新起点电脑教程

Adobe Audition 2022 音频编辑基础教程
(微课版)

文杰书院　编著

清华大学出版社
北京

内 容 简 介

本书通过通俗易懂的语言、精挑细选的使用技巧、翔实生动的操作案例，以图文并茂的方式，全面介绍了 Adobe Audition 2022 音频编辑，主要内容包括音频编辑基础入门、Adobe Audition 基本操作和界面布局、音乐编辑模式和录制音频、音频编辑与剪辑、编辑单轨与多轨音频、混合音频与音效、掌握与使用效果组、混音与音频特效、输出与分享音乐文件、录制专属个人单曲、为小视频电影录制语音旁白等方面的知识、技巧及应用案例。

本书适用于 Audition 的初、中级读者，包括音频录制处理与精修人员、音频后期或特效制作人员、音乐制作爱好者、翻唱爱好者、音乐制作人、录音工程师、DJ 工作者以及电影配乐工作者等，同时还可以作为高等院校和社会培训机构的教材和辅导用书。

本书封面贴有清华大学出版社防伪标签，无标签者不得销售。
版权所有，侵权必究。举报：010-62782989，beiqinquan@tup.tsinghua.edu.cn。

图书在版编目(CIP)数据

Adobe Audition 2022 音频编辑基础教程：微课版/文杰书院编著．—北京：清华大学出版社，2023.7
新起点电脑教程
ISBN 978-7-302-63746-2

Ⅰ．①A… Ⅱ．①文… Ⅲ．①音乐软件—教材 Ⅳ．①J618.9

中国国家版本馆 CIP 数据核字(2023)第 103835 号

责任编辑：魏　莹
封面设计：李　坤
责任校对：马素伟
责任印制：刘海龙

出版发行：清华大学出版社
 网　　址：http://www.tup.com.cn, http://www.wqbook.com
 地　　址：北京清华大学学研大厦 A 座　邮　编：100084
 社 总 机：010-83470000　邮　购：010-62786544
 投稿与读者服务：010-62776969, c-service@tup.tsinghua.edu.cn
 质量反馈：010-62772015, zhiliang@tup.tsinghua.edu.cn
印 装 者：三河市人民印务有限公司
经　　销：全国新华书店
开　　本：185mm×260mm　印　张：18.5　字　数：449 千字
版　　次：2023 年 7 月第 1 版　印　次：2023 年 7 月第 1 次印刷
定　　价：69.00 元

产品编号：101067-01

前 言

Adobe Audition 是 Adobe 公司推出的一款优秀的音频编辑软件，被广泛应用于播音录音、影视和后期制作等相关领域，随着软件的不断升级，Audition 可提供更先进的音频混合、编辑、控制和效果处理功能，完全能够满足专业音频编辑人士和专业视频编辑人士的需求。为了帮助 Audition 的初学者快速了解和应用该软件，我们编写了本书。

■ 本书能学到什么

本书根据初学者的学习习惯，采用由浅入深、由易到难的方式讲解，为读者提供了一个全新的学习和实践操作平台，无论是基础知识的安排还是实践应用能力的训练，都充分地考虑了用户的需求，快速达到理论知识与应用能力的同步提高。全书结构清晰，内容丰富，主要包括以下几方面的内容。

1. Audition 音频编辑基础入门

第 1 章～第 2 章，初步介绍了音频编辑以及 Audition 2022 软件基本操作方面的知识，包括音频基础知识、音频的声道制式、音频编辑的硬件设备、常见的音频编辑软件、编辑音频的操作流程、Audition 2022 的工作界面、新建音频文件、开关和保存音频文件、操作工作区和音频面板、设置软件快捷键等方面的知识及相关操作方法。

2. 录制音频以及音频处理

第 3 章～第 6 章，介绍了录制音频以及音频编辑处理的相关知识，包括音乐编辑模式和录制音频、音频编辑与剪辑、编辑单轨与多轨音频、混合音频与音效等方面的相关操作方法及应用案例。

3. 特效应用及输出音频

第 7 章～第 9 章，介绍了音频特效的应用以及输出分享音频文件的相关方法，包括掌握与使用效果组、混音与音频特效、输出与分享音乐文件等方面的操作方法及应用案例。

4. 案例应用

第 10 章～第 11 章为实战案例应用，通过录制专属个人单曲、为小视频电影录制语音旁白等的实际操作，可以提升读者的 Adobe Audition 2022 音频编辑与制作的综合实战技能水平。

■ 丰富的配套学习资源和获取方式

为帮助读者高效、快捷地学习本书知识点，我们不但为读者准备了与本书知识点有关

的配套素材文件，而且还设计并制作了精品短视频教学课程，同时还为教师准备了 PPT 课件。这些资源读者均可以免费获取。

(一)配套学习资源

1. 同步视频教学课程

本书所有知识点均提供有同步配套视频教学课程，读者可以通过扫描书中的二维码在线观看，也可以将视频课程保存到手机或者计算机中离线观看。

2. 配套学习素材

本书提供了每个章节实例的配套素材文件。如果想获取本书全部配套素材，读者可以阅读"读者服务"文件。

3. 同步配套 PPT 教学课件

对于购买本书的教师，我们提供了与本书配套的 PPT 教学课件，同时还为各位教师提供了课程教学大纲与执行进度表。

4. 附录 B　综合上机实训

对于选购本书的教师或培训机构，本书准备了 7 套综合上机实训案例，学生可以通过这些实训巩固和提高实践动手能力。

5. 附录 C　知识与能力综合测试题

为了巩固和提高读者的学习效果，本书还提供了 3 套知识与能力综合测试题，便于教师、学生和读者用于学业能力测试。

6. 附录 D　课后习题及知识与能力综合测试题答案

我们提供了与本书有关的课后习题、知识与能力综合测试题答案，便于读者对照检测学习效果。

(二)获取配套学习资源的方式

读者在学习本书过程中，可以使用微信的扫一扫功能，扫描右侧二维码，下载"读者服务.docx"文件，获取与本书有关的技术支持服务信息和全部配套学习资源。

读者服务

本书由文杰书院编写。我们真切希望读者在阅读本书之后，可以开阔视野，提升实践操作技能，并从中学习和总结操作的经验和规律，达到灵活运用的目的。鉴于编者水平有限，书中纰漏和考虑不周之处在所难免，热忱欢迎读者予以批评、指正，以便我们日后能为您编写更好的图书。

编　者

目 录

第 1 章 音频编辑基础入门1

- 1.1 音频基础知识 ..2
 - 1.1.1 什么是音频文件2
 - 1.1.2 波形图与采样率2
 - 1.1.3 常见的音频文件格式3
- 1.2 音频的声道制式5
 - 1.2.1 单声道 ..5
 - 1.2.2 双声道 ..5
 - 1.2.3 立体声 ..5
 - 1.2.4 5.1 声道5
 - 1.2.5 7.1 声道6
 - 1.2.6 杜比全景声6
- 1.3 音频编辑的硬件设备6
 - 1.3.1 声卡 ..6
 - 1.3.2 扬声器 ..7
 - 1.3.3 麦克风 ..7
 - 1.3.4 调音台 ..7
 - 1.3.5 录音室 ..8
 - 1.3.6 课堂范例——设置计算机录音设备为麦克风8
- 1.4 常见的音频编辑软件9
 - 1.4.1 Windows 录音机10
 - 1.4.2 Adobe Audition10
 - 1.4.3 Adobe Soundbooth11
 - 1.4.4 GoldWave11
 - 1.4.5 Ease Audio Converter12
 - 1.4.6 课堂范例——使用 Windows 录音机12
- 1.5 编辑音频的操作流程13
 - 1.5.1 规划 ..14
 - 1.5.2 采集素材14
 - 1.5.3 制作 ..14
 - 1.5.4 测试 ..14
 - 1.5.5 修改 ..14
- 1.6 实践案例与上机指导14
 - 1.6.1 启动和退出 Audition 202215
 - 1.6.2 批处理转换音频格式16
 - 1.6.3 提取合成音轨中的单个音频ˌ18
- 1.7 思考与练习 ..19

第 2 章 Adobe Audition 基本操作和界面布局21

- 2.1 Audition 2022 的工作界面22
 - 2.1.1 标题栏22
 - 2.1.2 菜单栏22
 - 2.1.3 工具栏25
 - 2.1.4 浮动面板26
 - 2.1.5 编辑器26
- 2.2 新建音频文件27
 - 2.2.1 新建空白单轨音频文件27
 - 2.2.2 新建多轨混音文件28
 - 2.2.3 课堂范例——新建 CD 音频布局30
- 2.3 打开、保存和关闭音频文件31
 - 2.3.1 打开音频文件31
 - 2.3.2 保存和关闭音频文件33
 - 2.3.3 课堂范例——导入外部 MP3 歌曲34
 - 2.3.4 课堂范例——批处理保存全部音频36
- 2.4 操作工作区和音频面板37
 - 2.4.1 新建工作区37
 - 2.4.2 删除工作区38
 - 2.4.3 重置工作区39

	2.4.4	显示与隐藏音频面板 39		文件 ... 62	
2.5	设置软件快捷键 40		3.4.2	重新录唱不满意的歌词 63	
	2.5.1	搜索软件中的键盘快捷键 41	3.4.3	课堂范例——录制网上歌曲的	
	2.5.2	将快捷键复制粘贴到剪贴板 41		方法 ... 64	
	2.5.3	课堂范例——将常用命令设置	3.4.4	课堂范例——让麦克风录制的	
		为快捷键 43		声音又大又清晰 65	
	2.5.4	课堂范例——清除快捷键至	3.5	多轨录制与修复混合音乐 66	
		初始状态 44	3.5.1	多轨录制音频 66	
2.6	实践案例与上机指导 45		3.5.2	课堂范例——跟着背景音乐	
	2.6.1	使用另存音频快速转换音乐		录制个人歌声 67	
		格式 ... 45	3.5.3	课堂范例——修复混合音乐中	
	2.6.2	提高音频重新采样后的音效		唱错的部分 69	
		质量 ... 47	3.5.4	课堂范例——继续之前没有	
2.7	思考与练习 .. 48			录完的歌曲 70	
			3.6	实践案例与上机指导 71	
第3章	音乐编辑模式和录制音频 49		3.6.1	录制视频中的背景音乐	
3.1	音乐编辑模式 50			与声音 71	
	3.1.1	单轨模式 50	3.6.2	播放视频录制歌声 73	
	3.1.2	多轨模式 50	3.7	思考与练习 .. 77	
	3.1.3	频谱模式 51			
	3.1.4	音高模式 52	第4章	音频编辑与剪辑 79	
3.2	调整音乐音量和声道 52		4.1	运用工具编辑音频 80	
	3.2.1	放大音量 52	4.1.1	使用移动工具 80	
	3.2.2	调小音量 54	4.1.2	使用切断所选剪辑工具 80	
	3.2.3	课堂范例——调节音乐	4.1.3	使用滑动工具 81	
		右声道的音量 56	4.1.4	使用时间选择工具 82	
	3.2.4	课堂范例——制作左声道的	4.1.5	使用框选工具 82	
		区间静音效果 57	4.1.6	使用套索选择工具 84	
3.3	调整整段音乐时间的大小 59		4.1.7	使用画笔选择工具 85	
	3.3.1	放大音乐的细节音波显示 59	4.2	编辑与修剪 .. 86	
	3.3.2	缩小音乐的整体区间显示 59	4.2.1	复制、粘贴音频波形 86	
	3.3.3	课堂范例——将音乐时间码	4.2.2	将音乐剪辑为多个不同小段 87	
		还原 ... 60	4.2.3	裁剪和删除音频 88	
	3.3.4	课堂范例——全部缩小后查看	4.2.4	波纹删除 89	
		完整的音乐文件 61	4.2.5	课堂范例——将两段背景音乐	
3.4	录制与编辑单轨音乐 61			叠加合成音色 90	
	3.4.1	使用麦克风边唱边录歌曲	4.3	标记音频 .. 91	

| 4.3.1 添加提示标记 91
| 4.3.2 添加子剪辑标记 92
| 4.3.3 添加 CD 音轨标记 93
| 4.3.4 删除选中标记 93
| 4.3.5 课堂范例——重命名选中
 标记 .. 94
| 4.4 零交叉与对齐 .. 95
| 4.4.1 零交叉选区向内调整 95
| 4.4.2 零交叉选区向外调整 96
| 4.4.3 对齐到标记 96
| 4.4.4 对齐到标尺 97
| 4.4.5 对齐到过零 97
| 4.4.6 对齐到帧 98
| 4.5 转换音频采样率与声道 99
| 4.5.1 转换音频采样率 99
| 4.5.2 转换音频声道 99
| 4.5.3 课堂范例——将单声道的音频
 转换为立体声 100
| 4.6 实践案例与上机指导 101
| 4.6.1 在背景音乐中插入 5 秒
 静音 .. 102
| 4.6.2 去除电视节目中插入的
 广告 .. 103
| 4.7 思考与练习 .. 104

第 5 章 编辑单轨与多轨音频 107

| 5.1 插入音频文件 108
| 5.1.1 将音乐插入到多轨混音
 项目 .. 108
| 5.1.2 将当前音乐刻录为 CD
 光盘 .. 109
| 5.1.3 撤销和重做操作 109
| 5.2 修复音频 .. 111
| 5.2.1 采集噪声样本 112
| 5.2.2 降噪 .. 112
| 5.2.3 自适应降噪 113
| 5.2.4 自动去除咔嗒声 115

| 5.2.5 消除嗡嗡声 115
| 5.2.6 降低嘶声 116
| 5.2.7 自动相位校正 117
| 5.2.8 课堂范例——消除口水声 118
| 5.3 声音变调 .. 119
| 5.3.1 对音调进行自动修整 119
| 5.3.2 对音调进行手动修整 120
| 5.3.3 课堂范例——将女声变调为
 萝莉卡通的声音 123
| 5.3.4 课堂范例——制作出直播中
 快节奏的说话声音 125
| 5.4 淡入与淡出 .. 127
| 5.4.1 设置音频淡入效果 127
| 5.4.2 设置音频淡出效果 128
| 5.4.3 课堂范例——为两段音乐添加
 交叉淡化音效 128
| 5.5 使用音乐节拍器 129
| 5.5.1 启用节拍器 130
| 5.5.2 设置节拍器声音 130
| 5.6 实践案例与上机指导 131
| 5.6.1 将女声变调为男声音质 131
| 5.6.2 制作变声音效 132
| 5.7 思考与练习 .. 134

第 6 章 混合音频与音效 135

| 6.1 创建多轨声道 136
| 6.1.1 添加单声道音轨 136
| 6.1.2 添加立体声音轨 137
| 6.1.3 添加 5.1 音轨 137
| 6.1.4 添加视频轨 138
| 6.1.5 课堂范例——创建与编辑多条
 相同轨道 139
| 6.2 编辑多轨音乐 141
| 6.2.1 设置轨道静音或单独播放 141
| 6.2.2 匹配响度 142
| 6.2.3 自动语音对齐 143
| 6.2.4 重命名多轨素材 144

	6.2.5	课堂范例——设置剪辑增益 145
	6.2.6	课堂范例——锁定时间 146
6.3	编组多轨素材 147	
	6.3.1	将多段音频进行编组 147
	6.3.2	重新调整编组音频位置 148
	6.3.3	课堂范例——移除编组中的音频片段 149
	6.3.4	课堂范例——将音频片段从编组中解散 150
6.4	合成多个音频文件 151	
	6.4.1	通过时间选区混音为新文件 152
	6.4.2	合并多段音频 153
	6.4.3	将多段音乐合为一个音乐文件 154
	6.4.4	合并时间选区中的音频片段 154
	6.4.5	课堂范例——合并多段音乐作为铃声 155
6.5	时间伸缩 156	
	6.5.1	启用全局剪辑伸缩 157
	6.5.2	伸缩处理素材 157
	6.5.3	课堂范例——渲染全部伸缩素材 158
	6.5.4	课堂范例——设置素材伸缩模式 159
6.6	反相、前后反向和静音处理 159	
	6.6.1	音频反相 159
	6.6.2	音频的前后反向 160
	6.6.3	音频静音 161
6.7	实践案例与上机指导 162	
	6.7.1	自动修复音乐中的失真部分 162
	6.7.2	移除人声制作伴奏带 163
6.8	思考与练习 165	

第7章	掌握与使用效果组 167	
7.1	效果组的基本操作 168	
	7.1.1	显示效果组 168
	7.1.2	运用效果组处理音频 168
	7.1.3	编辑效果组内的声轨效果 169
	7.1.4	启用与关闭效果器 170
	7.1.5	课堂范例——收藏当前效果组 171
	7.1.6	课堂范例——保存效果组为预设 172
7.2	振幅与压限效果器 173	
	7.2.1	增幅效果器 173
	7.2.2	声道混合器 174
	7.2.3	消除齿音效果器 175
	7.2.4	动态处理效果器 176
	7.2.5	强制限幅效果器 177
	7.2.6	多频段压缩效果器 178
	7.2.7	标准化效果器 179
	7.2.8	单频段压缩效果器 180
	7.2.9	语音音量级别效果器 181
	7.2.10	课堂范例——淡化包络翻唱的人声 182
	7.2.11	课堂范例——手动调整不同时段的音乐音量 184
7.3	调制效果器 185	
	7.3.1	和声效果器 185
	7.3.2	和声/镶边效果器 186
	7.3.3	镶边效果器 187
	7.3.4	移相效果器 188
7.4	特殊类效果器 189	
	7.4.1	扭曲效果器 189
	7.4.2	多普勒换挡器效果器 190
	7.4.3	吉他套件效果器 191
	7.4.4	人声增强效果器 192
	7.4.5	课堂范例——调整音频中的吉他声 193

7.5 实践案例与上机指导.................195
 7.5.1 增大演讲者的声音..........195
 7.5.2 将独唱声音制作成合唱......197
7.6 思考与练习............................199

第8章 混音与音频特效..................201

8.1 混音概念..............................202
8.2 声音的平衡............................202
 8.2.1 判断与调整音量大小........202
 8.2.2 在轨道属性面板调整........203
 8.2.3 在混音器面板中调整........204
 8.2.4 轨道间的平衡..............205
8.3 混缩的操作步骤........................205
 8.3.1 调整立体声平衡............205
 8.3.2 插入效果器................206
 8.3.3 在多轨合成模式下插入
 效果器....................206
 8.3.4 课堂范例——使用混音器插入
 效果器....................207
8.4 滤波与均衡效果器......................208
 8.4.1 FFT 滤波效果器............209
 8.4.2 EQ 均衡处理——提升音频中
 10 段之间的音频频段.........209
 8.4.3 EQ 均衡处理——削减音频中
 20 段之间的音频频段.........211
 8.4.4 参数均衡器................212
 8.4.5 课堂范例——制作对讲机声音
 效果......................213
8.5 动态处理与混响........................215
 8.5.1 动态处理器................215
 8.5.2 卷积混响..................216
 8.5.3 完全混响..................217
 8.5.4 室内混响..................218
 8.5.5 环绕声混响................219
 8.5.6 课堂范例——模拟各种环境
 制作混响音效..............220
8.6 延迟与回声效果........................222
 8.6.1 模拟延迟..................222
 8.6.2 延迟效果..................223
 8.6.3 回声效果..................224
8.7 实践案例与上机指导....................225
 8.7.1 制作山谷回声效果..........225
 8.7.2 发送效果器制作大厅声音....228
8.8 思考与练习............................231

第9章 输出与分享音乐文件..............233

9.1 输出音频文件..........................234
 9.1.1 输出 MP3 音频.............234
 9.1.2 输出 WAV 音频.............235
 9.1.3 输出 AIFF 音频.............236
 9.1.4 课堂范例——重设音频输出
 采样类型..................237
 9.1.5 课堂范例——重设音频输出的
 格式......................238
9.2 设置输出区间..........................239
 9.2.1 输出规定时间选区音频......239
 9.2.2 合成输出整个项目的音频....240
9.3 设置输出类型..........................241
 9.3.1 输出项目文件..............241
 9.3.2 输出项目为模板............242
9.4 分享音乐至新媒体平台..................242
 9.4.1 将音乐分享至音乐网站......242
 9.4.2 将音乐上传至微信公众
 平台......................243
 9.4.3 课堂范例——在微信公众
 平台中发布音频............245
9.5 实践案例与上机指导....................246
 9.5.1 制作 LOOP 素材音频........247
 9.5.2 改变增益调整两段音频的
 效果......................249
 9.5.3 批量处理多个音频文件为
 淡入效果..................251
9.6 思考与练习............................253

第 10 章 录制专属个人单曲 255

10.1 录制个人单曲流程 256
 10.1.1 新建一个空白单轨文件 256
 10.1.2 录制清唱的歌曲 257
 10.1.3 去除噪声优化歌曲声音 259
 10.1.4 调整歌曲的声音振幅大小 260
 10.1.5 创建多轨合成文件 261
 10.1.6 为录制的歌曲添加伴奏效果 ... 262

10.2 输出与分享歌曲文件 264
 10.2.1 将多轨音频输出为 MP3 音频 .. 265
 10.2.2 将歌曲上传至媒体网站 266

第 11 章 为小视频电影录制语音旁白 269

11.1 录制视频旁白 270
 11.1.1 新建多轨旁白配音文件 270
 11.1.2 将视频素材导入操作面板 271
 11.1.3 录制短视频画面旁白声音 273
 11.1.4 处理语音旁白声效 274
 11.1.5 消除语音旁白文件的噪声 275
 11.1.6 为视频画面添加背景音乐 277

11.2 旁白录制的后期合成 278
 11.2.1 将多轨音频文件进行合成输出 ... 278
 11.2.2 将短视频与音频合成导出 280

附录 A Adobe Audition 快捷键索引 283

第1章

音频编辑基础入门

本章要点

- 音频基础知识
- 音频的声道制式
- 音频编辑的硬件设备
- 常见的音频编辑软件
- 编辑音频的操作流程

本章主要内容

本章主要介绍音频基础知识、音频的声道制式、音频编辑的硬件设备、常见的音频编辑软件方面的知识与技巧,以及编辑音频的操作流程。在本章的最后还针对实际的工作需求,讲解启动和退出 Audition 2022、批处理转换音频格式、提取合成音轨中的单个音频的方法。通过对本章内容的学习,读者可以掌握音频编辑基础方面的知识,为深入学习 Adobe Audition 2022 音频编辑知识奠定基础。

1.1 音频基础知识

在讲解音频软件之前，要先了解一下音频的基础知识，包括什么是音频文件、波形图与采样率、常见的音频文件格式等内容。掌握这些内容，就能对录音以及音频的编辑与制作的基本思想有很好的认识，今后使用软件也不会盲目，并能跟着软件的发展不断掌握新技能。

1.1.1 什么是音频文件

音频文件是用于存储一个计算机系统上的数字格式的音频数据。音频文件应用范围广，在音乐、视频、游戏、电影中都有应用，大多数视频文件格式也支持存储视频容器内的音频格式。

音频文件通常分为声音文件和 MIDI 文件两类。声音文件是通过声音录入设备录制的原始声音，直接记录了真实声音的二进制采样数据；MIDI 文件是一种音乐演奏指令序列，可利用声音输出设备或与计算机相连的电子乐器进行演奏。

目前音频文件播放格式分为有损压缩(又称破坏型压缩)和无损压缩(对文件本身的压缩)两种。使用不同格式的音频文件，在音质的表现上差异很大。有损压缩就是降低音频采样频率与比特率，输出的音频文件比原文件小。无损压缩能够在100%保存原文件的所有数据的前提下，将音频文件的体积压缩得更小，将压缩后的音频文件还原后，能够实现与源文件相同的大小、相同的码率。

1.1.2 波形图与采样率

声音(如人说话和唱歌的声音、各种乐器的弹奏声、汽车发动机的轰鸣声等)是看不到、摸不着的，主要是在空气中传播，然后传到人的耳朵里，才使人听到这些声音。声音的音波有高有低，有快有慢。如果音波移动速度快、声音很大，人们就可以明显地感觉到声音的气压振动到身体表面，这时可以觉察到声音的存在。在声音的属性中，频率和振幅用来展现和描述音波的属性，其中频率大小与声音的音高对应，振幅与声音的大小对应。

所以，在平常听到的所有声音中，包含声音频率，一般人的耳朵可以听到的声音频率范围为 20～20000Hz，某些动物的耳朵可以听到高达 170000Hz 的声音，海里的某些动物还可以听到 15～35Hz 范围内的小声音。

图 1-1 中以波浪线的形式表现了声音频率振动的波形图。波形的零点线表示静止的空气压力；当声音波动为停止状态，到达最低点时，表示空气中的压力较低；当声音波动为振动状态，到达最高点时，表示空气中的压力较高。

音频波形图中各部分的含义如表 1-1 所示。

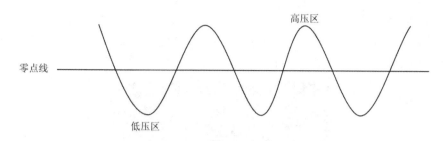

图 1-1

表 1-1

名称	含 义
零点线	在声音波形图中,零点线是指正常状态的外界大气压力下的音频声音的基准线。当声音的波形与零点线相交时,表示没有任何声音,即静音
高压区	在声音波形图中,高压区中的声波表示空气中的压力比外界大气的气压要高
低压区	在声音波形图中,低压区中的声波表示空气中的压力比外界大气的气压要低

 知识精讲

用户使用软件对音频进行剪辑操作时,音频的开头部分和结束部分基本都处于无声状态,它们都在零点线的位置,因此听不到任何声音。如果用户对该区域进行相应的编辑和剪辑操作,对原音频文件的影响也不会很大,而且可以使音频播放更加流畅。当用户对一段音乐进行编辑处理时,通过对起始点和结束点位置的零点线区域进行删除,可以在不破坏音频文件的同时缩短音乐的播放时间。

采样率也称为采样速度或者采样频率,定义了每秒从连续信号中提取并组成离散信号的采样个数。

音频的采样率是指录音设备在每一秒内对声音信号的采样次数,采样频率越高,声音的质量越高,播放效果越真实自然。在当今的主流采集卡上,采样率一般分为 22.05kHz、44.1kHz、48kHz 三个等级。对于高于 48kHz 的采样率,人耳已经无法辨别出来了,所以在计算机上没有多少使用价值。

1.1.3 常见的音频文件格式

如果要掌握音频的编辑方法,那么首先需要了解一下音频的格式。不同的数字音频设备对应着不同的音频文件格式,熟练掌握各种音频格式的特点和用途,能便于今后的音频操作。

1. MP3 格式

MP3 是一种音频压缩技术,其全称是动态影像专家压缩标准音频层面 3(Moving Picture Experts Group Audio Layer III)。使用此格式存储的音频文件,可以大幅度地降低音频数据量。利用 MP3 技术,将音乐以 1:10 甚至 1:12 的压缩率压缩成容量较小的文件,重放的

音质与最初的不压缩音频相比没有明显的下降。它是在1991年由位于德国埃尔朗根的研究组织Fraunhofer-Gesellschaft的一组工程师发明和标准化的。用MP3形式存储的音乐叫作MP3音乐，能播放MP3音乐的机器就叫作MP3播放器，如图1-2所示。

图1-2

MP3格式文件是一种有损的音频压缩格式，但由于它文件容量较小且音质好(接近于CD音质)，方便存储携带传播，因而成为计算机、手机、MP3设备等常用的音频文件格式。

2. MIDI格式

MIDI又称乐器数字接口，是编曲界应用广泛的音乐标准格式，可称为"计算机能理解的乐谱"。它用音符的数字控制信号来记录音乐。现代音乐大多是用MIDI加上音色库来制作合成的。MIDI传输的不是声音信号，而是音符、控制参数等指令，它指示MIDI设备要做什么，怎么做，如演奏哪个音符、多大音量等。

3. WAV格式

WAV格式是微软公司开发的一种声音文件格式，被称为波形声音文件，可以直接存储声音波形。它是最早的数字音频格式，受Windows平台及其应用程序的广泛支持。WAV格式支持许多压缩算法，同时也支持多种音频位数、采样频率和声道，采用44.1kHz的采样频率，16位量化位数。因此WAV的音质与CD相差无几，但WAV格式对存储空间需求太大，不便于交流和传播。

4. WMA格式

WMA是微软公司在因特网音频、视频领域的力作。WMA格式是以减少数据流量且保持音质的方法来达到更高的压缩率目的，其压缩率一般可以达到1∶18。此外，WMA还可以通过DRM(Digital Rights Management，数字版权管理)方案以防止拷贝，或者限制播放时间和播放次数，甚至限制播放机器，可有力地防止盗版。

5. CDA格式

CDA格式是CD音轨，在大多数播放软件的"打开文件类型"中，都可以看到*.cda格式。标准CD格式就是44.1kHz的采样频率，16位量化位数由于CD音轨是近似无损的，声音基本上忠于原声，因此CDA格式成为音响发烧友的首选。

CD光盘可以在CD中播放，也能用计算机里的各种播放软件来重放。一个CD音频文件是一个*.cda文件，这只是一个索引信息，并不是真正包含的声音信息，所以不论CD音乐的长短，在计算机上看到的"*.cda文件"都是44字节长。

6. AIFF格式

AIFF格式是一种用于数码音频的未压缩、无损格式，是由Apple公司开发的一种声音

文件格式，被 Macintosh 平台及其应用程序所支持。AIFF 应用于个人计算机及其他电子音响设备以存储音乐数据。AIFF 支持 ACE2、ACE8、MAC3 和 MAC6 压缩，支持 16 位 44.1kHz 立体声。

1.2 音频的声道制式

声道是指录制或播放声音时在不同空间位置采集或回放的相互独立的音频信号，声道数就是录制声音时的音源数量或回放声音时的相应扬声器数量。简单地说，声道就是不同位置发出的声音或在不同位置采集的声音。

1.2.1 单声道

单声道，即只有一个声道，声音是单一的。当通过两个扬声器回放单声道信息时，声音是从两个音箱中间传递到人们耳朵里的，缺乏位置感。

1.2.2 双声道

双声道，即有一左一右两个声道，可以对声音进行立体声分轨。比起单声道，双声道的临场感和真实感都有很大的提高。

在空间放置两个互成一定角度的扬声器，每个扬声器代表一个声道。在录制时，每个声道的信号模仿人耳在自然界听到声音时的生物原理，表现在电路上就是两个声道的信号相位不同，当站到两个扬声器的轴心线相交点上听声音时可以感受到立体声的效果。

1.2.3 立体声

立体声，也称双通道立体声，是一种通过左右两个声道表现空间方向感的声音编码方式。但立体声不同于双声道，这是两个不同的概念。

双声道有两个声音通道，其原理是人们听到声音时可以根据左耳和右耳对声音相位差来判断声源的具体位置，在电路上它们各自传递的电信号是不一样的。电声学家在追求立体声的过程中，由于技术的限制，最初只能采用双声道来实现。

立体声是指具有立体感的声音。因为，声源有确定的空间位置，声音有确定的方向来源，人们的听觉有辨别声源方位的能力。特别是有多个声源同时发声时，人们可以凭听觉感知各个声源在空间中的位置分布状况。从这个意义上讲，自然界所发出的一切声音都是立体声。

立体声源于双声道的原理，立体声和双声道不算一个概念，而属于因果关系。

1.2.4 5.1 声道

5.1 声道是一种为影音娱乐而设计的音频格式，包含中央声道，前置左、右声道，后置

左、右环绕声道，以及所谓的 0.1 声道(超低音声道)。一套系统总共可连接 6 个喇叭。5.1 声道已广泛运用于各类影院和家庭影院中，一些比较知名的声音录制压缩格式(譬如杜比 AC-3、DTS 等)都是以 5.1 声音系统为技术蓝本的，其中 0.1 声道是一个专门设计的超低音声道，这一声道可以产生频响范围 20~120Hz 的超低音。

1.2.5　7.1 声道

7.1 声道是基于 5.1 声道的扩展，增加了两个后置声道，使得音效更加逼真。

1.2.6　杜比全景声

杜比全景声(Dolby Atmos)是杜比实验室研发的 3D 环绕声技术，于 2012 年 4 月 24 日发布。它突破了传统意义上 5.1 声道、7.1 声道的概念，能够结合影片内容，呈现出动态的声音效果，更真实地营造出由远及近的音效；配合顶棚加设音箱，实现声场包围，展现更多声音细节，提升观众的观影感受。适用于影院的杜比全景声最多有 64 个独立扬声器呈现内容，且多达 128 个音轨。

1.3　音频编辑的硬件设备

数字音频编辑硬件环境的核心就是一台多媒体计算机。这台计算机应该具备声卡、耳机和音箱等设备，如果想要制作 MIDI 音乐，就需要 MIDI 键盘。另外，在前期录音时，还需要准备麦克风、调音台、录音室等设备。本节将详细介绍这些音频编辑的硬件。

1.3.1　声卡

声卡也叫音频卡，是多媒体计算机中用来处理声音的接口卡，如图 1-3 所示。它可以把来自麦克风、收/录音机、激光唱片机等设备的语音、音乐等声音变成数字信号交给计算机处理，并以文件形式存盘，还可以把数字信号还原为真实的声音输出。

图 1-3

声卡有三个基本功能：一是音乐合成发音功能；二是混音器功能和数字声音效果处理器功能；三是模拟声音信号的输入和输出功能。声卡处理的声音信息在计算机中以文件的形式存储。声卡应由相应的软件支持，包括驱动程序、混频程序和 CD 播放程序等。

声卡分为集成声卡和独立声卡。集成声卡是指将声卡与主板焊接在一起，这样可以大大降低装机的成本。声卡也可分为软声卡和硬声卡两种，这里的软硬指的是集成声卡是否具有声卡主处理芯片。如果声卡没有主处理芯片，则在处理音频数据时会占用部分 CPU 资源。由于独立显卡带有主处理芯片，因而不会占用 CPU 资源。

声卡接口一般包括：线性输入接口、线性输出接口、麦克风输入端口、扬声器输出端口、MIDI 及游戏摇杆接口等。

1.3.2 扬声器

扬声器又称喇叭，是一种十分常用的电声换能器件，在发声的电子电气设备中都能见到它，如图 1-4 所示。扬声器是一种把电信号转变为声音信号的换能器件，其性能优劣对音质的影响很大。扬声器在音响设备中是一个功能最薄弱的器件，而对于音响效果而言，它又是一个最重要的部件。扬声器的种类繁多，而且价格相差很大。

1.3.3 麦克风

麦克风，学名为传声器，是将声音信号转换为电信号的能量转换器件，由 Microphone 这个英文单词音译而来，也称话筒、微音器。

20 世纪，麦克风由最初通过电阻转换声电发展为电感、电容式转换，大量新的麦克风技术逐渐发展起来，这其中包括铝带、动圈等麦克风，以及当前广泛使用的电容麦克风和驻极体麦克风，如图 1-5 所示。

图 1-4　　　　　　　　　　　　图 1-5

1.3.4 调音台

调音台又称调音控制台，它将多路输入信号进行放大、混合、分配、音质修饰和音响效果加工，是现代电台广播、舞台扩音、音响节目制作等系统中进行播送和录制节目的重要设备。目前各行各业所使用的调音台种类很多，从基本的功能上可以分为录音调音台、扩声调音台、反送调音台等；从信号处理的方式上可以分为模拟调音台、数字调音台；从

控制方式上分为非自动式调音台和自动式调音台。另外，调音台的输入通道数也各有不同，常见的有 8 轨、16 轨和 32 轨等。调音台如图 1-6 所示。

图 1-6

1.3.5 录音室

录音室是用来录制音频素材的专用房间。录音室的门、墙、地板都采取了隔音、防震措施，因此它具有吸音、减少声音反射及混响的功能。录音室里拥有高级麦克风、调音台、数字录音机、效果器和计算机等专业录音设备，是专业录音的理想场所。现在市面上有很多对外营业的录音室，一般是面对唱歌发烧友的，收费以小时计算。录音室如图 1-7 所示。

图 1-7

1.3.6 课堂范例——设置计算机录音设备为麦克风

计算机在很多情况下需要进行录音，这个时候用户可以设置计算机录音设备为麦克风来录制音频，便于以后使用 Audition 软件编辑音频文件。本例以 Windows 10 操作系统为例，详细介绍其相关操作方法。

◀◀ 扫码看视频(本节视频课程时间：43 秒)

第 1 步 在 Windows 10 操作系统桌面的任务栏中，1. 右击【扬声器】图标，2. 在弹出的列表框中选择【声音】选项，如图 1-8 所示。

第 2 步 弹出【声音】对话框，1. 切换到【录制】选项卡，2. 双击【麦克风】选项，如图 1-9 所示。

第 1 章 音频编辑基础入门

图 1-8

图 1-9

第3步 弹出【麦克风 属性】对话框，**1.** 切换到【常规】选项卡，**2.** 在【设备用法】下拉列表框中选择【使用此设备(启用)】选项，如图 1-10 所示。

第4步 在【麦克风 属性】对话框中，**1.** 切换到【级别】选项卡，**2.** 在该选项卡下用户可以设置麦克风音量、麦克风加强等参数，**3.** 设置完成后，单击【确定】按钮，即可完成设置计算机录音设备为麦克风的操作，如图 1-11 所示。

图 1-10

图 1-11

1.4 常见的音频编辑软件

现在很流行的一些抖音歌曲大部分都是用音频编辑软件进行剪辑合成处理的，使用音频编辑软件不仅可以制作音乐，还可以转换各种音频文件的格式。本节将详细介绍一些常见的音频编辑软件。

1.4.1 Windows 录音机

在 Windows 操作系统下，单击【开始】菜单，选择【录音机】选项，即可打开 Windows 自带的录音机程序，单击软件中的【开始录制】按钮即可开始录制音频，如图 1-12 所示。

图 1-12

Windows 录音机小巧方便，并且是 Windows 系统自带的软件，在用户录制一些较为简洁的音频时，可以考虑使用该软件。

1.4.2 Adobe Audition

Adobe Audition 是由 Adobe 公司开发的一个专业音频编辑和混合环境软件，它是专门为使用广播设备和后期制作设备工作的音频和视频专业人员服务的，可以提供先进的音频混合、编辑、控制和效果处理功能。它最多可以混合 128 个声道，可编辑单个音频文件，可创建回路并可使用 45 种以上的数字信号处理效果。

Adobe Audition 是一个完善的多声道录音室，可提供灵活的工作流程并且使用简便。无论是要录制音乐、无线电广播，还是为录像配音，Adobe Audition 中恰到好处的工具均可为用户提供充足动力。Adobe Audition 2022 界面如图 1-13 所示。

图 1-13

1.4.3 Adobe Soundbooth

Adobe Soundbooth 软件为网页设计人员、视频编辑人员和其他创意专业人员提供多种工具，以建立与润饰声音信号、自定音乐和音效等。Adobe Soundboth 的设计目标是为网页及影像工作流程提供高品质的声音信号，能快速录制、编辑及创作音乐。该软件紧密整合 Flash 及 Adobe Premiere Pro，更能让 Adobe Soundbooth 使用者轻松地移除录音杂音、修饰配音，为作品编辑最适合的配乐。Adobe Soundbooth CS5 界面如图 1-14 所示。

图 1-14

1.4.4 GoldWave

GoldWave 是一款功能强大的数字音乐编辑器软件，是一个集声音编辑、播放、录制和转换等功能于一体的音频工具，可以对音频内容进行格式转换等处理。GoldWave 的工作界面如图 1-15 所示。

图 1-15

1.4.5 Ease Audio Converter

Ease Audio Converter 适用于音频文件的压缩与解压缩，它可以将任何一种压缩格式转换(或解压缩)成 WAV 格式，或是将 WAV 格式的文件转换(或压缩)成任何一种压缩格式。将压缩文件转换成 CD 格式的 WAV 文件时，其工作界面如图 1-16 所示。

图 1-16

1.4.6 课堂范例——使用 Windows 录音机

计算机在很多情况下需要进行录音，这个时候用户可以设置计算机录音设备为 Windows 录音机来录制音频，便于以后使用 Audition 软件编辑音频文件。本例以 Windows 11 操作系统为例，详细介绍其相关操作方法。

◀◀ 扫码看视频(本节视频课程时间：32 秒)

第 1 步 在 Windows 11 操作系统桌面的任务栏中，**1.** 单击【开始】按钮，**2.** 在弹出的列表框中选择【录音机】选项，如图 1-17 所示。

第 2 步 启动【录音机】程序，弹出一个对话框，提示"是否允许录音机访问你的麦克风?"，单击【是】按钮，如图 1-18 所示。

第 3 步 单击【开始录制】按钮，即可使用麦克风录制声音，如图 1-19 所示。

第 4 步 录制完成后，单击【停止】按钮，即可完成使用 Windows 录音机录制声音的操作，如图 1-20 所示。

第 1 章 音频编辑基础入门

图 1-17

图 1-18

图 1-19

图 1-20

1.5 编辑音频的操作流程

音频编辑环节往往是整个作品中工作量较大的环节。在作品的整个制作过程中,每一步都需要完成一些协调工作,需要提前做好准备、安排好时间,让工作分阶段、有条不紊地进行,这将能够明显地提高工作效率和工作质量。音频编辑流程如图 1-21 所示。

图 1-21

1.5.1 规划

规划主要是指在编辑音频时制定一些数量和场景上的规定，具体包括所需音频类型，如语音对白、效果声、主题音乐；各类音频素材长度该如何设定；某些场景该用什么音乐；效果声该如何分类说明；效果声如何与画面配合协调；等等。

1.5.2 采集素材

音频素材的类别不同，采集方式也不同。对于角色的语音对白类素材，需要配音演员在录影棚中录制。部分音效为素材音效，可以通过购买、下载获得；另一部分音效为原创音效，可以使用拟音、现场录制的方法制作。原创音效可由录音棚录制或户外拟音作为音源，即采集真实的声音或进行声音模拟。

1.5.3 制作

声音的编辑制作可以分为音频编辑、声音合成和后期处理三个步骤。

(1) 音频编辑：当原始声音确定后，需要进行音频编辑，比如降噪、均衡、剪接等。音频编辑是音效制作最复杂的步骤，也是音效制作的关键。一句话，该过程就是将声音素材变成作品所需音效的过程。

(2) 声音合成：很多音效都不是单一的元素，需要对多个元素进行合成。比如，游戏中战斗的音效是由多种音效组合而成的。合成不仅仅是将两个音轨放在一起，而且还需要对元素位置、均衡等方面进行综合调整。

(3) 后期处理：后期处理是指对一部分作品的所有音效进行统一处理，使所有音效达到统一的过程。通常，音效数量较为庞大，制作周期长。

1.5.4 测试

测试是指整个开发团队和一定数量的用户或专家，从整体风格、段落结构等方面进行试听、体验、感受和评定，找出有偏差的地方，然后收集大家的意见进行综合，最后以书面条款的形式反馈给制作人。

1.5.5 修改

修改是指按照评定、反馈的意见，进一步修改、制作、合成、调整各种音频素材，使其达到最满意的效果。

1.6 实践案例与上机指导

通过对本章内容的学习，读者可以掌握音频编辑的基本知识以及一些常见的操作方法。下面通过实际操作，以达到巩固学习、拓展提高的目的。

1.6.1 启动和退出 Audition 2022

用户将 Audition 2022 软件安装到操作系统中后，即可使用该应用程序了。当用户用 Audition 2022 编辑完音频后，为了节约系统内存空间，提高系统运行速度，可以退出 Audition 2022 应用程序。

◂◂ 扫码看视频(本节视频课程时间：35 秒)

第 1 步 在 Windows 10 操作系统桌面上，**1.** 单击【开始】按钮，**2.** 在弹出的开始菜单中选择 Adobe Audition 2022 菜单项，如图 1-22 所示。

第 2 步 执行菜单命令后，即可启动 Audition 2022 应用程序，显示 Audition 2022 程序启动信息，如图 1-23 所示。

图 1-22

图 1-23

第 3 步 稍等片刻，即可进入 Audition 2022 工作界面，这样即可完成启动 Audition 2022 的操作，如图 1-24 所示。

第 4 步 在菜单栏中，选择【文件】→【退出】菜单项，即可完成退出 Audition 2022 的操作，如图 1-25 所示。

图 1-24

图 1-25

1.6.2 批处理转换音频格式

在 Adobe Audition 工作界面中,用户可以对音频文件进行批处理转换,使制作的音频格式更加符合用户的需求。本例将以文件批处理转换为 MP3 格式为例,详细介绍批处理转换音频格式的操作方法。

◀◀ 扫码看视频(本节视频课程时间:1 分 13 秒)

素材保存路径:配套素材\第 1 章
素材文件名称:激情跃动.wav、喜迎国庆.mp4、新春佳节.wav

第 1 步 在菜单栏中选择【编辑】→【批处理】菜单项,如图 1-26 所示。
第 2 步 打开【批处理】面板,在面板左上方单击【添加文件】按钮,如图 1-27 所示。

图 1-26

图 1-27

第 3 步 弹出【导入文件】对话框,**1.** 选择本例需要进行批处理转换格式的音频素材文件,**2.** 单击【打开】按钮,如图 1-28 所示。
第 4 步 返回【批处理】面板,**1.** 在其中可以看到已经添加了刚刚选择的音频文件,**2.** 单击【导出设置】按钮,如图 1-29 所示。

图 1-28

图 1-29

第 1 章 音频编辑基础入门

第 5 步 弹出【导出设置】对话框，单击【格式】下拉按钮，在弹出的下拉列表框中选择【MP3 音频】选项，如图 1-30 所示。

第 6 步 在【位置】文本框的右侧，单击【浏览】按钮，如图 1-31 所示。

图 1-30

图 1-31

第 7 步 弹出【选取位置】对话框，**1.** 在其中选择音频文件转换之后的存储位置，**2.** 单击【选择文件夹】按钮，如图 1-32 所示。

第 8 步 返回【导出设置】对话框，可以看到设置的转换格式以及存储路径，单击【确定】按钮，如图 1-33 所示。

图 1-32

图 1-33

第 9 步 返回【批处理】面板，单击右下方的【运行】按钮，如图 1-34 所示。

第 10 步 执行操作之后，开始批处理转换音频文件的格式。待转换完成后，在该面板中显示"完成"字样，这样即可完成批处理转换音频格式的操作，如图 1-35 所示。

图 1-34

图 1-35

1.6.3 提取合成音轨中的单个音频

在 Adobe Audition 工作界面中，处理后的项目文件格式为.sesx。在项目文件中，用户可以将不同的音频素材放置在不同的音轨中。如果希望将项目中某一音轨单独提取出来，那么可以通过以下操作来完成。

◂◂ 扫码看视频(本节视频课程时间：36 秒)

 素材保存路径：配套素材\第 1 章
素材文件名称：混合轨道.sesx

第 1 步　启动 Adobe Audition 软件，打开素材文件"混合轨道.sesx"，如图 1-36 所示。

第 2 步　在想要提取音频所在的轨道 1 中，1. 单击要提取的音频波形，并单击鼠标右键，2. 在弹出的快捷菜单中选择【变换为唯一副本】菜单项，如图 1-37 所示。

图 1-36

图 1-37

第 3 步　此时，在【文件】面板中自动添加了一个音频文件，如图 1-38 所示。

第 4 步　双击该音频文件，在菜单栏中选择【文件】→【另存为】菜单项，即可完成音频的提取，如图 1-39 所示。

图 1-38　　　　　　　　　　　　图 1-39

1.7　思考与练习

一、填空题

1. _____ 是用于存储一个计算机系统上的数字格式的音频数据。

2. _____ 也称为采样速度或者采样频率，定义了每秒从连续信号中提取并组成离散信号的采样个数。

3. 音频的采样率是指录音设备在每一秒内对声音信号的采样次数，采样频率越高，声音的质量_____，播放效果越真实自然。

4. _____ 又称乐器数字接口，是编曲界应用广泛的音乐标准格式，可称为"计算机能理解的乐谱"。它用音符的数字控制信号来记录音乐。

5. ____是指录制或播放声音时在不同空间位置采集或回放的相互独立的音频信号。

6. _____ 也叫音频卡，是多媒体计算机中用来处理声音的接口卡。它可以把来自麦克风、收/录音机、激光唱片机等设备的语音、音乐等声音变成数字信号交给计算机处理，并以文件形式存盘，还可以把数字信号还原为真实的声音输出。

7. _____ 又称调音控制台，它将多路输入信号进行放大、混合、分配、音质修饰和音响效果加工，是现代电台广播、舞台扩音、音响节目制作等系统中进行播送和录制节目的重要设备。

二、判断题

1. 无损压缩就是降低音频采样频率与比特率，输出的音频文件会比原文件小。有损压缩能够在100%保存原文件的所有数据的前提下，将音频文件的体积压缩得更小，而将压缩后的音频文件还原后，能够实现与源文件相同的大小、相同的码率。　　　　　　　(　　)

2. 在平常听到的所有声音中，包含了声音频率，一般人的耳朵可以听到的声音频率范围为20～20000Hz，某些动物的耳朵可以听到高达170000Hz的声音，海里的某些动物还可以听到15～35Hz范围内的小声音。　　　　　　　　　　　　　　　　　　　(　　)

3. 波形的零点线表示静止的空气压力；当声音波动为停止状态，到达最低点时，表示空气中的压力较低；当声音波动为振动状态，到达最高点时，表示空气中的压力较高。（ ）

4. WMA 格式是微软公司开发的一种声音文件格式，称为波形声音文件，是最早的数字音频格式，受 Windows 平台及其应用程序的广泛支持。（ ）

三、思考题

1. 如何设置计算机录音设备为麦克风？
2. 如何启动和退出 Audition 2022？

第 2 章

Adobe Audition 基本操作和界面布局

本章要点

- Audition 2022 的工作界面
- 新建音频文件
- 打开、保存和关闭音频文件
- 操作工作区和音频面板
- 设置软件快捷键

本章主要内容

本章主要介绍 Audition 2022 的工作界面，新建音频文件，打开、保存和关闭音频文件，操作工作区和音频面板方面的知识与技巧，以及如何设置软件快捷键。在本章的最后还针对实际的工作需求，讲解使用另存音频快速转换音乐格式、提高音频重新采样后的音效质量的方法。通过对本章内容的学习，读者可以掌握 Adobe Audition 基本操作和界面布局方面的知识，为深入学习 Adobe Audition 2022 音频编辑知识奠定基础。

2.1 Audition 2022 的工作界面

Adobe Audition 工作界面提供了完善的音频与视频编辑功能，用户利用它可以全面控制音频的制作过程，还可以为采集的音频添加各种效果等。Adobe Audition 工作界面主要包括标题栏、菜单栏、工具栏、浮动面板及编辑器等部分，如图 2-1 所示。

图 2-1

2.1.1 标题栏

标题栏位于整个窗口的顶端，显示了当前应用程序的名称，以及用于控制窗口大小的【最小化】按钮 、【最大化】按钮 、【向下还原】按钮 和【关闭】按钮 ，如图 2-2 所示。

图 2-2

2.1.2 菜单栏

菜单栏位于标题栏的下方，由文件、编辑、多轨、剪辑、效果、收藏夹、视图、窗口和帮助 9 个菜单组成，如图 2-3 所示。

图 2-3

第 2 章　Adobe Audition 基本操作和界面布局

下面详细介绍菜单栏中各菜单的主要使用方法。

➢ 【文件】菜单：在该菜单中可以进行新建、打开和关闭文件等操作，如图 2-4 所示。

➢ 【编辑】菜单：在该菜单中包含了撤销(软件中为"撤消")、重做、剪切和复制等编辑命令，如图 2-5 所示。

图 2-4　　　　　　　　　　　　　　　　图 2-5

➢ 【多轨】菜单：在该菜单中可以进行添加轨道、插入文件、设置节拍器等操作，如图 2-6 所示。

图 2-6

智慧锦囊

在 Adobe Audition 工作界面的各菜单列表中，部分命令右侧显示了相应快捷键。用户按相应的快捷键，可以快速执行相应的命令。

➢ 【剪辑】菜单：在该菜单中可以进行拆分、剪辑增益、静音、分组、伸缩、淡入以及淡出等操作，如图 2-7 所示。

➢ 【效果】菜单：在该菜单中可以进行振幅与压限、延迟与回声、修复、滤波与均衡、调制以及混响等操作，如图 2-8 所示。

图 2-7

图 2-8

➢ 【收藏夹】菜单：在该菜单中可以进行删除收藏、开始/停止记录收藏等操作，如图 2-9 所示。

➢ 【视图】菜单：在该菜单中可以进行放大、缩小、重置缩放、全部缩小、时间显示、视频显示等操作，如图 2-10 所示。

图 2-9

图 2-10

第 2 章　Adobe Audition 基本操作和界面布局

- 【窗口】菜单：在该菜单中可以进行工作区的新建与删除操作，以及显示与隐藏【编辑器】【文件】【历史记录】等面板的操作，如图 2-11 所示。
- 【帮助】菜单：在该菜单中可以使用 Adobe Audition 的帮助信息、支持中心，了解默认键盘快捷键以及下载声音效果等，如图 2-12 所示。

图 2-11

图 2-12

智慧锦囊

在 Adobe Audition 工作界面中，按键盘上的 F1 键，也可以快速打开 Adobe Audition 的帮助窗口，查阅相应的帮助信息。

2.1.3　工具栏

工具栏位于菜单栏的下方，主要用于对音频文件进行简单的编辑操作。它提供了控制音频文件的相关工具，如图 2-13 所示。

图 2-13

下面详细介绍工具栏中各个工具和按钮的主要作用。

- 【波形】按钮 波形 ：单击该按钮，可以在"波形编辑"状态下，编辑单轨中的音频波形。
- 【多轨】按钮 多轨 ：单击该按钮，可以在"多轨混音"状态下，编辑多轨中的音频对象。

- 【显示频谱频率显示器】按钮：单击该按钮，可以显示音频素材的频谱频率。
- 【显示频谱音调显示器】按钮：单击该按钮，可以显示音频素材的频谱音调。
- 【移动工具】按钮：单击该按钮，可以对音频素材进行移动操作。
- 【切断所选剪辑工具】按钮：单击该按钮，可以对音频素材进行分割操作。
- 【滑动工具】按钮：单击该按钮，可以对音频素材进行滑动操作。
- 【时间选择工具】按钮：单击该按钮，可以对音频素材进行部分选择操作。
- 【框选工具】按钮：单击该按钮，可以对音频素材进行框选操作。
- 【套索选择工具】按钮：单击该按钮，可以以套索的方式对音频素材进行选择操作。
- 【画笔选择工具】按钮：单击该按钮，可以以画笔的方式对音频素材进行选择操作。
- 【污点修复画笔工具】按钮：单击该按钮，可以对素材进行污点修复操作。

2.1.4 浮动面板

浮动面板位于工作界面的左侧和下方，它主要用于对当前的音频文件进行相应的设置。单击菜单栏中的【窗口】菜单项，在弹出的菜单中选择相应的命令，即可显示相应的浮动面板，图 2-14 所示为【文件】面板，图 2-15 所示为【媒体浏览器】面板。

图 2-14

图 2-15

2.1.5 编辑器

Audition 2022 中的所有功能都可以在【编辑器】面板中实现。打开或导入音频文件后，音频文件的音波即可显示在【编辑器】面板中，此时所有操作将只针对该音频文件；若想对其他音频文件进行编辑，则需要切换至其他音频的【编辑器】面板。

在 Audition 2022 中，编辑器也分为两种类型：第 1 种为"波形编辑"状态下的【编辑器】面板，第 2 种为"多轨编辑"状态下的【编辑器】面板，两种【编辑器】面板的显示和功能是不一样的。

在 Adobe Audition 工作界面的工具栏中，单击【波形】按钮后，即可查看"波

第 2 章　Adobe Audition 基本操作和界面布局

形编辑"状态下的【编辑器】面板，如图 2-16 所示。

在 Adobe Audition 工作界面的工具栏中，单击【多轨】按钮 多轨 后，即可查看"多轨编辑"状态下的【编辑器】面板，如图 2-17 所示。

图 2-16

图 2-17

2.2　新建音频文件

Adobe Audition 中的项目文件是.sesx 格式的，其中存放了制作音频所需要的必要信息。在 Adobe Audition 中包含 3 种项目文件的新建操作，即新建空白单轨音频文件、新建多轨混音文件，以及新建 CD 音频布局。本节将详细介绍各种项目文件的新建方法。

2.2.1　新建空白单轨音频文件

在 Adobe Audition 中，新建空白单轨音频文件是指在工作界面中新建一个全新的、无任何音频信息的新文件。在该新建的文件中，用户可以导入外部的音频文件至新文件中，也可以在新文件中录制需要的歌曲或语音旁白。下面详细介绍新建空白单轨音频文件的方法。

第1步　进入 Adobe Audition 工作界面，在菜单栏中选择【文件】→【新建】→【音频文件】菜单项，如图 2-18 所示。

第 2 步　弹出【新建音频文件】对话框，1. 在【文件名】文本框中输入音频文件的名称，2. 单击【确定】按钮，如图 2-19 所示。

图 2-18　　　　　　　　　　　　　　图 2-19

第 3 步　完成新建空白单轨音频文件的操作，在【编辑器】面板中可以查看新建的单轨音频文件，如图 2-20 所示。

图 2-20

智慧锦囊

　　单击【文件】面板上方的【新建文件】按钮，在弹出的下拉列表框中选择【新建音频文件】选项，也可以快速新建单轨音频文件。

2.2.2　新建多轨混音文件

多轨混音文件是指包含多条轨道的音频文件，其中包括视频轨道、单声道轨道、立体

第 2 章　Adobe Audition 基本操作和界面布局

声轨道、5.1 轨道等，在这些轨道中可以导入视频文件和不同的声音文件，使用户制作出符合自身需要的音乐或影片项目。下面详细介绍新建多轨混音文件的操作方法。

第 1 步　进入 Adobe Audition 工作界面，在菜单栏中选择【文件】→【新建】→【多轨会话】菜单项，如图 2-21 所示。

第 2 步　弹出【新建多轨会话】对话框，1. 在【会话名称】文本框中输入多轨项目的文件名称，2. 单击"文件夹位置"右侧的【浏览】按钮，如图 2-22 所示。

图 2-21

图 2-22

第 3 步　弹出【选择目标文件夹】对话框，1. 设置多轨混音项目文件的保存位置，2. 单击【选择文件夹】按钮，如图 2-23 所示。

第 4 步　返回【新建多轨会话】对话框，此时在"文件夹位置"右侧的文本框中，显示了刚刚设置的文件保存位置，单击【确定】按钮，如图 2-24 所示。

图 2-23

图 2-24

第 5 步　完成新建多轨混音文件的操作，在【编辑器】面板中可以查看新建的项目文件，如图 2-25 所示。

图 2-25

智慧锦囊

用户还可以按 Ctrl+N 组合键,快捷新建多轨项目文件。

2.2.3 课堂范例——新建 CD 音频布局

在 Adobe Audition 中,如果用户需要制作 CD 音频,此时也可以在工作界面中新建 CD 布局来编辑 CD 音乐。本例详细介绍新建 CD 音频布局的操作方法。

◂◂ 扫码看视频(本节视频课程时间:17 秒)

第1步 进入 Adobe Audition 工作界面,在菜单栏中选择【文件】→【新建】→【CD 布局】菜单项,如图 2-26 所示。

第2步 完成新建 CD 布局的操作,在【编辑器】面板中可以查看新建的 CD 布局效果,如图 2-27 所示。

图 2-26 图 2-27

2.3 打开、保存和关闭音频文件

在 Adobe Audition 中打开项目文件后，可以对项目文件进行编辑和修改操作。编辑音频后保存项目文件，可保存音频文件的所有信息。对于不需要使用的音频文件，用户也可以对其进行关闭操作。本节将详细介绍打开和保存音频文件的操作方法。

2.3.1 打开音频文件

在 Adobe Audition 中，有多种打开项目文件的方式，用户可以通过命令打开音频文件，也可以通过按钮打开音频文件，下面详细介绍打开音频文件的操作方法。

1. 通过命令打开音频文件

在 Adobe Audition 中，用户可以通过【打开】命令，打开音频文件。下面详细介绍其操作方法。

第1步 在菜单栏中，选择【文件】→【打开】菜单项，如图 2-28 所示。

第2步 弹出【打开文件】对话框，1. 在其中选择需要打开的音频文件，2. 单击【打开】按钮，如图 2-29 所示。

图 2-28

图 2-29

第3步 这样即可打开选择的音频文件，在【编辑器】面板中可以查看打开的文件效果，如图 2-30 所示。

图 2-30

2. 通过按钮打开音频文件

在 Adobe Audition 中，用户可以通过【文件】面板中的【打开文件】按钮，打开音频文件。下面详细介绍其操作方法。

第1步 在【文件】面板中，单击面板上方的【打开文件】按钮，如图 2-31 所示。

第2步 弹出【打开文件】对话框，**1.** 在其中选择需要打开的音频文件，**2.** 单击【打开】按钮，如图 2-32 所示。

图 2-31　　　　　　　　　　图 2-32

第3步 这样即可打开选择的音频文件，在【编辑器】面板中可以查看打开的音频文件效果，如图 2-33 所示。

图 2-33

知识精讲

在【打开文件】对话框中，双击需要打开的音频文件，也可以快速打开音频文件。在按住 Ctrl 键的同时，可以选择多个不连续的音频文件进行打开操作。

2.3.2 保存和关闭音频文件

在编辑音频过程中，保存工程文件非常重要。当用户用 Adobe Audition 编辑完音频后，为了节约系统内存空间，提高系统运行速度，可以关闭项目文件。下面详细介绍保存和关闭音频的操作方法。

第1步 在 Adobe Audition 工作界面中，按 Ctrl+Shift+N 组合键，打开【新建音频文件】对话框，新建一个空白音频文件，如图 2-34 所示。

第2步 在菜单栏中，选择【文件】→【保存】菜单项，如图 2-35 所示。

图 2-34

图 2-35

第3步 弹出【另存为】对话框，1. 选择一种合适的输入法，在【文件名】文本框中输入音频文件保存的名称，2. 单击右侧的【浏览】按钮，如图 2-36 所示。

第4步 弹出【另存为】对话框，1. 在其中设置音频文件的保存位置，2. 单击【保存】按钮，如图 2-37 所示。

图 2-36

图 2-37

第5步 返回【另存为】对话框，单击【格式】右侧的下拉按钮，在弹出的列表框中选择【MP3 音频】选项，保存的格式设置为 MP3 格式，如图 2-38 所示。

第6步 单击【确定】按钮，即可完成保存音频文件的操作，如图 2-39 所示。

Adobe Audition 2022 音频编辑基础教程(微课版)

图 2-38 图 2-39

第7步 在菜单栏中,选择【文件】→【关闭】菜单项,如图2-40所示。
第8步 执行操作后,即可关闭音频项目文件,如图2-41所示。

图 2-40 图 2-41

2.3.3 课堂范例——导入外部 MP3 歌曲

在 Adobe Audition 工作界面中,用户可以将计算机中已存在的音频文件导入到 Audition 的【文件】面板中进行应用。本范例详细介绍导入外部 MP3 歌曲的操作方法。

◂◂ 扫码看视频(本节视频课程时间:40 秒)

第1步 进入 Adobe Audition 工作界面,在菜单栏中选择【文件】→【新建】→【音频文件】菜单项,新建一个空白音频文件,如图 2-42 所示。
第2步 在菜单栏中选择【文件】→【导入】→【文件】菜单项,如图 2-43 所示。
第3步 执行操作后,弹出【导入文件】对话框,1. 在其中选择需要导入的音频文件,2. 单击【打开】按钮,如图 2-44 所示。

第 2 章 Adobe Audition 基本操作和界面布局

图 2-42 图 2-43

第 4 步 执行操作后,即可将选择的音频文件导入到【文件】面板中,如图 2-45 所示。

图 2-44 图 2-45

第 5 步 将导入的音频文件直接拖曳至【编辑器】面板中,即可查看音频文件的音波,效果如图 2-46 所示。

图 2-46

35

2.3.4 课堂范例——批处理保存全部音频

在 Adobe Audition 工作界面中,【将所有音频保存为批处理】命令是指将所有音频文件放到【批处理】面板中,在其中选择所有文件的保存类型、采样类型及目标等属性,然后对所有音频文件进行统一保存操作。

◀◀ 扫码看视频(本节视频课程时间:33 秒)

第1步 打开准备批处理的音频文件,进入 Adobe Audition 工作界面,在菜单栏中选择【文件】→【将所有音频保存为批处理】菜单项,如图 2-47 所示。

第2步 弹出 Audition 对话框,提示此命令的相关说明,单击【确定】按钮,如图 2-48 所示。

图 2-47

图 2-48

第3步 打开【批处理】面板,单击【导出设置】按钮选择全部文件的导出文件类型、采样类型和目标,单击【运行】按钮即可开始保存,如图 2-49 所示。

图 2-49

第 2 章　Adobe Audition 基本操作和界面布局

智慧锦囊

在 Adobe Audition 中，在【文件】菜单下按 B 键，可以快速对音频文件进行批处理保存。

2.4　操作工作区和音频面板

Adobe Audition 的工作区是用来编辑音乐的区域，只有在工作区中才能完成音乐的制作和编辑操作。默认的工作区包含面板组和独立面板等，用户可以将面板布置为最适合自己工作风格的布局。本节将详细介绍操作工作区和音频面板的相关知识及操作方法。

2.4.1　新建工作区

在 Adobe Audition 中，用户可以通过【另存为新工作区】命令自定义适合自己的工作区，从而提高工作效率。下面详细介绍新建工作区的操作方法。

第1步　在 Adobe Audition 工作界面的菜单栏中，选择【窗口】→【工作区】→【另存为新工作区】菜单项，如图 2-50 所示。

第2步　弹出【新建工作区】对话框，1. 在【名称】文本框中输入自定义工作区的名称，如"我的工作区"，2. 单击【确定】按钮，如图 2-51 所示。

图 2-50

图 2-51

第3步　在菜单栏中选择【窗口】→【工作区】菜单项，然后在其子菜单中可以看到已经自定义添加的"我的工作区"，这样即可完成新建工作区的操作，如图 2-52 所示。

图 2-52

> **智慧锦囊**
>
> 除了用上述方法外,在【窗口】菜单下,依次按 W 键和 N 键,也可以快速新建工作区。

2.4.2 删除工作区

在 Adobe Audition 中,如果新建的工作区过多,用户也可以将多余的工作区删除。下面详细介绍删除工作区的操作方法。

第1步 在 Adobe Audition 工作界面的菜单栏中,选择【窗口】→【工作区】→【编辑工作区】菜单项,如图 2-53 所示。

第2步 弹出【编辑工作区】对话框,*1.* 选中准备删除的工作区,*2.* 单击【删除】按钮,*3.* 单击【确定】按钮,如图 2-54 所示。

图 2-53 图 2-54

第3步 执行操作后,即可删除选择的工作区,在【工作区】子菜单中,刚才删除的

第 2 章　Adobe Audition 基本操作和界面布局

工作区已经不存在了，如图 2-55 所示。

图 2-55

2.4.3　重置工作区

当用户对当前工作区进行了调整，改变了最初始的工作区布局后，如果需要回到最初始的工作区布局状态，那么可以使用软件提供的【重置为已保存的布局】命令，对工作区进行重置操作。重置工作区的方法很简单，只需在菜单栏中选择【窗口】→【工作区】→【重置为已保存的布局】菜单项，即可对工作区进行重置操作，还原至工作区初始状态，如图 2-56 所示。

图 2-56

2.4.4　显示与隐藏音频面板

在 Audition 2022 中，面板的作用是编辑各种音乐素材，以及执行相应的命令。在 Audition 2022 中包含很多面板，用户可以在【窗口】菜单中选择相应的命令，将需要的面板打开与关闭。例如，用户不小心将【编辑器】面板关闭了，此时可以通过【编辑器】命令进行打开。下面详细介绍显示与隐藏【编辑器】面板的操作方法。

第 1 步　当用户打开一段音频素材时，不小心将【编辑器】面板关闭了，被关闭【编

辑器】面板后的工作界面状态如图 2-57 所示。

第2步 此时，用户可以在菜单栏中选择【窗口】→【编辑器】菜单项，如图 2-58 所示。

图 2-57　　　　　　　　　　　图 2-58

第3步 即可显示【编辑器】面板，其中显示了打开的音频素材，如图 2-59 所示。

第4步 若用户再次选择【窗口】→【编辑器】命令，即可隐藏【编辑器】面板，如图 2-60 所示。

图 2-59　　　　　　　　　　　图 2-60

2.5　设置软件快捷键

在 Adobe Audition 软件中，用户可以自定义几乎所有默认的快捷键，也可以增加其他功能的快捷键，该操作可以提高用户的工作效率，节省烦琐的鼠标操作。本节将详细介绍设置软件快捷键的相关知识及操作方法。

2.5.1 搜索软件中的键盘快捷键

在 Adobe Audition 软件的【键盘快捷键】对话框中,用户可以通过【搜索】文本框搜索出需要的键盘快捷键。下面详细介绍搜索键盘快捷键的操作方法。

在菜单栏中,选择【编辑】→【键盘快捷键】菜单项,弹出【键盘快捷键】对话框。在【搜索】文本框中,输入需要搜索的键盘命令名称,如"导入"。此时,在对话框下方的列表框中,将显示搜索到的键盘命令。选择需要的键盘命令,即可显示该命令的快捷键,如图 2-61 所示。

图 2-61

知识精讲

除了使用菜单命令打开【键盘快捷键】对话框外,按 Alt+K 组合键,也可以快速打开【键盘快捷键】对话框。

2.5.2 将快捷键复制粘贴到剪贴板

在 Adobe Audition 软件中,用户可以将软件中的快捷键复制粘贴到记事本中,方便以后查阅和学习。下面详细介绍将快捷键复制粘贴到剪贴板的操作方法。

第1步 在【键盘快捷键】对话框中,单击【复制到剪贴板】按钮,即可复制键盘快捷键,如图 2-62 所示。

第2步　在Windows 操作系统桌面上，1. 右击，2. 在弹出的快捷菜单中，选择【新建】菜单项，3. 选择【文本文档】子菜单项，如图2-63所示。

图2-62　　　　　　　　　　　　图2-63

第3步　系统即可新建一个文本文档。将文本文档的名称更改为"键盘快捷键"，如图2-64所示。

第4步　打开新建的文本文档，在菜单栏中选择【编辑】→【粘贴】菜单项，如图2-65所示。

图2-64　　　　　　　　　　　　图2-65

第5步　粘贴键盘快捷键后，在Adobe Audition 工作界面的菜单栏中选择【文件】→【另存为】菜单项，如图2-66所示。

第6步　弹出【另存为】对话框，1. 选择准备保存的位置，2. 单击【保存】按钮即可，如图2-67所示。

第 2 章　Adobe Audition 基本操作和界面布局

图 2-66

图 2-67

2.5.3　课堂范例——将常用命令设置为快捷键

在 Adobe Audition 软件中，用户可以为没有设置快捷键的命令添加新的快捷键，作为自己常用的命令。本范例详细介绍将常用命令设置为快捷键的操作方法。

◀◀ 扫码看视频(本节视频课程时间：33 秒)

第 1 步　在【键盘快捷键】对话框中，选择【多轨】选项下的【最小化所选音轨】项，如图 2-68 所示。

第 2 步　在【快捷键】区域下方对应处单击，右侧将显示一个方框，如图 2-69 所示。

图 2-68　　　　　　　　　　　图 2-69

第 3 步　此时按 U 键，即可设置【最小化所选音轨】命令对应的快捷键为 U，单击【确定】按钮，即可完成添加新快捷键的操作，如图 2-70 所示。

图 2-70

 知识精讲

在【键盘快捷键】对话框中，如果用户设置的快捷键过多，从而想恢复至系统默认的设置，那么可以单击【还原】按钮，恢复至系统初始设置。

2.5.4 课堂范例——清除快捷键至初始状态

如果用户对 Audition 中设置的快捷键不满意，或者想重新设置某个命令的键盘快捷键，那么可以对现有快捷键进行清除操作。清除快捷键是指清除现有命令中的所有快捷键，使该命令中不包含任何快捷键信息。

◀◀ 扫码看视频(本节视频课程时间：14 秒)

第1步 打开【键盘快捷键】对话框，**1.** 选择准备清除快捷键的命令，**2.** 单击对话框右侧的【清除】按钮，如图 2-71 所示。

第2步 此时可以看到选择的快捷键已被移除，这样即可完成清除快捷键的操作，如图 2-72 所示。

 知识精讲

打开【键盘快捷键】对话框，设置完成自己常用的键盘快捷键布局后，单击【键盘布局预设】右侧的按钮，弹出【键盘布局设置】对话框，输入键盘布局预设名称，然后单击【确定】按钮，即可新建自定义键组。

第 2 章 Adobe Audition 基本操作和界面布局

图 2-71

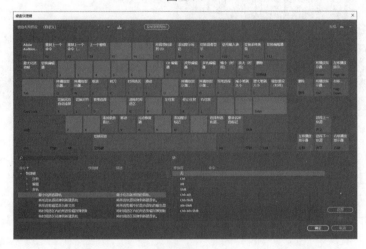

图 2-72

2.6 实践案例与上机指导

通过对本章内容的学习，读者可以掌握 Adobe Audition 基本操作和界面布局的基本知识以及一些常见的操作方法。下面通过实际操作，以达到巩固学习、拓展提高的目的。

2.6.1 使用另存音频快速转换音乐格式

Adobe Audition 是一款专业音频剪辑工具。为了满足用户对于音频格式的需求，可以使用 Adobe Audition 对音频进行转换格式。本例详细介绍使用另存音频的方式快速转换音乐格式的操作方法。

◀◀ 扫码看视频(本节视频课程时间：29 秒)

 素材保存路径：配套素材\第 2 章
素材文件名称：铃声.mp3

第 1 步 启动 Adobe Audition 软件，打开本例的素材音频"铃声.mp3"，如图 2-73 所示。

第 2 步 在菜单栏中选择【文件】→【另存为】菜单项，如图 2-74 所示。

图 2-73　　　　　　　　　　　　　　图 2-74

第 3 步 弹出【另存为】对话框，**1.** 在【格式】下拉列表框中选择准备转换的格式，**2.** 单击【确定】按钮，如图 2-75 所示。

第 4 步 返回到工作界面中，可以看到已经将原来的素材文件格式转换为刚刚选择的格式，这样即可完成使用另存音频快速转换音乐格式的操作，如图 2-76 所示。

图 2-75　　　　　　　　　　　　　　图 2-76

2.6.2 提高音频重新采样后的音效质量

添加到音频项目中的所有媒体文件都必须具有相同的采样率，如果用户导入的音频文件具有不同的采样率，Adobe Audition 就会提醒用户重新采样，这可能会降低音频的音质效果。如果用户需要更改重新采样的品质，那么可以在【首选项】对话框的【数据】选项卡下设置【采样率变换】质量。

◄◄ 扫码看视频(本节视频课程时间：27 秒)

第1步 启动 Adobe Audition，在菜单栏中选择【编辑】→【首选项】→【数据】菜单项，如图 2-77 所示。

第2步 弹出【首选项】对话框，1. 切换到【数据】选项卡，2. 将鼠标指针移至【质量】右侧的滑块上，如图 2-78 所示。

图 2-77　　　　　　　　　　　　　　　图 2-78

第3步 在滑块上单击并向右拖曳，直至参数显示为 88%，单击【确定】按钮即可提高音频的采样品质，如图 2-79 所示。

图 2-79

2.7　思考与练习

一、填空题

1. _____位于整个窗口的顶端，显示了当前应用程序的名称，以及用于控制文件窗口显示大小的【最小化】按钮 ━ 、【最大化】按钮 ▢ 、【向下还原】按钮 ▭ 和【关闭】按钮 ✕ 。

2. _____位于标题栏的下方，由文件、编辑、多轨、剪辑、效果、收藏夹、视图、窗口和帮助9个菜单组成。

3. _____位于菜单栏的下方，主要用于对音频文件进行简单的编辑操作，它提供了控制音频文件的相关工具。

4. _____位于工作界面的左侧和下方，它主要用于对当前的音频文件进行相应的设置。

5. _____文件是指包含多条轨道的音频文件，其中包括视频轨道、单声道轨道、立体声轨道、5.1轨道等，在这些轨道中可以导入视频文件和不同的声音文件，使用户制作出符合自身需要的音乐或影片项目。

6. 当用户对当前工作区进行了调整，改变了最初始的工作区布局后，如果需要回到最初始的工作区布局状态，那么可以使用软件提供的【_____】命令，对工作区进行重置操作。

二、判断题

1. 单击菜单栏中的【窗口】菜单项，在弹出的菜单中选择相应的命令，即可显示相应的浮动面板。　　　　　　　　　　　　　　　　　　　　　　　　　（　　）

2. Adobe Audition 中的所有功能都可以在浮动面板中实现。　　　　　　（　　）

3. 打开或导入音频文件后，音频文件的音波即可显示在【编辑器】面板中，此时所有操作将只针对该音频文件。若想对其他音频文件进行编辑，则需要切换至其他音频的【编辑器】面板。　　　　　　　　　　　　　　　　　　　　　　　　（　　）

4. 在新建的文件中，用户可以导入外部的音频文件至新文件中，也可以在新文件中录制需要的歌曲或语音旁白。　　　　　　　　　　　　　　　　　　　　（　　）

5. 在 Audition 2022 中包含很多面板，用户可以在【视图】菜单中单击相应的命令将需要的面板打开与关闭。　　　　　　　　　　　　　　　　　　　　　　（　　）

三、思考题

1. 如何新建多轨混音文件？
2. 如何新建工作区？

第 3 章

音乐编辑模式和录制音频

本章要点

- 音乐编辑模式
- 调整音乐音量和声道
- 调整整段音乐时间的大小
- 录制与编辑单轨音乐
- 多轨录制与修复混合音乐

本章主要内容

本章主要介绍音乐编辑模式、调整音乐音量和声道、调整整段音乐时间的大小、录制与编辑单轨音乐方面的知识与技巧,以及如何多轨录制与修复混合音乐。在本章的最后还针对实际的工作需求,讲解录制视频中的背景音乐与声音、播放视频录制歌声的方法。通过对本章内容的学习,读者可以掌握音乐编辑模式和录制音频方面的知识,为深入学习 Adobe Audition 2022 音频编辑知识奠定基础。

3.1 音乐编辑模式

用户在使用 Adobe Audition 编辑音频之前，还需要熟练掌握音乐编辑模式，这样才能对音频文件进行更好的编辑。在 Audition 2022 中，包括两种音频编辑器状态，即波形编辑状态与多轨合成编辑状态；还包括两种音乐频谱显示方式，即频谱频率显示和频谱音调显示。本节将详细介绍音乐编辑模式的相关知识及操作方法。

3.1.1 单轨模式

在 Adobe Audition 工作界面中，波形编辑器主要是针对单轨音乐进行编辑的场所，只能编辑单个音频文件。下面详细介绍切换到单轨模式的操作方法。

第1步 在 Adobe Audition 中打开一个项目文件后，在工具栏中单击【波形】按钮 波形 ，如图 3-1 所示。

第2步 执行操作后，即可进入单轨模式状态，在其中可以查看音乐文件的音波效果，如图 3-2 所示。

图 3-1

图 3-2

3.1.2 多轨模式

多轨编辑器是用来编辑与处理多段音频素材的界面。在多轨编辑器中，用户可以对多轨音乐进行混音、剪辑、合成处理，并添加相应的音乐声效，使制作的混音音乐达到理想的音质效果。下面介绍切换至多轨模式的操作方法。

第1步 在 Adobe Audition 中打开一个项目文件后，在工具栏中单击【多轨】按钮 多轨 ，如图 3-3 所示。

第2步 执行操作后，即可进入到多轨模式状态，在其中可以查看多条音频轨道的效果，如图 3-4 所示。

第 3 章 音乐编辑模式和录制音频

图 3-3

图 3-4

3.1.3 频谱模式

当用户需要查看音频中的咔嗒声或噪声片段时,可以进入频谱频率显示模式,查看有问题的声音片段,并结合【频率分析】面板对声音进行分析。下面详细介绍切换到频谱模式的操作方法。

第 1 步 在 Adobe Audition 中打开一个项目文件后,在工具栏中单击【显示频谱频率显示器】按钮,如图 3-5 所示。

第 2 步 执行操作后,即可切换为频谱频率显示状态,在其中可以查看音频文件的频谱频率信息,如图 3-6 所示。

图 3-5

图 3-6

知识精讲

除了用上述方法打开频谱频率显示状态外,还可以按 Shift + D 组合键快速打开音频频谱频率显示状态。

3.1.4 音高模式

在频谱音高模式下，声音中的基础音调以蓝线表示，并以由黄色到红色的渐变颜色显示泛音，被校正后的声音音调以绿线表示。下面详细介绍切换到音高模式的操作方法。

第1步 在 Adobe Audition 中打开一个项目文件后，在工具栏中单击【显示频谱音调显示器】按钮，如图 3-7 所示。

第2步 执行操作后，即可打开频谱音高显示状态，在其中可以查看音频文件的频谱音高信息，如图 3-8 所示。

图 3-7

图 3-8

知识精讲

在 Audition 2022 中，如果用户需要放大特定的声音片段内的音调，可以打开频谱音高显示模式，在右侧垂直标尺中通过进行上下拖曳或者滚轮放大或缩小，即可调整。

3.2 调整音乐音量和声道

在 Audition 2022 中，用户可以根据需要调整声音音量的大小，使整段音乐的声音与背景音乐的音量更加协调，这在混音编辑中经常会用到。声道分为左声道和右声道，用户可以根据需要设置声道。本节将详细介绍调整音乐音量和声道的相关知识及操作方法。

3.2.1 放大音量

当用户觉得录制的语音旁白或音乐的音量过小时，可以通过【放大(振幅)】按钮来调大声音的音量，得到需要的声音音量效果。下面介绍两种放大音量的操作方法。

第 3 章　音乐编辑模式和录制音频

1. 通过【放大(振幅)】按钮放大音乐声音

在 Audition 2022 工作界面中，用户通过单击【放大(振幅)】按钮，可以放大音乐声音。

第 1 步　按 Ctrl + O 组合键，打开一段音频素材，在【编辑器】面板的右下方单击【放大(振幅)】按钮，如图 3-9 所示。

图 3-9

第 2 步　执行操作后，即可放大音乐的声音，此时音频轨道中的音波已被放大，如图 3-10 所示。

图 3-10

知识精讲

除了单击【放大（振幅）】按钮可以放大音乐振幅外，按 Alt + = 组合键，也可以快速放大音乐振幅。

[53

2. 通过【调节振幅】数值框放大音乐声音

在【编辑器】面板的【调节振幅】数值框中，手动输入相应的参数值，即可精确地放大音乐的声音。

第1步 按 Ctrl+O 组合键，打开一段音频素材，在【编辑器】面板的【调节振幅】数值框中输入 8，如图 3-11 所示。

图 3-11

第2步 输入完成后，按 Enter 键确认，即可放大音乐的声音，如图 3-12 所示。

图 3-12

知识精讲

在 Audition 2022 工作界面中，用户除了可以在【调节振幅】数值框中手动输入参数值来放大音乐振幅外，还可以单击【调节振幅】按钮 并向上拖曳，手动放大音乐振幅，只是该操作在放大音乐时不太精确。

3.2.2 调小音量

调小音量是指将音乐的声音音波调小，使声音比较舒缓。下面介绍两种调小音量的操作方法。

1. 通过【缩小(幅度)】按钮缩小音乐声音

在 Audition 工作界面中，用户通过单击【缩小(幅度)】按钮，可以来缩小音乐的声音。

第 1 步 按 Ctrl + O 组合键，打开一段音频素材，在【编辑器】面板的右下方单击【缩小(幅度)】按钮，如图 3-13 所示。

图 3-13

第 2 步 执行操作后，即可缩小音乐的声音，此时音频轨道中的音波已被缩小，如图 3-14 所示。

图 3-14

知识精讲

除了单击【缩小（幅度）】按钮可以缩小音乐振幅外，按 Alt + - 组合键，也可以快速缩小音乐振幅。

2. 通过【调节振幅】数值框缩小音乐声音

在【编辑器】面板的【调节振幅】数值框中，手动输入相应的参数值，即可精确地缩小音乐的声音。缩小音乐声音时，输入的数值多为负数。

第1步　按 Ctrl+O 组合键，打开一段音频素材，在【编辑器】面板的【调节振幅】数值框中输入-8，如图 3-15 所示。

图 3-15

第2步　输入完成后，按 Enter 键确认，即可缩小音乐的声音，如图 3-16 所示。

图 3-16

3.2.3　课堂范例——调节音乐右声道的音量

　　在 Audition 2022 工作界面中，用户可以关闭音频左声道的声音，来单独调节音乐右声道的音量，被关闭后的左声道不会发出任何声响。本例详细介绍调节音乐右声道音量的操作方法。

　　◀◀ 扫码看视频(本节视频课程时间：43 秒)

 素材保存路径：配套素材\第 3 章
素材文件名称：交响乐.mp3

第1步　按 Ctrl+O 组合键，打开本例的音频素材"交响乐.mp3"，在【编辑器】面板右侧，单击【切换声道启用状态：左侧】按钮，如图 3-17 所示。

第2步　执行操作后，即可关闭左声道的声音，此时左声道呈灰色显示，如图 3-18 所示。

第 3 章　音乐编辑模式和录制音频

图 3-17

图 3-18

第 3 步 在【调节振幅】按钮 上，1. 单击鼠标左键并向下拖曳，2. 调小右声道的音量大小，此时被关闭的左声道不受任何操作的影响，如图 3-19 所示。

第 4 步 再次单击【切换声道启用状态：左侧】按钮 ，即可开启左声道的声音；单击下方的【播放】按钮，可以试听调整右声道音量后的声音效果，如图 3-20 所示。

图 3-19

图 3-20

3.2.4　课堂范例——制作左声道的区间静音效果

当用户只需要左声道声音的情况下，需要关闭右声道的声音；当用户需要单独编辑左声道声音的情况下，也需要关闭右声道的声音。本例详细介绍制作左声道的区间静音效果的操作方法。

◂◂ 扫码看视频(本节视频课程时间：41 秒)

> 素材保存路径：配套素材\第3章
> 素材文件名称：交响乐.mp3

第1步 按 Ctrl+O 组合键，打开本例的音频素材"交响乐.mp3"，在【编辑器】面板右侧，单击【切换声道启用状态：右侧】按钮 R ，如图 3-21 所示。

第2步 执行操作后，即可关闭右声道的声音，此时右声道呈灰色显示，如图 3-22 所示。

图 3-21　　　　　　　　　　　　图 3-22

第3步 1.通过拖曳的方式，选择左声道中的声音区间右击，2.在弹出的快捷菜单中选择【删除】选项，如图 3-23 所示。

第4步 执行操作后，即可删除左声道中的声音区间，其呈静音显示。开启右声道，查看音波效果，如图 3-24 所示。

图 3-23　　　　　　　　　　　　图 3-24

3.3 调整整段音乐时间的大小

在 Audition 2022 工作界面中,用户可以根据需要对音频轨道中的音乐时间进行放大与缩小操作,这样可以更加仔细地查看音乐的音波和声调,以及轨道中的细节。本节将详细介绍调整整段音乐时间大小的相关知识及操作方法。

3.3.1 放大音乐的细节音波显示

如果用户需要更细致地查看音乐的时间码,对特定时间段的音乐进行编辑,可以对音乐的时间进行放大操作。

第1步 按 Ctrl + O 组合键,打开一段音频素材,在【编辑器】面板的右下方,多次单击【放大(时间)】按钮,如图 3-25 所示。

第2步 执行操作后,即可放大音频轨道中的音乐素材时间,在其中用户可以查看更加细致的音乐音波效果,如图 3-26 所示。

图 3-25

图 3-26

> 除了用上述方法可以放大音乐素材的时间外,按 = 键,也可以快速放大音乐素材的时间。

3.3.2 缩小音乐的整体区间显示

用户对音乐的时间进行放大操作后,如果已经完成了对音乐的编辑,此时可以缩小音乐的时间,将整段音乐完整地显示出来。

第1步 按 Ctrl + O 组合键,打开一段音频素材,对音乐的时间进行多次放大操作后,在【编辑器】面板的右下方多次单击【缩小(时间)】按钮,如图 3-27 所示。

第2步 执行操作后,即可缩小音频轨道中的音乐素材时间,在其中用户可以查看整

段音乐的音波效果，如图 3-28 所示。

图 3-27

图 3-28

3.3.3 课堂范例——将音乐时间码还原

在 Adobe Audition 工作界面中，如果用户对于放大或缩小的音乐时间位置不满意，那么可以重置音乐的缩放时间，使音乐返回至上一步的时间码状态。本例详细介绍将音乐时间码还原的操作方法。

◂◂ 扫码看视频(本节视频课程时间：21 秒)

素材保存路径：配套素材\第 3 章
素材文件名称：音乐 1.mp3

第 1 步 按 Ctrl + O 组合键，打开本例的音频素材"音乐 1.mp3"，将音乐时间放大至合适的位置，在菜单栏中选择【视图】→【缩放】→【缩放重置(时间)】菜单项，如图 3-29 所示。

第 2 步 执行操作后，即可重置音频轨道中音乐的时间，返回至上一步操作时的时间状态，如图 3-30 所示。

图 3-29

图 3-30

3.3.4 课堂范例——全部缩小后查看完整的音乐文件

全部缩小是指缩小当前音乐的时间码，不论之前是进行过放大操作还是缩小操作，通过全部缩小功能可以缩小音乐的时间，显示出完整的音乐时间。当用户对音乐的时间编辑完成后，可以缩小音乐的时间，使音乐完整地显示出来。

◀◀ 扫码看视频(本节视频课程时间：22 秒)

素材保存路径：配套素材\第 3 章
素材文件名称：音乐 2.mp3

第1步 按 Ctrl + O 组合键，打开本例的音频素材"音乐 2.mp3"，将音乐时间放大至合适的位置，在菜单栏中选择【视图】→【缩放】→【完整缩小(所有轴)】菜单项，如图 3-31 所示。

第2步 执行操作后，即可缩小音乐的时间，效果如图 3-32 所示。

图 3-31

图 3-32

知识精讲

除了用上述方法可以全部缩小音乐的时间外，按 Ctrl + \组合键，还可以对音乐的时间进行全部缩小操作。另外，在【视图】菜单下，分别按 Z 键和 F 键，也可以快速执行【完整缩小(所有轴)】命令。

3.4 录制与编辑单轨音乐

在 Audition 2022 单轨编辑器中，用户可以对单个的音乐文件进行录音操作。本节将详细介绍录制与编辑单轨音乐的相关知识及操作方法。

3.4.1 使用麦克风边唱边录歌曲文件

当用户想将自己的歌声录制下来或者作为背景音乐播放时,可以进行录音操作。用户可以使用麦克风录制高品质清唱歌曲,这也是录歌的一种初级、简单的方法。

第1步 在 Audition 2022 中,按 Ctrl + Shift + N 组合键,弹出【新建音频文件】对话框,**1.** 在其中设置【采样率】为 48000Hz,**2.** 单击【确定】按钮,如图 3-33 所示。

第2步 执行操作后,即可新建一个空白音频文件。将麦克风连接至计算机主机的输入接口中,在【编辑器】面板的下方,单击【录制】按钮,如图 3-34 所示。

图 3-33

图 3-34

第3步 执行操作后,用户就可以对着麦克风清唱歌曲了。在录音过程中,【编辑器】面板中将会显示录制的音乐音波。待歌曲清唱完毕,单击【停止】按钮,即可停止音乐的录制操作,如图 3-35 所示。

图 3-35

> **知识精讲**
>
> 在 Audition 2022 的【编辑器】面板中,按 Shift + 空格组合键,可以快速地对音频文件进行录音操作。

3.4.2 重新录唱不满意的歌词

如果用户觉得后半部分的音乐没有录好，需要重新录制，可以将前半部分已经录好的音乐保存，然后再重新录制后半部分的音乐。穿插录音是指在已经录制好的音乐文件上对部分音乐区间进行重新录制，以达到最佳的声音效果。

第1步 进入 Audition 2022 工作界面，按 Ctrl + O 组合键，打开已经录好的歌曲文件，选择后半部分需要重新录制的音乐区间，如图 3-36 所示。

第2步 在选择的音乐区间上，1. 右击，2. 在弹出的快捷菜单中选择【静音】菜单项，如图 3-37 所示。

图 3-36

图 3-37

第3步 执行操作后，即可将该音乐区间设置为静音，被设为静音后的音乐区间不会显示任何音波，如图 3-38 所示。

第4步 1. 将时间线定位到需要进行穿插录音的起始位置，2. 单击【编辑器】面板下方的【录制】按钮，如图 3-39 所示。

图 3-38

图 3-39

第5步 执行操作后，即可开始进行穿插录音操作，重新录制歌声，显示录制的声音音波效果。待后半部分的歌曲清唱完毕，单击【停止】按钮，如图 3-40 所示。

第6步 执行操作后，即可停止音乐的录制操作，在【编辑器】面板中可以查看录制

的音乐音波，如图 3-41 所示。

图 3-40 图 3-41

3.4.3 课堂范例——录制网上歌曲的方法

越来越多的人喜欢在休闲的时间通过互联网听歌，以缓解工作压力。在 Audition 软件中，用户可以将自己喜欢的歌曲录制下来，永久保存珍藏。本例详细介绍录制网上歌曲的方法。

◀◀ 扫码看视频(本节视频课程时间：32 秒)

第 1 步 在 Audition 工作界面中，新建一个空白的音频文件，用音箱播放网上歌曲。然后将麦克风连接至计算机中，单击【编辑器】面板下方的【录制】按钮，对音箱播放的声音进行录制，如图 3-42 所示。

图 3-42

第 2 步 待声音录制完成之后，单击【停止】按钮，即可停止声音的录制操作。查看录制完成的声音音波文件，如图 3-43 所示。

第 3 章 音乐编辑模式和录制音频

图 3-43

3.4.4 课堂范例——让麦克风录制的声音又大又清晰

若用户觉得用麦克风录出来的声音太小，而且声音不清晰，可以在计算机中进行相关的设置，增强麦克风的录音属性，使声音又大又清晰。本例以 Windows 10 操作系统为例介绍其操作方法。

◂◂ 扫码看视频(本节视频课程时间：34 秒)

第 1 步　在 Windows 系统的任务栏中，1. 右击【音量】图标，2. 在弹出的快捷菜单中选择【声音】菜单项，如图 3-44 所示。

第 2 步　弹出【声音】对话框，1. 选择【录制】选项卡，2. 选择【麦克风】选项，3. 单击右下角的【属性】按钮，如图 3-45 所示。

图 3-44

图 3-45

第 3 步　弹出【麦克风 属性】对话框，1. 选择【级别】选项卡，2. 向右拖曳【麦克

风】下方滑块，3.将【麦克风加强】下方滑块向右拖曳至+30.0dB 的位置，最后分别单击【确定】按钮，即可让麦克风录制的声音又大又清晰，如图 3-46 所示。

图 3-46

3.5　多轨录制与修复混合音乐

使用 Adobe Audition 软件，用户不仅可以在单轨编辑器中进行录音，还可以在多轨编辑器中进行录音。在多轨编辑器中，可以通过加录的方式将音频录制到多条音轨上。本节将详细介绍多轨录制与修复混合音乐的相关知识及操作方法。

3.5.1　多轨录制音频

使用 Adobe Audition 软件，通过多轨录制音频，在加录音轨时，会参照之前录制的音轨，创建复杂、分层的合成音轨，每个录音都成为音轨上的新音频剪辑。下面详细介绍多轨录制音频的操作方法。

第1步　启动 Adobe Audition 软件，新建一个多轨混音项目，在【编辑器】面板的"输入/输出"区域，从音轨的"输入"菜单中选择录制硬件，如图 3-47 所示。

第2步　单击轨道 1 中的【录制准备】按钮，音轨电平表将显示输入结果，帮助用户优化电平。如果要听到通过所有音轨的输入，可以单击【监视输入】按钮，如图 3-48 所示。

第3步　在【编辑器】面板中，将【时间指示器】置于所需的起始点，在面板的底部单击【录制】按钮，即可开始录制，如图 3-49 所示。

第 3 章 音乐编辑模式和录制音频

图 3-47

图 3-48

第 4 步 如果用户需要在多条轨道上同时录制，可以重复上面的步骤，从而完成多轨录制音频，如图 3-50 所示。

图 3-49

图 3-50

3.5.2 课堂范例——跟着背景音乐录制个人歌声

用户可以在轨道 1 中插入背景音乐，在轨道 2 中进行录音。在单击【录制】按钮时，轨道 1 的音频会开始播放，与此同时，轨道 2 也会精确地同步开始录音。用户在合成的时候，将两个轨道中的音频混音成一个新的音频文件即可。本例详细介绍跟着背景音乐录制个人歌声的操作方法。

◂◂ 扫码看视频(本节视频课程时间：36 秒)

 素材保存路径：配套素材\第 3 章
素材文件名称：播放伴奏录制独唱歌声.sesx

第 1 步 打开素材项目文件"播放伴奏录制独唱歌声.sesx"，轨道 1 中的音频即为音

67

乐伴奏，单击轨道 2 中的【录制准备】按钮，如图 3-51 所示。

第 2 步　此时【录制准备】按钮呈红色显示，然后单击【编辑器】面板下方的【录制】按钮，如图 3-52 所示。

图 3-51

图 3-52

第 3 步　此时轨道 1 中的音乐会开始播放，与此同时，轨道 2 也会精确地同步开始录音，用户可以根据音乐伴奏清唱歌曲，如图 3-53 所示。

第 4 步　录制完成后单击【停止】按钮，即可在轨道 2 中显示录制的音乐音波，如图 3-54 所示。

图 3-53

图 3-54

知识精讲

在高品质音乐中，DVD 的采样率和分辨率都要比 CD 高。例如，CD 采样率一般为 48000Hz，蓝光光盘一般为 96000Hz，这些都可以在 Audition 软件的【新建音频文件】对话框中进行设置。

3.5.3 课堂范例——修复混合音乐中唱错的部分

用户制作多轨混合音乐时，如果某个区间中的背景音乐或声音无法达到用户的要求，用户可以对区间内的音乐进行重新录制。在 Audition 2022 中，用户不仅可以在单轨编辑器中使用穿插录音功能，还可以在多轨音乐中使用穿插录音功能，该功能非常强大。本范例介绍修复混合音乐中唱错的部分的操作方法。

◂◂ 扫码看视频(本节视频课程时间：36 秒)

素材保存路径：配套素材\第 3 章
素材文件名称：修复唱错的部分.sesx

第1步 打开素材项目文件"修复唱错的部分.sesx"，使用【时间选择工具】在轨道 2 中选择需要穿插录音的部分，如图 3-55 所示。

第2步 1. 单击轨道 2 中的【录制准备】按钮 ，使其呈红色显示，2. 然后单击【录制】按钮 ，如图 3-56 所示。

图 3-55

图 3-56

第3步 此时即可开始重新录制音乐，修复唱错的音乐部分，如图 3-57 所示。

第4步 待歌曲录制完成后，单击【停止】按钮 停止录音，在轨道 2 的时间选区中可以查看重录的歌曲音波效果，如图 3-58 所示。

知识精讲

在 Audition 软件的多轨编辑器中，穿插录音使用得比较频繁。用户录完多段歌曲文件后，在回听的过程中发现某几句唱得不好，希望重新录音，可以使用穿插录音功能对中间的几句歌词进行重新录制。该功能可以提高用户的音乐制作效率。

图 3-57

图 3-58

3.5.4 课堂范例——继续之前没有录完的歌曲

在 Audition 2022 工作界面中,当用户需要录制的声音文件时间很长,当天没有录制完成时,就需要在下次开启 Audition 2022 软件时继续录制。本例详细介绍继续之前没有录完的歌曲的操作方法。

◂◂ 扫码看视频(本节视频课程时间:27 秒)

 素材保存路径:配套素材\第 3 章
素材文件名称:继续录制.sesx

第1步 打开素材项目文件"继续录制.sesx",在轨道 1 中将时间线定位到需要开始录制歌曲的位置,然后单击【录制准备】按钮 R ,准备录音,如图 3-59 所示。

第2步 单击【编辑器】面板下方的【录制】按钮 ,开始录制音乐。待音乐录制完成后,单击【停止】按钮 ,即可完成音乐的录制操作,如图 3-60 所示。

图 3-59　　　　　　　　　　　　图 3-60

第 3 章　音乐编辑模式和录制音频

在穿插录音时，要抓住录音的节奏。如果需要补录的时间很短，就需要快速、准确地录音，不然就不能准确录制自己想要的音频。补录时，为了保证前后的音质相同，用户要尽可能地选择和原音频相似的环境。

3.6　实践案例与上机指导

通过对本章内容的学习，读者可以掌握音乐编辑模式和录制音频的基本知识以及一些常见的操作方法。下面通过实际操作，以达到巩固学习、拓展提高的目的。

3.6.1　录制视频中的背景音乐与声音

使用 Adobe Audition 软件，除了可以录制外部设备输入的声音外，还可以录制系统中的声音(如当前播放歌曲的声音、视频中的声音等)。录制系统中的声音，没有噪声的干扰，录制的品质也比较高。本例详细介绍录制视频中的背景音乐与声音的操作方法。

◂◂ 扫码看视频(本节视频课程时间：1 分 51 秒)

素材保存路径：配套素材\第 3 章
素材文件名称：Dance.mp4

第1步　在 Windows 系统的任务栏中，右击【音量】图标，在弹出的快捷菜单中选择【声音】菜单项，打开【声音】对话框，切换到【录制】选项卡，如图 3-61 所示。

第2步　在空白位置处，**1.** 右击，**2.** 在弹出的快捷菜单中选择【显示禁用的设备】菜单项，如图 3-62 所示。

第3步　**1.** 在【立体声混音】设备上右击，**2.** 在弹出的快捷菜单中选择【启用】菜单项，如图 3-63 所示。

第4步　此时可以看到【立体声混音】设备已经显示"准备就绪"，单击【确定】按钮，如图 3-64 所示。

第5步　在菜单栏中选择【编辑】→【首选项】→【音频硬件】菜单项，打开【首选项】对话框，将"默认输入"更改为"立体声混音(Realtek High Definition Audio)"，如图 3-65 所示。

第6步　单击轨道 1 中的【录制准备】按钮，使其呈红色显示，如图 3-66 所示。

第7步　使用播放软件播放本例的素材文件 Dance.mp4，然后在 Adobe Audition 软件的【编辑器】面板中单击【录制】按钮，即可开始进行录制，如图 3-67 所示。

第8步　录制完成后，单击【编辑器】面板下方的【停止】按钮，即可完成录制该视频中的音乐，如图 3-68 所示。

图 3-61

图 3-62

图 3-63

图 3-64

图 3-65

图 3-66

第 3 章 音乐编辑模式和录制音频

图 3-67

图 3-68

第9步 在菜单栏中选择【文件】→【导出】→【多轨混音】→【整个会话】菜单项，如图 3-69 所示。

第10步 弹出【导出多轨混音】对话框，设置文件名、保存位置以及格式，单击【确定】按钮，即可完成录制视频中的背景音乐与声音的操作，如图 3-70 所示。

图 3-69

图 3-70

3.6.2 播放视频录制歌声

在 Adobe Audition 工作界面中，用户还可以在播放视频的同时，录制歌曲文件，从而给生活带来更多的乐趣。本例详细介绍播放视频同时录制歌声的操作方法。

◀◀ 扫码看视频(本节视频课程时间：1 分 26 秒)

 素材保存路径：配套素材\第3章
素材文件名称：背景-圣诞.mov

第1步 按Ctrl+N组合键，新建一个多轨项目文件，然后在【文件】面板中单击【导入文件】按钮，如图3-71所示。

第2步 弹出【导入文件】对话框，**1.** 选择本例的视频素材"背景-圣诞.mov"，**2.** 单击【打开】按钮，如图3-72所示。

图 3-71　　　　　　　　　　　　　图 3-72

第3步 将视频导入【文件】面板。选择导入的视频文件，如图3-73所示。

第4步 单击并拖动文件至多轨编辑器中，此时显示一条【视频引用】的轨道，如图3-74所示。

图 3-73　　　　　　　　　　　　　图 3-74

第5步 在菜单栏中选择【窗口】→【视频】菜单项，如图3-75所示。

第6步 打开【视频】面板，在其中可以预览视频画面，如图3-76所示。

第7步 在【编辑器】面板，单击轨道1中的【录制准备】按钮，启用轨道录制功能，如图3-77所示。

第8步 此时【录制准备】按钮呈红色显示，然后单击【录制】按钮，如图3-78所示。

第 3 章　音乐编辑模式和录制音频

图 3-75

图 3-76

图 3-77

图 3-78

第 9 步　在录制的过程中，用户可以观看【视频】面板中的视频画面，然后唱出对应的歌曲。待歌曲录制完成后，单击【停止】按钮，在轨道 1 中可以查看刚录制的声音音波效果，如图 3-79 所示。

第 10 步　在菜单栏中选择【文件】→【导出】→【多轨混音】→【整个会话】菜单项，如图 3-80 所示。

第 11 步　弹出【导出多轨混音】对话框，设置文件名、保存位置以及格式，单击【确定】按钮，即可完成播放视频同时录制歌声的操作，如图 3-81 所示。

图 3-79　　　　　　　　　　　　　　　　图 3-80

图 3-81

知识精讲

　　在 Adobe Audition 工作界面中，软件支持的视频格式有限，不是所有的视频格式软件都支持。如果软件不支持用户需要导入的视频格式，可以先将视频格式转换为软件支持的格式，然后再将视频导入 Adobe Audition 工作界面中。

3.7　思考与练习

一、填空题

1. 在 Audition 2022 中，包括两种音频编辑器状态，即_____编辑状态与多轨合成编辑状态；还包括两种音乐频谱显示方式，即频谱频率显示和频谱音调显示。

2. 在 Adobe Audition 工作界面中，_____编辑器是针对单轨音乐进行编辑的场所，只能编辑单个音频文件。

3. 当用户需要查看音频中的咔嗒声或噪声片段时，可以进入_____显示模式，查看有问题的声音片段，并结合【频率分析】面板对声音进行分析操作。

4. 如果用户需要更细致地查看音乐的时间码，对特定时间段的音乐进行编辑，可以对音乐的时间进行_____操作。

5. 在 Adobe Audition 工作界面中，如果用户对于放大或缩小的音乐时间位置不满意，那么可以_____音乐的缩放时间，使音乐返回至上一步的时间码状态。

6. _____是指在已经录制好的音乐文件上，对音乐区间进行重新录制，以达到最佳的声音效果。

二、判断题

1. 多轨编辑器主要是用来编辑与处理多段音频素材的界面。在多轨编辑器中，用户可以对多轨音乐进行混音、剪辑、合成处理，并添加相应的音乐声效，使制作的混音音乐达到理想的音质效果。　　　　　　　　　　　　　　　　　　　　　　　　（　　）

2. 当用户需要查看音频中的咔嗒声或噪声片段时，可以进入频谱频率显示模式，查看有问题的声音片段，并结合【频率分析】面板对声音进行分析操作。　（　　）

3. 在频谱频率模式下，声音中的基础音调以蓝线表示，并以由黄色到红色的渐变颜色显示泛音，被用户校正后的声音音调以绿线表示。　　　　　　　　　　（　　）

4. 在 Audition 2022 工作界面中，用户可以关闭音频左声道的声音，来单独调节音乐右声道的音量。被关闭后的左声道不会发出任何声响。　　　　　　　　（　　）

5. 当用户对音乐的时间进行放大后，如果已经完成了对音乐的编辑，就可以放大音乐的时间，将整段音乐完整地显示出来。　　　　　　　　　　　　　　（　　）

6. 全部缩小是指缩小当前音乐的时间码，不论之前是进行过放大操作还是缩小操作，通过全部缩小功能可以缩小音乐的时间，显示出整段完整的音乐时间。　（　　）

三、思考题

1. 如何缩小音乐的整体区间显示？
2. 如何重新录唱不满意的歌词？

第 4 章

音频编辑与剪辑

本章要点

- 运用工具编辑音频
- 编辑与修剪
- 标记音频
- 零交叉与对齐
- 转换音乐采样率与声道

本章主要内容

本章主要介绍运用工具编辑音频、编辑与修剪、标记音频、零交叉与对齐方面的知识与技巧,以及如何转换音乐采样率与声道。在本章的最后还针对实际的工作需求,讲解在背景音乐中插入 5 秒静音、去除电视节目中插入的广告的方法。通过对本章内容的学习,读者可以掌握音频编辑与剪辑方面的知识,为深入学习 Adobe Audition 2022 音频编辑知识奠定基础。

4.1 运用工具编辑音频

Adobe Audition 软件具有非常强大的音频编辑功能，经过合理处理和编辑过的音频素材，音质会更加完美。在 Adobe Audition 工作界面中，给用户提供了移动工具、切断所选剪辑工具、滑动工具、时间选择工具、框选工具、套索选择工具以及画笔选择工具来编辑音频文件。本节将详细介绍运用工具编辑音频的相关知识及操作方法。

4.1.1 使用移动工具

在多轨混音编辑器中，使用【移动工具】可以移动音乐片段的位置。用户可以在同一条轨道中横向移动音乐片段，也可以在不同的轨道之间移动音频片段。下面详细介绍使用移动工具的操作方法。

第1步 在工具栏中选择【移动工具】，在轨道1的第2段音频素材上单击，选择素材，如图 4-1 所示。

第2步 将选择的音频素材拖动至轨道2的开始位置，完成移动该音频素材的操作，如图 4-2 所示。

图 4-1

图 4-2

4.1.2 使用切断所选剪辑工具

在 Adobe Audition 工作界面中，使用【切断所选剪辑工具】可以将一段音频文件切割为好几部分，然后分别对各部分的音频进行编辑操作。下面详细介绍使用切断所选剪辑工具的操作方法。

第1步 在工具栏中选择【切断所选剪辑工具】，如图 4-3 所示。

第2步 在轨道2中，将鼠标指针移至音频的相应时间位置，单击即可切割音频素材，此时音频素材的中间显示一条切割线，表示音频已被切割，如图 4-4 所示。

第 4 章 音频编辑与剪辑

图 4-3

图 4-4

第3步 选择【移动工具】，选择切割后的第 2 段音频，如图 4-5 所示。

第4步 将切割后的第 2 段音频移动至轨道 1 音频中的后面位置，完成移动切割后的音频素材的操作，如图 4-6 所示。

图 4-5

图 4-6

4.1.3 使用滑动工具

在 Adobe Audition 工作界面中，使用【滑动工具】可以移动音频文件中的内容，该操作不会移动音频文件的整体位置。下面详细介绍使用滑动工具的操作方法。

第1步 在工具栏中选择【滑动工具】，将鼠标指针移至音频素材上，此时鼠标指针呈形状，如图 4-7 所示。

第2步 单击素材并向右拖动，将隐藏的音频内容拖曳出来，此时音频文件的音波会有所变化，如图 4-8 所示。

图 4-7　　　　　　　　　　　　　　　图 4-8

智慧锦囊

在 Audition 2022 工作界面中，滑动工具只能移动切割过的音乐文件，对于没有切割过的音乐文件操作无效。

4.1.4　使用时间选择工具

在 Adobe Audition 工作界面中，使用【时间选择工具】可以选择音频文件中需要编辑的部分。下面详细介绍使用时间选择工具的操作方法。

第1步　打开一段音频素材，在工具栏中选择【时间选择工具】，如图 4-9 所示。

第2步　将鼠标指针移至音频轨道中的合适位置，单击并向右拖动，即可选择音频中的部分波形，如图 4-10 所示。

图 4-9　　　　　　　　　　　　　　　图 4-10

4.1.5　使用框选工具

在 Adobe Audition 工作界面中，使用【框选工具】可以以框选的方式选择音频中的部分时间，框选工具只能在频谱频率显示模式下使用。下面详细介绍使用框选工具的操作方法。

第 4 章 音频编辑与剪辑

第1步 在工具栏中单击【显示频谱频率显示器】按钮，切换至频谱频率显示状态，如图 4-11 所示。

第2步 在工具栏中选择【框选工具】，如图 4-12 所示。

图 4-11

图 4-12

第3步 将鼠标指针移至音频频谱中合适的位置，单击并向右拖动，即可框选音频中的部分音频，如图 4-13 所示。

第4步 再次单击【显示频谱频率显示器】按钮，退出频谱频率显示状态，此时在【编辑器】面板中显示了刚刚选择的音频部分，如图 4-14 所示。

图 4-13

图 4-14

 智慧锦囊

除了可以用上述方法选取框选工具外，用户还可以按 E 键，快速切换至框选工具。

4.1.6 使用套索选择工具

在 Adobe Audition 工作界面中，使用【套索选择工具】可以以套索的方法选择音频中的部分音频。下面详细介绍使用套索选择工具的操作方法。

第1步 在工具栏中单击【显示频谱频率显示器】按钮，切换至频谱频率显示状态，如图 4-15 所示。

第2步 在工具栏中选择【套索选择工具】，如图 4-16 所示。

图 4-15

图 4-16

第3步 将鼠标指针移至音频频谱中合适的位置，单击并拖动，绘制一个封闭图形，然后释放鼠标左键，即可选择音频中的部分音频，如图 4-17 所示。

第4步 再次单击【显示频谱频率显示器】按钮，退出频谱频率显示状态，此时在【编辑器】面板中显示了刚刚选择的音频部分，如图 4-18 所示。

图 4-17　　　　　　　　　　　图 4-18

4.1.7 使用画笔选择工具

在 Adobe Audition 工作界面中，使用【画笔选择工具】 可以选择音频中的杂音部分，然后将杂音部分的音频删除。下面详细介绍使用画笔选择工具的操作方法。

第1步 在工具栏中单击【显示频谱频率显示器】按钮 ，切换至频谱频率显示状态，如图 4-19 所示。

第2步 在工具栏中选择【画笔选择工具】 ，如图 4-20 所示。

图 4-19

图 4-20

第3步 将鼠标指针移至音频频谱中合适的位置，单击并拖动，绘制一条直线，然后释放鼠标左键，即可选择音频中的杂音部分，如图 4-21 所示。

第4步 再次单击【显示频谱频率显示器】按钮 ，退出频谱频率显示状态，此时在【编辑器】面板中显示了刚刚选择的杂音音频部分，如图 4-22 所示。

图 4-21

图 4-22

第5步 按 Delete 键，即可删除音频中的杂音部分，音波效果如图 4-23 所示。

图 4-23

4.2 编辑与修剪

当编辑音乐的过程中，有与其他部分相同的音频时，用户可以使用复制功能来避免重复的编辑工作；另外，还可以对音频进行剪辑、裁剪以及删除等操作。本节将详细介绍编辑与修剪音频的相关知识及操作方法。

4.2.1 复制、粘贴音频波形

在编辑音频的过程中，常常需要复制一些音频波形，用户可以应用软件的复制功能进行操作。下面详细介绍复制、粘贴音频波形的操作方法。

第 1 步 使用【时间选择工具】，选择准备进行复制的音频波形，在菜单栏中选择【编辑】→【复制】菜单项，如图 4-24 所示。

第 2 步 将时间指示器移动至准备进行粘贴的位置，在菜单栏中选择【编辑】→【粘贴】菜单项，如图 4-25 所示。

图 4-24　　　　　　　　　　　图 4-25

第 4 章　音频编辑与剪辑

第 3 步　可以看到已经将选择的音频波形粘贴到指定的位置，这样即可完成复制、粘贴音频波形的操作，如图 4-26 所示。

图 4-26

 智慧锦囊

除了可以用上述方法复制、粘贴外，还可以按 Ctrl+C 组合键进行复制，按 Ctrl+V 组合键进行粘贴。

4.2.2　将音乐剪辑为多个不同小段

在 Audition 2022 工作界面中，使用【切断所选剪辑工具】可以将一段音频文件切割为几部分，然后分别对各部分的音频进行单独编辑操作。

第 1 步　新建一个多轨项目文件，并导入要剪辑的音频文件。在工具栏中选择【切断所选剪辑工具】，在轨道 1 中，将鼠标指针移至音乐的相应时间位置，单击即可切割音乐素材，此时音乐素材的中间显示一条切割线，表示音乐已被切割，如图 4-27 所示。

第 2 步　用同样的方法，在轨道 1 中再次对音乐进行两次分割操作，被分割的位置将显示相应的切割线，如图 4-28 所示。

图 4-27　　　　　　　　　　图 4-28

第3步　选择移动工具，将切割后的第 2 段音乐移动至轨道 2 中的适当位置，即可完成移动切割后的音乐素材，如图 4-29 所示。

第4步　选择切割后的第 3 段音乐，按 Delete 键进行删除操作；选择切割后的第 4 段音乐，向前移动至轨道 1 中的合适位置，即可完成音乐的切割与编辑操作。用户还可以根据需要对切割后的音乐进行相应编辑，如图 4-30 所示。

图 4-29

图 4-30

4.2.3　裁剪和删除音频

在菜单栏中选择【编辑】→【裁剪】菜单项，即可使用【裁剪】命令。【裁剪】命令和【删除】命令并不相同，使用【裁剪】命令并不会删除选区内的音频波形，而是将选区外的音频波形删除，保留选中的波形区域。图 4-31 所示为使用【裁剪】命令前后的音频波形效果。

图 4-31

在进行音频编辑的过程中，常常需要删除一些音频中多余的片段。下面详细介绍删除音频波形的操作方法。

选择需要删除的音频波形区域，然后在菜单栏中选择【编辑】→【删除】菜单项，如图 4-32 所示。可以看到选择的音频波形区域已被删除，并且删除区域的前后波形会自动连

接在一起，这样即可完成删除音频波形的操作，如图 4-33 所示。

图 4-32

图 4-33

4.2.4 波纹删除

在 Audition 2022 工作界面中，【波纹删除】功能可以让被删除后的音乐自动连接起来，形成一个连续播放的音乐文件，它不会使音乐中间分离。

第1步 新建一个多轨项目文件，并导入要编辑的音频文件。运用时间选择工具选择多轨编辑器中需要删除的音乐片段，如图 4-34 所示。

第2步 按住 Ctrl 键的同时，选择轨道 2 中的音乐片段，此时两条轨道中的音乐都被选中了，如图 4-35 所示。

图 4-34

图 4-35

第3步 在菜单栏中，选择【编辑】→【波纹删除】→【所选剪辑内的时间选区】菜单项，如图 4-36 所示。

第4步 执行操作后，即可同时删除轨道 1 和轨道 2 中的音乐片段，此时留下来的音乐片段将自动连接起来，中间不会有空隙，只会显示一条分割线，如图 4-37 所示。

图 4-36

图 4-37

 知识精讲

在使用"删除"功能删除多轨编辑器中的音乐片段时,前半部分音乐与后半部分的音乐不会自动连接起来。如果用户希望被删除后的其他部分音乐自动连接贴紧,那么只能使用"波纹删除"功能。

4.2.5 课堂范例——将两段背景音乐叠加合成音色

在 Audition 2022 工作界面中,混合粘贴是指在已有的音频文件上进行音乐粘贴操作,可以对音频的部分属性进行混合。该操作可以将两段不同的音频进行叠加,合成为一段音频文件,音频的时间长度不变。本范例详细介绍将两段背景音乐叠加合成音色的操作方法。

◀◀ 扫码看视频(本节视频课程时间:58 秒)

 素材保存路径:配套素材\第 4 章
素材文件名称:俏春风.mp3

第 1 步 按 Ctrl + O 组合键,打开本例的音频素材"俏春风.mp3",运用【时间选择工具】选择需要复制的音乐片段,如图 4-38 所示。

第 2 步 选择【编辑】→【复制】菜单项,复制选择的音乐片段,然后在单轨编辑器中选择需要进行混合式粘贴的音乐区间,如图 4-39 所示。

第 3 步 在菜单栏中,选择【编辑】→【混合粘贴】菜单项,弹出【混合式粘贴】对话框,1. 在其中设置【复制的音频】为 100%、【现有的音频】为 40%,2. 在【粘贴类型】选项区中选中【重叠(混合)】单选按钮,3. 设置完成后,单击【确定】按钮,如图 4-40 所示。

第 4 步 这样即可完成音乐片段的混合式粘贴操作,此时【编辑器】面板中音乐的音波有所变化,单击【播放】按钮,可以试听混合式粘贴后的音乐声效,如图 4-41 所示。

第 4 章　音频编辑与剪辑

图 4-38

图 4-39

图 4-40

图 4-41

知识精讲

在 Audition 2022 工作界面中，当用户在单轨编辑器中对音乐片段进行复制操作后，按 Ctrl + Alt + V 组合键，可以快速将音乐粘贴到新文件；按 Ctrl + Shift + V 组合键，可以快速对音乐进行混合式粘贴操作。

4.3　标记音频

在 Audition 2022 软件中，用户可以为时间线上的音频素材添加标记点。在编辑音频的过程中，用户可以快速地跳到上一个或者下一个标记点，来查看所标记的音频内容。本节将详细介绍标记音频文件的相关知识及操作方法。

4.3.1　添加提示标记

在 Adobe Audition 软件中的音频文件中添加相应的音频标记，可以起到提示的作用，

例如用户可以标记音乐中需要重录的片段。下面详细介绍添加提示标记的操作方法。

第1步 定位时间线的位置，在菜单栏中选择【编辑】→【标记】→【添加提示标记】菜单项，如图4-42所示。

第2步 可以看到在定位的时间线位置处，已经添加了一个提示标记，这样即可完成添加提示标记的操作，如图4-43所示。

图 4-42

图 4-43

4.3.2 添加子剪辑标记

在 Adobe Audition 软件中，通过【添加子剪辑标记】命令，可以在音频文件中添加子剪辑标记。下面详细介绍添加子剪辑标记的操作方法。

第1步 定位时间线的位置，在菜单栏中选择【编辑】→【标记】→【添加子剪辑标记】菜单项，如图4-44所示。

第2步 可以看到在定位的时间线位置处，已经添加了一个子剪辑标记，这样即可完成添加子剪辑标记的操作，如图4-45所示。

图 4-44

4.3.3 添加 CD 音轨标记

在 Adobe Audition 软件中，用户根据需要可以在音频文件中添加 CD 音轨标记。下面详细介绍添加 CD 音轨标记的操作方法。

第1步 定位时间线的位置，在菜单栏中选择【编辑】→【标记】→【添加 CD 音轨标记】菜单项，如图 4-46 所示。

第2步 可以看到在定位的时间线位置处，已经添加了一个 CD 音轨标记，这样即可完成添加 CD 音轨标记的操作，如图 4-47 所示。

图 4-46

图 4-47

4.3.4 删除选中标记

在 Audition 中，如果用户不再需要音频片段中的某个标记，那么可以将该音频标记删除。如果用户不再需要音频素材中的所有标记，也可以一次性将所有的标记删除。下面详细介绍删除标记的操作方法。

第1步 在【编辑器】面板中，1. 右击准备删除的标记，2. 在弹出的快捷菜单中选择【删除标记】菜单项，如图 4-48 所示。

第2步 可以看到选择的音频标记已被删除，这样即可完成删除选中标记的操作，如图 4-49 所示。

知识精讲

在 Audition 2022 软件中，用户可以通过以下 4 种方法删除标记。

(1) 命令：在菜单栏中，选择【编辑】→【标记】→【删除所选标记】菜单项。

(2) 快捷键：打开【标记】面板，选择需要删除的标记，按 Ctrl + 0 组合键。

(3) 选项：在编辑器中需要删除的标记名称上右击，在弹出的快捷菜单中选择【删除标记】菜单项。

(4) 按钮：在【标记】面板中，选择需要删除的标记，单击【删除所选标记】按钮，即可删除选中的标记。

图 4-48　　　　　　　　　　　　　图 4-49

4.3.5　课堂范例——重命名选中标记

当用户在音频片段中添加标记后，还可以根据需要对标记的名称进行重命名，以便查找标记。本例详细介绍重命名选中标记的操作方法。

◀◀ 扫码看视频(本节视频课程时间：37 秒)

 素材保存路径：配套素材\第 4 章
素材文件名称：copilot.mp3

第1步　按 Ctrl + O 组合键，打开本例的音频素材 copilot.mp3，在【编辑器】面板中添加标记后，**1.** 右击准备重命名的标记，**2.** 在弹出的快捷菜单中选择【重命名标记】菜单项，如图 4-50 所示。

第2步　系统会自动打开【标记】面板，此时选择的标记名称呈可编辑状态，如图 4-51 所示。

图 4-50　　　　　　　　　　　　　图 4-51

第3步　将标记名称更改为"音频高潮"，然后按 Enter 键确认，如图 4-52 所示。

第 4 章　音频编辑与剪辑

第 4 步　返回到【编辑器】面板中，可以看到选择的标记名称已被更改为"音频高潮"，这样即可完成重命名选中标记的操作，如图 4-53 所示。

更改名称

图 4-52　　　　　　　　　　　　　　图 4-53

4.4　零交叉与对齐

在 Audition 2022 工作界面中，用户除了可以对音频文件进行复制、粘贴、裁剪以及添加标记外，还可以对音频文件进行精确的调整与对齐操作。本节将详细介绍零交叉与对齐的相关知识及操作方法。

4.4.1　零交叉选区向内调整

在 Audition 2022 工作界面中，使用【向内调整选区】命令可以将选区向内调整一个节拍的距离，这种精确的调整操作在精修音频时经常用到。

第 1 步　按 Ctrl+O 组合键，打开一段音频素材，运用时间选区工具，在【编辑器】面板中创建一个时间选区，如图 4-54 所示。

第 2 步　在菜单栏中，选择【编辑】→【过零】→【向内调整选区】菜单项，如图 4-55 所示。执行操作后，即可将选区向内调整一个节拍的距离。

图 4-54　　　　　　　　　　　　　　图 4-55

95

4.4.2 零交叉选区向外调整

在 Audition 2022 工作界面中,【向外调整选区】命令与【向内调整选区】命令的作用刚好相反。运用该命令,可以将选区向外调整一个节拍的距离。

执行【向外调整选区】命令的方法很简单,用户首先在音乐素材中创建一个时间选区,然后选择【编辑】→【过零】→【向外调整选区】菜单项,如图 4-56 所示。执行操作后,即可将时间选区向外调整一个节拍的距离。

图 4-56

4.4.3 对齐到标记

在 Audition 2022 工作界面中,使用【对齐到标记】命令,可以将音轨对齐到音乐标记。启用【对齐到标记】功能的方法很简单,用户只需在菜单栏中选择【编辑】→【对齐】→【对齐到标记】菜单项,如图 4-57 所示,执行操作后,音轨即可对齐到标记。

图 4-57

> **智慧锦囊**
>
> 除了用上述方法外,在【编辑】菜单下,依次按 G 键和 M 键也可以执行【对齐到标记】命令。

4.4.4 对齐到标尺

在 Audition 2022 工作界面中,使用【对齐标尺(精细)】命令,可以对齐标尺的精细位置。启用【对齐标尺(精细)】功能的方法很简单,用户只需在菜单栏中选择【编辑】→【对齐】→【对齐标尺(精细)】菜单项,如图 4-58 所示。执行操作后,即可启用【对齐标尺(精细)】功能。

图 4-58

> **智慧锦囊**
>
> 除了用上述方法外,在【编辑】菜单下,依次按 G 键和 I 键,也可以执行【对齐标尺(精细)】命令。

4.4.5 对齐到过零

在 Audition 2022 工作界面中,使用【对齐到过零】命令,可以对齐到过零的精细位置。启用【对齐到过零】功能的方法很简单,用户只需在菜单栏中选择【编辑】→【对齐】→【对齐到过零】菜单项,如图 4-59 所示。执行操作后,即可启用【对齐到过零】功能。

图 4-59

4.4.6 对齐到帧

在 Audition 2022 工作界面中，使用【对齐到帧】命令，可以对齐到帧的精细位置。启用【对齐到帧】功能的方法很简单，用户只需在菜单栏中选择【编辑】→【对齐】→【对齐到帧】菜单项，如图 4-60 所示。执行操作后，即可启用【对齐到帧】功能。

图 4-60

智慧锦囊

除了用上述方法外，在【编辑】菜单下，依次按 G 键和 F 键，也可以执行【对齐到帧】命令。

4.5 转换音频采样率与声道

在 Adobe Audition 软件中，如果音频素材的采样率或声道不符合用户的要求，那么用户可以根据需要修改音频的采样率以及声道的类型。本节将详细介绍转换音频采样率和声道的相关知识及操作方法。

4.5.1 转换音频采样率

在 Audition 2022 工作界面中，默认状态下的采样率为 44100Hz。如果该采样率无法满足需求，那么用户可以根据实际需要来修改音频的采样类型。下面详细介绍转换音频采样率的操作方法。

第1步 打开准备转换音频采样率的音频，在菜单栏中选择【编辑】→【变换采样类型】菜单项，如图 4-61 所示。

第2步 弹出【变换采样类型】对话框，1. 设置采样率为 48000，2. 单击【确定】按钮，如图 4-62 所示。

图 4-61

图 4-62

第3步 返回到软件主界面中，可以看到正在显示转换进度，如图 4-63 所示。

第4步 稍等片刻，即可完成音频采样率的转换操作，如图 4-64 所示。

4.5.2 转换音频声道

在编辑音频的过程中，有些用户对音频的声道也会有所要求，此时可以在【变换采样类型】对话框中修改音频的声道类型。下面详细介绍转换音频声道的操作方法。

第1步 在菜单栏中选择【编辑】→【变换采样类型】菜单项，弹出【变换采样类型】对话框，1. 单击【声道】右侧的下拉按钮，2. 在弹出的下拉列表框中选择准备转换的音频声道类型，如选择【5.1】选项，3. 单击【确定】按钮，如图 4-65 所示。

 Adobe Audition 2022 音频编辑基础教程(微课版)

图 4-63

图 4-64

第2步 稍等片刻，即可完成音频声道的转换操作，此时【编辑器】面板中的音频音波会有所变化，如图 4-66 所示。

图 4-65

图 4-66

 智慧锦囊

除了用上述方法可以弹出【变换采样类型】对话框外，按 Shift+T 组合键，也可以快速弹出该对话框。

4.5.3 课堂范例——将单声道的音频转换为立体声

如果用户只需要单声道、立体声或 5.1 声道等，可以将音乐单独转换成其中任何一种声道类型，以输出需要的音频声效。本例详细介绍将单声道的音频转换为立体声的操作方法。

◂◂ 扫码看视频(本节视频课程时间：33 秒)

100

素材保存路径：配套素材\第4章
素材文件名称：单声道.mp3

第1步 按 Ctrl+O 组合键，打开本例的音频素材"单声道.mp3"，在菜单栏中选择【编辑】→【变换采样类型】菜单项，如图4-67所示。

第2步 弹出【变换采样类型】对话框，1.在【声道】选项区中，单击【声道】右侧的下三角按钮，2.在弹出的列表框中选择【立体声】选项，3.设置完成后，单击【确定】按钮，如图4-68所示。

图 4-67　　　　　　　　　　　图 4-68

第3步 即可将音频的声道转换为立体声，完成音频声道的转换操作，此时【编辑器】面板中音频的音波有所变化，如图4-69所示。

图 4-69

4.6　实践案例与上机指导

通过对本章内容的学习，读者可以掌握音频编辑与剪辑的基本知识以及一些常见的操作方法。下面通过实际操作，以达到巩固学习、拓展提高的目的。

4.6.1　在背景音乐中插入 5 秒静音

当用户需要制作多轨混音项目时，有时候在轨道 1 中插入了背景音乐，在轨道 2 中需要插入语音旁白，如果用户希望在播放语音旁白的时候背景音乐呈无声状态，那么需要在背景音乐的相关区间插入静音，给语音旁白留声，待语音旁白播放完成后，背景音乐再次响起。本例详细介绍在背景音乐中插入 5 秒静音的操作方法。

◄◄ 扫码看视频(本节视频课程时间：41 秒)

　素材保存路径：配套素材\第 4 章
　　　　素材文件名称：鸟语花香.mp3

第 1 步　按 Ctrl + O 组合键，打开本例的音频素材"鸟语花香.mp3"，将时间线定位至需要插入静音的位置，如图 4-70 所示。

第 2 步　在菜单栏中，选择【编辑】→【插入】→【静音】菜单项，如图 4-71 所示。

图 4-70　　　　　　　　　　　　　图 4-71

第 3 步　弹出【插入静音】对话框，**1.** 在其中设置【持续时间】为 0:05.000，是指在指定的位置插入 5 秒的静音时间，**2.** 设置完成后，单击【确定】按钮，如图 4-72 所示。

第 4 步　执行上述操作后，即可在时间线位置插入 5 秒的静音时间，插入的静音时间无任何音波显示，如图 4-73 所示。用户可以在该时间区域内放置语音旁白，这样可以使背景音乐与语音旁白完美结合，令声音播放更加流畅。

图 4-72　　　　　　　　　　　　　图 4-73

4.6.2 去除电视节目中插入的广告

在观看电视节目的时候，经常会遇到一些经典的对话和好玩的节目，此时很多用户会把这些音频录制下来。但是在录制的过程中，节目中总会出现令人厌烦的广告，这时就可以使用 Audition 将这些广告去掉。本例详细介绍其操作方法。

◂◂ 扫码看视频(本节视频课程时间：41 秒)

 素材保存路径：配套素材\第 4 章
素材文件名称：电视节目.wav

第1步 打开素材文件"电视节目.wav"，播放音频，找到广告开始与结束的时间，并将音频中的广告全部选中，如图 4-74 所示。

第2步 在菜单栏中选择【编辑】→【删除】菜单项，如图 4-75 所示。

图 4-74

图 4-75

第3步 完成广告的删除后，可以看到音频波形中还有一些广告的前后留出的空白区域，如图 4-76 所示。

第4步 使用相同的方法再次对音频进行调整，将广告前后的空白区域彻底去除，如图 4-77 所示。

图 4-76

图 4-77

第5步　在菜单栏中选择【文件】→【另存为】菜单项，弹出【另存为】对话框，设置文件名、保存位置以及格式，单击【确定】按钮，即可完成去除电视节目中插入的广告的操作，如图4-78所示。

智慧锦囊

对音频执行剪辑操作，一般会使用【时间选择工具】选择剪辑选区，使用【移动工具】移动音频的位置，使用【切断所选剪辑工具】对多轨中的音频进行分割，使用【滑动工具】调整音频播放的片段。

图 4-78

4.7　思考与练习

一、填空题

1. 在 Adobe Audition 工作界面中，使用_____可以将一段音频文件切割为几部分，然后分别对各部分的音频进行编辑操作。

2. 在 Adobe Audition 工作界面中，使用_____可以移动音频文件中的内容，该操作不会移动音频文件的整体位置。

3. 在 Adobe Audition 工作界面中，使用_____可以以套索的方法选择音频中的部分音频。

4. 在 Audition 2022 工作界面中，_____功能可以让被删除后的音乐自动连接起来，形成一个连续播放的音乐文件，不会使音乐中间被分离。

5. 在 Audition 2022 工作界面中，使用_____命令可以将选区向内调整一个节拍的距离，这种精确的调整操作在精修音频时经常用到。

6. 在 Audition 2022 工作界面中，_____命令与【向内调整选区】命令的作用刚好相反。运用该命令，可以将选区向外调整一个节拍的距离。

7. 在编辑音频的过程中，有些用户对音频的声道也会有所要求，此时可以在_____对话框中修改音频的声道类型。

二、判断题

1. 在多轨混音编辑器中，使用【移动工具】可以移动音乐片段的位置，用户可以在同一条轨道中横向移动，也可以在不同的轨道之间移动音频片段。（　　）

2. 在 Adobe Audition 工作界面中，使用【框选工具】可以以框选的方式选择音频中的部分时间，框选工具只能在频谱音调显示模式下使用。（　　）

3. 【裁剪】命令和【删除】命令并不相同，使用【删除】命令并不会删除选区内的音频波形，而是将选区外的音频波形删除，保留选中的波形区域。（　　）

4. 在 Audition 2022 工作界面中，混合粘贴是指在已有的音频文件上进行音乐的粘贴操作，可以对音频的部分属性进行混合修改。该操作可以将两段不同的音频进行叠加，合成为一段音频文件，音频的时间长度不变。（　　）

5. 在 Adobe Audition 软件的音频中添加相应的标记，可以起到提示的作用，例如用户可以标记音乐中需要重录的片段。（　　）

三、思考题

1. 如何使用框选工具？
2. 如何将音乐剪辑为多个不同小段？
3. 如何添加提示标记？

第 5 章

编辑单轨与多轨音频

本章要点

- 插入音频文件
- 修复音频
- 声音变调
- 淡入与淡出
- 使用音乐节拍器

本章主要内容

本章主要介绍插入音频文件、修复音频、声音变调、淡入与淡出方面的知识与技巧,以及如何使用音乐节拍器。在本章的最后还针对实际的工作需求,讲解将女声变调为男声音质、制作变声音效的方法。通过对本章内容的学习,读者可以掌握编辑单轨与多轨音频方面的知识,为深入学习 Adobe Audition 2022 音频编辑知识奠定基础。

5.1 插入音频文件

在 Audition 2022 工作界面中,用户可以将导入的音频文件插入到多轨项目中、插入到 CD 布局中,还可以进行撤销和重做的相关操作。本节将详细介绍在项目中插入音频文件的相关知识及操作方法。

5.1.1 将音乐插入到多轨混音项目

默认状态下,多轨项目中是没有任何音频文件的,用户需要手动将导入的音频文件插入到多轨项目中进行编辑。用户可以将多个不同的音频文件导入同一个多轨项目中,然后对音频进行合成编辑操作。

第1步 按 Ctrl + O 组合键,打开一段音频素材,如图 5-1 所示。

第2步 在菜单栏中,选择【编辑】→【插入】→【到多轨会话中】→【新建多轨会话】菜单项,如图 5-2 所示。

图 5-1

图 5-2

第3步 弹出【新建多轨会话】对话框,1. 在其中设置名称与位置,2. 单击【确定】按钮,如图 5-3 所示。

第4步 即可将音乐插入到多轨混音项目中,如图 5-4 所示。

图 5-3

图 5-4

5.1.2 将当前音乐刻录为 CD 光盘

如果用户需要将现有的音乐刻录成 CD 音乐光盘，可以将当前音乐插入到 CD 布局中。在 Audition 2022 工作界面中，CD 布局中存放的音乐都可以直接刻录为 CD 音乐光盘，方便用户放入光驱中进行读取和播放。

第 1 步 按 Ctrl + O 组合键，打开一段音频素材，在菜单栏中，选择【编辑】→【插入】→【整个文件插入到 CD 布局】→【新 CD 布局】菜单项，如图 5-5 所示。

第 2 步 即可将当前音乐文件插入 CD 布局中，单击下方的【将音频刻录到 CD】按钮，即可将当前音乐刻录为 CD 光盘，如图 5-6 所示。

图 5-5　　　　　　　　　　　　　图 5-6

智慧锦囊

用户在【编辑】菜单下，依次按 I 键、C 键、N 键，也可以执行【整个文件插入到 CD 布局】→【新 CD 布局】命令。

5.1.3 撤销和重做操作

在编辑音频的过程中，用户可以对已完成的操作进行撤销和重做操作。熟练地运用撤销和重做功能，将会给工作带来极大的方便。

1. 撤销操作

在 Audition 2022 工作界面中，如果用户对音频素材进行了错误操作，那么可以对错误的操作进行撤销，还原至之前正确的状态。

第 1 步 按 Ctrl + O 组合键，打开一段音频素材，在【编辑器】面板中选择部分音乐片段，如图 5-7 所示。

第 2 步 按 Delete 键，即可删除选择的部分音乐，如图 5-8 所示。

图 5-7

图 5-8

第3步 在菜单栏中，选择【编辑】→【撤销删除音频】菜单项，如图 5-9 所示。
第4步 即可撤销音频的删除操作，此时音频效果如图 5-10 所示。

图 5-9

图 5-10

智慧锦囊

除了用上述方法可以撤销音乐的删除操作外，用户还可以通过【历史记录】面板来撤销对音乐的删除操作，只需在面板中选择删除操作之前正常的状态即可。

2. 重做操作

当用户对音乐进行撤销操作后，如果再想重新编辑一次，那么可以使用【重做】功能，重新编辑音乐文件。在 Audition 2022 中编辑音频时，用户可以对撤销的操作再次进行重做操作，恢复至撤销之前的音频状态。

第1步 按 Ctrl + O 组合键，打开一段音频素材，在【编辑器】面板中选择部分音乐片段，如图 5-11 所示。

第2步 在菜单栏中，选择【编辑】→【插入】→【静音】菜单项，将选择的音频区间调整为静音状态，如图 5-12 所示。

第 5 章　编辑单轨与多轨音频

图 5-11

图 5-12

第3步 在菜单栏中，选择【编辑】→【撤销插入静音】菜单项，如图 5-13 所示。

第4步 即可恢复至音频初始状态，还原音频的音波。再次选择【编辑】→【重做插入静音】菜单项，即可重做一次静音效果，如图 5-14 所示。

图 5-13　　　　　　　　　　　　　　图 5-14

智慧锦囊

在 Audition 2022 工作界面中，按 Ctrl + Shift + Z 组合键，可以对音频进行快速重做操作，恢复音频至撤销前的状态。

5.2　修复音频

在 Audition 2022 软件中，用户结合降噪与修复两种强大的功能，可以修复各类音频问题。本节将详细介绍修复音频的相关知识及操作方法。

5.2.1 采集噪声样本

在 Audition 2022 软件中，采集噪声样本是采集整段音乐中的所有噪声。在降噪之前，首先需要采集音乐中的噪声样本，这样才能进行降噪处理。

采集噪声样本的方法很简单，用户首先选择整段音乐文件，然后选择【效果】→【降噪/修复】→【捕捉噪声样本】菜单项即可，如图 5-15 所示。

图 5-15

> **智慧锦囊**
>
> 除了执行【捕捉噪声样本】命令外，按 Shift+P 组合键，也可以快速采集音乐中的噪声样本。

5.2.2 降噪

在录制环境中，电流信号干扰等因素都会产生不同的噪声，这些噪声会大大影响声音的质量，更会影响用户的感受，使用 Adobe Audition 软件可以很轻松地修复这些噪声。下面详细介绍为声音进行降噪处理的操作方法。

第1步 按 Ctrl + O 组合键，打开一段音频素材，首先捕捉开头部分的声音降噪样本，然后全选音乐，如图 5-16 所示。

第2步 在菜单栏中，选择【效果】→【降噪/恢复】→【降噪(处理)】菜单项，如图 5-17 所示。

第3步 弹出【效果 - 降噪】对话框，**1.** 在下方设置【降噪】为 40%、【降噪幅度】为 8 dB，**2.** 设置完成后，单击【应用】按钮，如图 5-18 所示。

第 5 章　编辑单轨与多轨音频

图 5-16　　　　　　　　　　　　　图 5-17

第 4 步　这样即可运用降噪效果器处理音频噪声。单击【播放】按钮，试听音乐效果，如图 5-19 所示。

图 5-18　　　　　　　　　　　　　图 5-19

智慧锦囊

在【效果-降噪】对话框中，用户还可以在上方窗格中的曲线上添加相应的关键帧，并调整关键帧的位置来设置降噪的参数。

5.2.3　自适应降噪

用户使用麦克风录制声音时，如果开启了系统的【麦克风加强】功能，录制出来的声

[113

音会有主机的隆隆声，或者机箱风扇的声音。当用户使用外置声卡录制声音时，也会出现这种噪音。自适应降噪效果器可以迅速消除背景噪音、隆隆声和风声等各种宽带噪音。

第1步 按 Ctrl + O 组合键，打开一段音频素材，在菜单栏中，选择【效果】→【降噪/恢复】→【自适应降噪】菜单项，如图 5-20 所示。

第2步 弹出【效果 - 自适应降噪】对话框，1.在下方设置【降噪幅度】为 30dB，【噪声量】为 80%，【微调噪声基准】为 0.00dB，【信号阈值】为 0.00dB，【频谱衰减率】为 500ms/60dB，【宽频保留】为 340Hz，【FFT 大小】为 2048，2.单击【应用】按钮，如图 5-21 所示。

图 5-20

图 5-21

第3步 执行操作后，即可运用自适应降噪功能处理音频的噪声，通过音波可以发现噪声降低了很多，如图 5-22 所示。

图 5-22

在【效果 - 自适应降噪】对话框中，主要选项含义如下。
- ➢ 降噪幅度：该选项用于确定降噪的级别，参数在 6～30dB 之间效果最佳。
- ➢ 噪声量：表示该音频中所包含的原始音频与噪声的百分比。
- ➢ 微调噪声基准：将音频中的噪声基准手动调整到自动计算的噪声基准之上或之下。
- ➢ 信号阈值：将音频中的阈值手动调整到自动计算的阈值之上或之下。

> 频谱衰减率：设置该数值，可以实现更大限度地降噪，使音频失真减少。
> 宽频保留：保留介于指定的频段与找到的失真之间的所需音频，更低的参数设置可去除更多噪声。

5.2.4 自动去除咔嗒声

在 Audition 2022 软件中，如果用户需要快速消除黑胶唱片的裂纹声和静电声，就可以使用【自动咔嗒声移除】效果器，该效果器可以纠正大面积的音频或单个的咔嗒声与爆裂声。【自动咔嗒声移除】效果器可以轻松移除音频中的咔嗒声。这种方法很简单。在菜单栏中选择【效果】→【降噪/恢复】→【自动咔嗒声移除】菜单项，即可弹出【效果 - 自动咔嗒声移除】对话框，如图 5-23 所示。

图 5-23

在【效果 - 自动咔嗒声移除】对话框中，主要选项的含义介绍如下。
> 阈值：确定对噪声的灵敏度设置的参数值越低，检测到的咔嗒声和爆裂声越多，但也可能包含要保留的音频。取值范围在 1～100 之间，默认值为 30。
> 复杂性：该选项决定了去除咔嗒声的复杂程度，较高的设置可以应用更多的处理，但会降低声音的品质。

智慧锦囊

除了用上述方法执行【自动咔嗒声移除】命令外，用户还可以依次按 Alt 键、S 键、N 键、C 键，快速执行该命令。

5.2.5 消除嗡嗡声

嗡嗡声是由音响设备的回声造成的，使用【消除嗡嗡声】效果器可以很轻松地移除音频中的嗡嗡声。在菜单栏中选择【效果】→【降噪/恢复】→【消除嗡嗡声】菜单项，即可弹出【效果-消除嗡嗡声】对话框，如图 5-24 所示。

通过选择去除嗡嗡声的不同级别，可以去除不同程度的嗡嗡声。通过拖动滑块可以控制嗡嗡声的范围，也可以拖动嗡嗡声的曲线以便获得更好的降噪效果，如图 5-25 所示。

图 5-24

图 5-25

在【效果 - 消除嗡嗡声】对话框中，主要选项的含义介绍如下。

➢ 【频率】数值框：在该数值框中可以设置嗡嗡声的根音频率。如果不确定精确的频率，可以设置数值后预览音频。

➢ Q 数值框：在该数值框中可以设置根音频率的宽度和上方的谐波。数值越高，影响的频率范围越窄；数值越低，影响的频率范围越宽。

➢ 【增益】数值框：在该数值框中可以设置嗡嗡声衰减的总量。

➢ 【谐波数】列表框：在该列表框中可以指定影响多少谐波频率。

➢ 【谐波斜率】滑块：拖动该滑块，可以改变谐波频率的衰减比率。

➢ 【仅输出嗡嗡声】复选框：勾选该复选框，可以预览决定删除的嗡嗡声。

5.2.6 降低嘶声

【降低嘶声】效果器，主要是针对"嘶嘶"声进行降噪处理。"嘶嘶"声常见于磁带、老式唱片以及一些质量不高的录音中，使用【降低嘶声】效果器可以在尽量不破坏原音频的基础上降低"嘶嘶"声。在菜单栏中选择【效果】→【降噪/恢复】→【降低嘶声(处理)】菜单项，即可弹出【效果 - 降低嘶声】对话框，如图 5-26 所示。

选择需要降低嘶声的波形，单击【捕捉噪声基准】按钮，即可采集噪声基准，如图 5-27 所示。

智慧锦囊

通过拖动【噪声基准】和【降噪幅度】滑块，可获得较好的降噪效果，数值越大，降噪效果越好，同时对音频的影响也越大。建议多次试听，以便获得较好的降噪效果。

图 5-26

图 5-27

5.2.7 自动相位校正

使用【自动相位校正】效果器，可以自动校正立体声音频的左右声道。在菜单栏中选择【效果】→【降噪/恢复】→【自动相位校正】菜单项，即可弹出【效果 - 自动相位校正】对话框，如图 5-28 所示。

图 5-28

在【效果 - 自动相位校正】对话框中，主要选项的含义介绍如下。
- 全局时间变换：勾选该复选框，可以激活"左声道变换"和"右声道变换"参数。
- 自动对齐声道：可以将立体声的左、右声道进行居中位移。
- 时间分辨率：可以选择预设的时间精度，单位为毫秒。
- 响应性：可以选择处理的速度。
- 声道：可以选择"仅左声道""仅右声道""两者"三个选项。
- 分析大小：在该下拉列表框中可以选择分析样本的数量。

5.2.8 课堂范例——消除口水声

杂音可以衡量一段音频的质量高与不高，但是在录音时，配音员完成一大段一大段的念白，中间难免会吞咽口水，产生的口水音或其他杂音需要消除。本例详细介绍消除口水声的操作方法。

◀◀ 扫码看视频(本节视频课程时间：46秒)

素材保存路径：配套素材\第5章
素材文件名称：再别康桥.mp3

第1步 打开音频素材"再别康桥.mp3"，单击【显示频谱频率显示器】按钮，进入到频谱频率显示状态下，如图5-29所示。

第2步 1.在工具栏中单击【污点修复画笔工具】按钮，2.试听音频素材，找到有口水声的音频位置，单击并拖动鼠标到某个位置，将该口水音划除，如图5-30所示。

图 5-29

图 5-30

第3步 随后松开鼠标即可自动修复，此时在音频中已经把口水声去除了，如图5-31所示。

第4步 在菜单栏中选择【文件】→【另存为】菜单项，弹出【另存为】对话框，设置文件名、保存位置以及格式，单击【确定】按钮，即可完成消除口水声的操作，如图5-32所示。

> **知识精讲**
>
> 与音频伸缩功能一样，污点修复画笔工具的【擦除】操作也会对音频的质量造成损害，所以用户要尽量减少使用该操作的次数，不要过度使用。

第 5 章　编辑单轨与多轨音频

图 5-31

图 5-32

5.3　声　音　变　调

在 Audition 2022 软件的【效果】菜单下，提供了【时间与变调】效果器。该效果器中包括 5 种变调功能，如自动音调更正、手动音调更正、变调器、音高换挡(图中为档)器以及伸缩与变调处理等。使用这些效果器可以改变音频信号和速度，可以将一首歌曲进行转调而不改变速度，或是放慢一段讲话的速度而不改变音调。本节将详细介绍声音变调的相关操作方法。

5.3.1　对音调进行自动修整

当用户觉得音频中的音调不太准确，需要进行更正与修整时，可以使用【自动音调更正】效果器对音频进行后期处理。该效果器在单轨和多轨编辑器中均可以使用。

第 1 步　新建一个多轨项目文件，并导入要编辑的音频文件。在菜单栏中，选择【效果】→【时间与变调】→【自动音调更正】菜单项，如图 5-33 所示。

第 2 步　弹出【组合效果 - 自动音调更正】对话框，1. 单击【预设】右侧的下三角按钮，2. 在弹出的列表框中选择【细腻的人声更正】选项，如图 5-34 所示。

图 5-33

图 5-34

第3步 执行操作后，下方将显示相关的默认参数设置，可以更正声音中的人声音调，如图 5-35 所示。

第4步 此时，在【效果组】面板中显示了为音乐添加的【自动音调更正】效果器，如图 5-36 所示。

图 5-35

图 5-36

第5步 在多轨编辑器的音乐文件左下角，将显示一个效果剪辑标记，表示剪辑已应用【自动音调更正】效果器，如图 5-37 所示。

图 5-37

5.3.2 对音调进行手动修整

应用【手动音调更正】效果器时，用户可以在编辑面板中通过调整包络曲线来更改音频的音调。曲线越往上调，音质越具有童音音效；曲线越往下调，音质越厚重。

第1步 按 Ctrl + O 组合键，打开准备进行修整的音频文件。在菜单栏中，选择【效果】→【时间与变调】→【手动音调更正(处理)】菜单项，如图 5-38 所示。

第2步 弹出【效果 - 手动音调更正】对话框，1. 单击【音调曲线分辨率】右侧的下三角按钮，2. 在弹出的列表框中选择 4096，如图 5-39 所示。

第 5 章 编辑单轨与多轨音频

图 5-38

图 5-39

第 3 步 在编辑器中向下拖曳【调整音高】按钮，直至参数显示为-200。将音高线往下调，可以加重声音的厚度，如图 5-40 所示。

第 4 步 将鼠标指针移至音频左侧的开始位置，在曲线上单击，添加一个关键帧，如图 5-41 所示。

图 5-40

图 5-41

第 5 步 在右侧合适位置，再次单击，添加第 2 个关键帧，并向下拖曳关键帧调整其位置，直至参数显示为-500，再次加重声音的厚度，如图 5-42 所示。

第 6 步 在右侧合适位置，添加第 3 个关键帧，并向上拖曳关键帧调整其位置，直至参数显示为-256，调整声音的柔和度，如图 5-43 所示。

第 7 步 在右侧合适位置，添加第 4 个关键帧，并向下拖曳关键帧调整其位置，直至参数显示为-427，再次加重声音的厚度，如图 5-44 所示。

第 8 步 各关键帧设置完成后，返回【效果 – 手动音调更正】对话框，单击下方的【应用】按钮，应用设置，如图 5-45 所示。

图 5-42

图 5-43

图 5-44

图 5-45

第9步 返回多轨编辑器，单击下方的【播放】按钮，试听变调后的音效，完成声音变调操作，如图 5-46 所示。

图 5-46

5.3.3 课堂范例——将女声变调为萝莉卡通的声音

在 Audition 2022 软件中，用户使用变调器效果对声音进行变调处理时，该效果会随着时间改变节奏来改变声音的音调。应用该效果后，用户可以横跨整个音频波形来调整关键帧，编辑包络曲线，对声音进行变调处理。本例详细介绍将女声变调为萝莉卡通的声音的方法。

◀◀ 扫码看视频(本节视频课程时间：1 分 48 秒)

 素材保存路径：配套素材\第 5 章
素材文件名称：将女声变调.sesx

第 1 步 按 Ctrl+O 组合键，打开本例的项目文件"将女声变调.sesx"，在轨道 1 中选择需要变调的声音，双击，进入单轨编辑器，如图 5-47 所示。

第 2 步 在菜单栏中选择【效果】→【时间与变调】→【变调器(处理)】菜单项，弹出【效果-变调器】对话框，1. 单击【预设】右侧的下三角按钮，2. 在弹出的列表框中选择【古怪】选项，如图 5-48 所示。

图 5-47

图 5-48

第 3 步 此时，在【音调】右侧的预览框中可以看到该预设模式的包络曲线样式，如图 5-49 所示。

第 4 步 在单轨编辑器中，用户可以对包络曲线的样式进行调整。将鼠标指针移至【-8.0 半音阶】关键帧上，如图 5-50 所示。

第 5 步 在该关键帧上单击并向上拖曳至【8.0 半音阶】位置处，释放鼠标左键，调整关键帧的位置，如图 5-51 所示。

第 6 步 用同样的方法，将其他关键帧调至编辑器最顶端的位置，改变包络曲线的样式，如图 5-52 所示。

第 7 步 返回【效果-变调器】对话框，在【音调】右侧的预览框中显示了修改后的包络曲线样式，单击【应用】按钮，如图 5-53 所示。

图 5-49

图 5-50

图 5-51

图 5-52

第 8 步 此时，即可对声音进行变调处理，制作出萝莉的卡通音质，在单轨编辑器中可以查看音频的音波变化，如图 5-54 所示。

图 5-53

图 5-54

第 5 章　编辑单轨与多轨音频

第 9 步　返回多轨编辑器面板，可以看到音波的长度有所变化，因为声音变调为萝莉卡通声音后，对原作品的音质进行了压缩处理，变调后的声音语速变快了许多，才会出现后半截静音的情况。单击【播放】按钮，试听萝莉卡通声音效果，如图 5-55 所示。

图 5-55

5.3.4　课堂范例——制作出直播中快节奏的说话声音

当用户需要改变一段声音的节奏或音调，想制作出慢音调、快音调、升音调或降音调的效果时，可以使用【伸缩与变调】效果器对声音进行实时处理。在 Audition 2022 软件中，使用【伸缩与变调】效果器可以改变声音的信号、节奏，制作出快节奏或慢节奏的声音效果。本例详细介绍制作出直播中快节奏的说话声音的操作方法。

◀◀ 扫码看视频(本节视频课程时间：1 分 10 秒)

素材保存路径：配套素材\第 5 章
素材文件名称：直播中快节奏.sesx

第 1 步　按 Ctrl + O 组合键，打开本例的项目文件"直播中快节奏.sesx"，在轨道 1 中选择需要变调的声音，双击，进入单轨编辑器，如图 5-56 所示。

第 2 步　在菜单栏中选择【效果】→【时间与变调】→【伸缩与变调(处理)】菜单项，弹出【效果 - 伸缩与变调】对话框，1. 单击【预设】右侧的下三角按钮，2. 在弹出的列表框中选择【加速】选项，如图 5-57 所示。

第 3 步　此时，在下面将显示【加速】预设的相关参数设置，显示了【新持续时间】为 0:22.994，即在原来音频时长的基础上少了 12 秒左右。单击【应用】按钮，如图 5-58 所示。

第 4 步　执行操作后，即可开始应用【伸缩与变调】效果器对声音进行变调处理，并显示处理进度，如图 5-59 所示。

第 5 步　稍等片刻，待声音处理完成后，返回多轨编辑器中，可以看到音波的长度有所变化，因为声音加速后，对原作品的音质进行了压缩处理，变调后的声音语速加快了许多。单击【播放】按钮，试听快节奏的说话声音效果，如图 5-60 所示。

图 5-56

图 5-57

图 5-58

图 5-59

图 5-60

5.4 淡入与淡出

使用 Adobe Audition 软件，在多轨编辑器的轨道中，用户可以根据需要为轨道中的音频素材设置淡入与淡出效果，使编辑后的音频播放起来更加协调和融洽。本节将详细介绍淡入与淡出的相关知识及操作方法。

5.4.1 设置音频淡入效果

当音乐开始播放时太过突然，或者音量过大，对人们的听觉产生刺激性影响，可以为音乐添加淡入效果，让音乐以慢慢进入的方式开始播放。使用 Adobe Audition 软件进行编辑音频时，应用淡入效果是音频中最简单也是最常用的效果。下面详细介绍将音频以淡入的方式开始播放的操作方法。

第1步 打开一个多轨项目文件，选择轨道 1 中的音频片段，如图 5-61 所示。

第2步 在菜单栏中选择【剪辑】→【淡入】→【淡入】菜单项，如图 5-62 所示。

图 5-61

图 5-62

第3步 这样即可完成为轨道 1 中的音频文件添加淡入效果的操作，从而将音频以淡入的方式开始播放，如图 5-63 所示。

图 5-63

> **智慧锦囊**
>
> 在轨道 1 中有一根黄色的线，在黄色线上单击，添加关键帧，然后向下拖动关键帧的位置，即可手动设置音量的淡入效果。

5.4.2 设置音频淡出效果

使用 Adobe Audition 软件，用户不仅可以设置音频的淡入效果，还可以设置音频的淡出效果。当用户制作一段音乐的结尾部分时，可以为结尾的音乐片段添加淡出效果，让音乐以慢慢退出的方式结束播放。下面详细介绍将音频以淡出的方式结束播放的操作方法。

第1步 打开一个多轨项目文件，选择轨道 1 中的音频片段，然后在菜单栏中选择【剪辑】→【淡出】→【淡出】菜单项，如图 5-64 所示。

第2步 这样即可为轨道 1 中的音频文件添加淡出效果，从而将音频以淡出的方式结束播放，如图 5-65 所示。

图 5-64

图 5-65

5.4.3 课堂范例——为两段音乐添加交叉淡化音效

在 Audition 2022 软件中，用户还可以为音乐启用自动交叉淡化功能。开启该功能后，将在音乐的开始或结尾处自动添加交叉淡化曲线，使两段音乐合成播放时，音质更加自然、流畅。本例详细介绍为两段音乐添加交叉淡化音效的操作方法。

◀◀ 扫码看视频(本节视频课程时间：32 秒)

素材保存路径：配套素材\第 5 章
素材文件名称：为两段音乐添加交叉淡化音效.sesx

第1步 按 Ctrl + O 组合键，打开本例的项目文件"为两段音乐添加交叉淡化音

效.sesx",可以看到在轨道1有两段音频素材中,如图5-66所示。

第2步 在菜单栏中选择【剪辑】→【启用自动交叉淡化】菜单项,即可启用自动交叉淡化功能,如图5-67所示。

图 5-66

图 5-67

第3步 在轨道1中,拖动两段音频片段,使第1段音频的尾部和第2段音频的头部重合,重合段中会自动出现两条黄色曲线,即为交叉淡化曲线。这样即可为两段音乐添加交叉淡化音效,如图5-68所示。

图 5-68

智慧锦囊

在使用交叉淡化功能时,一定要首先开启【启用自动交叉淡化】功能,否则就算两段音频片段的首尾有重合段,也不会有"交叉淡化"效果。

5.5 使用音乐节拍器

在 Audition 2022 的多轨音乐制作中,用户可以对音乐的节拍器进行设置,利用稳定的音乐节奏帮助用户在录音时更好地把握音调与音速。本节将详细介绍使用音乐节拍器的相关知识及操作方法。

5.5.1 启用节拍器

使用 Adobe Audition 软件制作多轨音频时，如果用户对音乐的节奏感不强，在编辑多轨音频时就可以开启节拍器来帮助用户对准音频的节奏。下面介绍启用节拍器的方法。

第1步 打开一个多轨项目文件，在菜单栏中选择【多轨】→【节拍器】→【启用节拍器】菜单项，如图 5-69 所示。

第2步 在【编辑器】面板中，可以看到一条节拍器轨道，这样即可完成启用节拍器的操作，如图 5-70 所示。

图 5-69

图 5-70

5.5.2 设置节拍器声音

在 Audition 2022 工作界面中，提供了多种节拍器的声音。如果用户对当前节拍器的声音不满意，可以对节拍器的声音进行设置。

设置节拍器声音的方法很简单，用户只需在菜单栏中选择【多轨】→【节拍器】→【更改声音类型】菜单项，然后在弹出的子菜单中根据个人需要选择相应的节拍器声音即可，如图 5-71 所示。

图 5-71

第 5 章　编辑单轨与多轨音频

智慧锦囊

除了用上述方法外，在【多轨】菜单下，依次按 E 键和 E 键，可以快速启用节拍器。

5.6　实践案例与上机指导

通过对本章内容的学习，读者可以掌握编辑单轨与多轨音频的基本知识以及一些常见的操作方法。下面通过实际操作，以达到巩固学习、拓展提高的目的。

5.6.1　将女声变调为男声音质

在音频编辑的过程中，用户有时为了获得更好的或者富有个性的音频效果，经常会调整音频的音调和速度。下面详细介绍将女声变调为男声音质的操作方法。

◂◂ 扫码看视频(本节视频课程时间：32 秒)

素材保存路径：配套素材\第 5 章
素材文件名称：南山南(女声清唱版).mp3

第 1 步　打开本例的音频素材"南山南(女声清唱版).mp3"，在菜单栏中选择【效果】→【时间与变调】→【伸缩与变调(处理)】菜单项，如图 5-72 所示。

第 2 步　即可弹出【效果 - 伸缩与变调】对话框，**1.** 将【预设】设置为"降调"，**2.** 设置变调的详细参数，**3.** 单击【应用】按钮，如图 5-73 所示。

图 5-72

图 5-73

第 3 步　软件自行处理后，即可完成将女声变调为男声音质的操作。单击【播放】按

钮，可以试听将女声变调为男声音质的效果，如图5-74所示。

图 5-74

5.6.2 制作变声音效

在Audition 2022软件中，【音高换挡器】效果不但可以改变声音的音调，也可以对声音进行实时变调操作，还可以与效果组中的其他效果结合使用，使声音的变调更加自然。当用户需要将人声变成动物的声音，或者需要制作出像电视剧中反派BOSS的变声音效时，可以使用【音高换挡器】效果对声音进行实时处理。本例详细介绍制作变声音效的方法。

◀◀ 扫码看视频(本节视频课程时间：52秒)

素材保存路径：配套素材\第5章
素材文件名称：变声音效.sesx

第1步 按Ctrl+O组合键，打开本例的项目文件"变声音效.sesx"，在轨道1中选择需要变调的声音，双击，进入单轨编辑器，如图5-75所示。

第2步 在菜单栏中选择【效果】→【时间与变调】→【音高换挡器】菜单项，弹出【效果-音高换挡器】对话框，**1.** 单击【预设】右侧的下三角按钮，**2.** 在弹出的列表框中选择【黑魔王】选项，如图5-76所示。

第3步 此时，在下面将显示"黑魔王"音调的相关参数设置。单击【应用】按钮，如图5-77所示。

第4步 执行操作后，即可对声音进行变调处理，音波上增加了一些细微的音波，使声音变得更加厚重，如图5-78所示。

第5步 返回多轨编辑器，单击【播放】按钮，试听制作的变声音效，并显示播放进度，如图5-79所示。

第 5 章 编辑单轨与多轨音频

图 5-75

图 5-76

图 5-77

图 5-78

图 5-79

5.7 思考与练习

一、填空题

1. 在 Audition 2022 软件中，如果用户需要快速消除黑胶唱片的裂纹声和静电声，可以使用【_____】效果器，该效果器可以纠正大面积的音频或单个的咔嗒声与爆裂声。
2. "嘶嘶"声常见于磁带、老式唱片以及一些质量不高的录音中，使用【_____】效果器可以在尽量不破坏原音频的基础上降低"嘶嘶"声。
3. 使用【_____】效果器，可以自动校正立体声音频的左右声道。
4. 当音乐开始播放时太过突然，或者音量过大，对人们的听觉产生刺激性影响，可以为音乐添加_____效果，让音乐以慢慢淡入的方式开始播放。

二、判断题

1. 默认状态下，多轨项目中是没有任何音频文件的，用户需要手动将导入的音频文件插入到多轨项目中进行编辑。（　　）
2. 应用【自动音调更正】效果器时，用户可以在【编辑器】面板中通过调整包络曲线来更改音频的音调。曲线越往上调，音质越具有童音音效；曲线越往下调，音质越厚重。（　　）
3. 使用 Adobe Audition 软件，用户不仅可以设置音频的淡入效果，还可以设置音频的淡出效果。当用户制作一段音乐的结尾部分时，可以为结尾的音乐片段添加淡出效果，让音乐以慢慢退出的方式结束播放。（　　）

三、思考题

1. 如何为声音进行降噪处理？
2. 如何对音调进行自动修整？

第 6 章

混合音频与音效

本章要点

- 创建多轨声道
- 编辑多轨音乐
- 编组多轨素材
- 合成多个音频文件
- 时间伸缩
- 反相、前后反向和静音处理

本章主要内容

本章主要介绍创建多轨声道、编辑多轨音乐、编组多轨素材、合成多个音频文件、时间伸缩方面的知识与技巧，以及如何反相、前后反向和静音处理。在本章的最后还针对实际的工作需求，讲解自动修复音乐中的失真部分、移除人声制作伴奏带的方法。通过对本章内容的学习，读者可以掌握混合音频与音效方面的知识，为深入学习 Adobe Audition 2022 音频编辑知识奠定基础。

6.1 创建多轨声道

使用 Adobe Audition 软件进行编辑多轨音频素材之前，需要在【编辑器】面板中创建多条音频轨道，包括单声道音轨、立体声音轨、5.1 音轨、视频轨等。本节将详细介绍创建多轨声道的相关知识及操作方法。

6.1.1 添加单声道音轨

当用户需要制作多条单声道音乐时，首先需要添加多条单声道音轨，然后在音轨上添加与制作需要的音乐文件。使用 Adobe Audition 软件，可以通过【添加单声道音轨】命令添加一条单声道音轨。下面详细介绍添加单声道音轨的操作方法。

第 1 步　创建一个多轨项目文件，在菜单栏中选择【多轨】→【轨道】→【添加单声道音轨】菜单项，如图 6-1 所示。

第 2 步　可以看到在【编辑器】面板中添加了一条单声道音轨，1. 单击【默认立体声输入】下拉按钮，2. 在弹出的列表框中选择【单声道】选项，3. 在弹出的子选项中，根据需要选择相同的单声道输入设备，即可完成添加单声道音轨的操作，如图 6-2 所示。

图 6-1

图 6-2

智慧锦囊

除了用上述方法可以添加单声道音轨外，在【多轨】菜单下，依次按 T 键和 M 键，也可以添加单声道音轨。

6.1.2 添加立体声音轨

当用户需要在混音项目中制作多个立体声音乐文件时，就需要添加立体声音轨。使用 Adobe Audition 软件，可以通过【添加立体声音轨】命令添加一条立体声音轨。下面详细介绍添加立体声音轨的操作方法。

第1步 创建一个多轨项目文件，在菜单栏中选择【多轨】→【轨道】→【添加立体声音轨】菜单项，如图 6-3 所示。

第2步 可以看到在【编辑器】面板中添加了一条立体声音轨，这样即可完成创建立体声音轨的混音项目的操作，如图 6-4 所示。

图 6-3

图 6-4

智慧锦囊

除了用上述方法可以添加立体声音轨外，按 Alt + A 组合键，也可以添加立体声音轨。

6.1.3 添加 5.1 音轨

使用 Adobe Audition 软件，可以通过【添加 5.1 音轨】命令添加一条 5.1 音轨。下面详细介绍添加 5.1 音轨的操作方法

第1步 创建一个多轨项目文件，在菜单栏中选择【多轨】→【轨道】→【添加 5.1 音轨】菜单项，如图 6-5 所示。

第2步 可以看到在【编辑器】面板中添加了一条 5.1 音轨，1. 单击【混合】下拉按钮，2. 在弹出的列表框中选择 5.1，3. 在弹出的子选项中，选择【默认】选项，即可设置 5.1 环绕声输出方式，如图 6-6 所示。

图 6-5　　　　　　　　　　　　　　图 6-6

智慧锦囊

在 Audition 2022 工作界面的【多轨】菜单下，依次按 T 键和 5 键，也可以快速在多轨编辑器中新建一条 5.1 音轨。

6.1.4　添加视频轨

如果用户需要将视频导入到 Audition 软件中，那么就需要添加视频轨。在视频轨中可以放置视频媒体文件，用户可以一边播放视频一边录制声音，让视频与语音同步录制。下面详细介绍添加视频轨并导入视频媒体文件的方法。

第 1 步　创建一个多轨项目文件，在菜单栏中选择【多轨】→【轨道】→【添加视频轨】菜单项，如图 6-7 所示。

第 2 步　可以看到在【编辑器】面板中添加了一条名称为"视频引用"的视频轨，如图 6-8 所示。

图 6-7　　　　　　　　　　　　　　图 6-8

第 6 章 混合音频与音效

第 3 步 打开视频文件，然后将其拖曳到视频轨中，如图 6-9 所示。

第 4 步 可以看到已经将视频添加到视频轨中，这样即可完成添加视频轨并导入视频媒体文件的操作，如图 6-10 所示。

图 6-9

图 6-10

6.1.5 课堂范例——创建与编辑多条相同轨道

如果用户需要在多轨混音项目中制作两条相同属性的轨道，或者制作两段相同的音乐，那么可以通过复制轨道的方式来制作音乐。对于用户不再需要的轨道，还可以对其进行删除操作，这样可以有序地管理各轨道。本例详细介绍创建与编辑多条相同轨道的操作方法。

◂◂ 扫码看视频(本节视频课程时间：31 秒)

素材保存路径：配套素材\第 6 章
素材文件名称：多条相同轨道.sesx

第 1 步 按 Ctrl + O 组合键，打开本例项目文件"多条相同轨道.sesx"，选择轨道 1 声轨，在菜单栏中选择【多轨】→【轨道】→【复制所选轨道】菜单项，如图 6-11 所示。

图 6-11

第 2 步 即可复制已选中的轨道 1 声轨，效果如图 6-12 所示。

图 6-12

第 3 步 选择轨道 1 声轨，在菜单栏中选择【多轨】→【轨道】→【删除所选轨道】菜单项，如图 6-13 所示。

图 6-13

第 4 步 即可删除选中的轨道 1 声轨，效果如图 6-14 所示。

图 6-14

第 6 章　混合音频与音效

智慧锦囊

除了用上述方法可以删除选中的轨道外，按 Ctrl + Alt + Backspace 组合键，也可以快速删除选中的轨道。

6.2　编辑多轨音乐

在多轨编辑器中，对音频进行简单的编辑操作，可以使制作的音频更加符合用户的需求。本节将详细介绍编辑多轨音乐的相关知识及操作方法。

6.2.1　设置轨道静音或单独播放

在多轨项目文件中，如果用户对某个轨道中的音频不满意，可以将其设置为静音；如果只想听到该轨道中的音频，还可以将其设置为单独播放。下面详细介绍设置轨道静音或单独播放的操作方法。

第1步　打开一个多轨项目文件，选择准备设置轨道静音的轨道 1，单击【静音】按钮 M，如图 6-15 所示。

第2步　可以看到轨道 1 中的音频颜色变为灰色，这样即可将轨道 1 设置为静音，如图 6-16 所示。

图 6-15

图 6-16

第3步　如果准备将轨道 1 设置为单独播放，单击轨道 1 中的【独奏】按钮 S，如图 6-17 所示。

第4步　可以看到其他轨道中的音频颜色变为灰色，这样即可完成设置轨道为单独播

放，如图 6-18 所示。

图 6-17　　　　　　　　　　　图 6-18

6.2.2　匹配响度

在 Audition 2022 工作界面中，如果多轨编辑器中的音乐音量有些不均衡，那么用户可以对多轨中的音乐素材进行匹配响度的操作，使音量大小达到平均值。

第 1 步 选中准备进行响度匹配的音频素材，在菜单栏中选择【剪辑】→【匹配剪辑响度】菜单项，如图 6-19 所示。

第 2 步 弹出【匹配剪辑响度】对话框，1. 在【匹配到】下拉列表框中选择【峰值幅度】选项，2. 设置峰值音量的参数，3. 单击【确定】按钮，如图 6-20 所示。

图 6-19　　　　　　　　　　　图 6-20

第 6 章　混合音频与音效

第 3 步 这样即可匹配素材音量，在轨道的左下角，将显示匹配响度的参数值，如图 6-21 所示。

图 6-21

智慧锦囊

除了使用上述方法外，在【剪辑】菜单下按 U 键，也可以快速打开【匹配剪辑响度】对话框。

6.2.3 自动语音对齐

自动语音对齐是指将配音对话与原来的作品音频相匹配，重新生成新的音频文件。在 Audition 2022 软件中，用户可以设置多条轨道中的音频进行自动语音对齐。下面详细介绍自动语音对齐的操作方法。

第 1 步 选择多条轨道中的音频素材，在菜单栏中选择【剪辑】→【自动语音对齐】菜单项，如图 6-22 所示。

第 2 步 弹出【自动语音对齐】对话框，1. 分别选择参考剪辑和参考声道，2. 单击【确定】按钮，如图 6-23 所示。

图 6-22

图 6-23

第 3 步　进入【正在对齐语音】界面，用户需要在线等待一段时间，如图 6-24 所示。

第 4 步　可以看到已经将选择的语音素材自动对齐，这样即可完成自动语音对齐的操作，如图 6-25 所示。

图 6-24　　　　　　　　　　　　　　　图 6-25

6.2.4　重命名多轨素材

在 Audition 2022 工作界面中，用户可以根据实际情况重命名多轨音乐素材的名称，该名称不会与音频文件的源名称起冲突。下面介绍重命名多轨素材的操作方法。

第 1 步　选择多条轨道中的音频素材，1. 右击，2. 在弹出的快捷菜单中选择【重命名】菜单项，如图 6-26 所示。

第 2 步　执行操作后，打开【属性】面板，在其中多轨音乐的名称呈可编辑状态，如图 6-27 所示。

图 6-26　　　　　　　　　　　　　　　图 6-27

第 3 步　选择一种合适的输入法，输入音乐的新名称"快剪音乐"，按 Enter 键确认，如图 6-28 所示。

第 6 章 混合音频与音效

第4步 执行操作后，此时【编辑器】面板的轨道 1 上方，可以看到音乐的名称已重命名为"快剪音乐"，如图 6-29 所示。

图 6-28　　　　　　　　　　　　　　图 6-29

6.2.5 课堂范例——设置剪辑增益

在 Audition 2022 工作界面中，用户可以通过【剪辑增益】命令设置素材的增益属性，更改音频的整体振幅。如果用户需要调整多轨项目中某段音频的增益属性，想将音量调大或者调小，此时可以使用【剪辑增益】命令。本例详细介绍设置剪辑增益的操作方法。

◀◀ 扫码看视频(本节视频课程时间：30 秒)

 素材保存路径：配套素材\第 6 章
素材文件名称：设置剪辑增益.sesx

第1步 按 Ctrl + O 组合键，打开本例的项目文件"设置剪辑增益.sesx"，选择一个准备进行增益的音频，如图 6-30 所示。

第2步 在菜单栏中选择【剪辑】→【剪辑增益】菜单项，如图 6-31 所示。

图 6-30　　　　　　　　　　　　　　图 6-31

145

第3步　系统会打开【属性】面板，在【基本设置】选项组中，设置【剪辑增益】为15，如图 6-32 所示。

第4步　这样即可设置音频素材的增益属性，在轨道1的左下方，显示了刚刚设置的增益参数 15.0dB，如图 6-33 所示。

图 6-32

图 6-33

智慧锦囊

除了用上述方法可以设置音乐素材的增益外，按 Shift + G 组合键，也可以快速设置音乐素材增益属性。

6.2.6　课堂范例——锁定时间

如果轨道中的音乐片段过多，用户只需对其中特定的几个片段进行编辑，就可以将其他音乐片段进行锁定操作，以免对其造成影响。使用 Adobe Audition 软件，用户可以通过【锁定时间】功能将音频素材锁定在音频轨道上，锁定后的音频素材不能进行移动操作。本例详细介绍锁定时间的操作方法。

◂◂ 扫码看视频(本节视频课程时间：20 秒)

素材保存路径：配套素材\第 6 章
素材文件名称：锁定时间.sesx

第1步　按 Ctrl + O 组合键，打开本例的项目文件"锁定时间.sesx"，选择一个准备进行锁定时间的音频，在菜单栏中选择【剪辑】→【锁定时间】菜单项，如图 6-34 所示。

第2步　这样即可锁定音频时间，此时轨道 1 左下角将显示一个锁定标记🔒，如图 6-35 所示。

第 6 章　混合音频与音效

图 6-34

图 6-35

6.3　编组多轨素材

使用 Audition 2022 软件，用户可以对多轨编辑器中的多个音频片段进行编组操作，这样可以方便一次性对多段音频进行相应的编辑操作。本节将详细介绍编组多轨素材的相关知识及操作方法。

6.3.1　将多段音频进行编组

使用 Audition 2022 软件，用户可以通过【将剪辑分组】命令对多轨编辑器中的多段音频进行编组操作。下面详细介绍将多段音频进行编组的操作方法。

第 1 步　打开一个多轨项目文件，在【编辑器】面板中，选择需要进行编组的音频片段，如图 6-36 所示。

第 2 步　在菜单栏中选择【剪辑】→【分组】→【将剪辑分组】菜单项，如图 6-37 所示。

图 6-36

图 6-37

第3步 这样即可对多段音频进行编组处理，被编组后的音频素材的左下角会显示一个编组标记，如图6-38所示。

图 6-38

智慧锦囊

除了通过菜单命令外，按Ctrl+G组合键，也可以快速对音频素材进行编组处理。

6.3.2 重新调整编组音频位置

使用Adobe Audition软件，对已经编组的音频素材可以进行挂起编组的操作，挂起编组的音频可以进行单独的移动操作。下面详细介绍重新调整编组音频位置的操作方法。

第1步 打开一个多轨项目文件，在【编辑器】面板中选择编组后的音频素材，如图6-39所示。

第2步 在菜单栏中选择【剪辑】→【分组】→【挂起组】菜单项，如图6-40所示。

图 6-39

图 6-40

第6章 混合音频与音效

第3步 这样即可对已编组的音频素材进行挂起编组操作，然后可以单独选择其中的一段音频素材，如图6-41所示。

第4步 单击素材并向下拖动至轨道2中的合适位置，即可移动挂起编组内的音频片段，如图6-42所示。

图 6-41

图 6-42

6.3.3 课堂范例——移除编组中的音频片段

使用 Adobe Audition 软件，用户可以根据需要从已经编组的音频片段中，移除选择的单个音频片段。本例详细介绍移除编组中的音频片段的操作方法。

 扫码看视频(本节视频课程时间：40秒)

素材保存路径：配套素材\第6章
素材文件名称：移除音频片段.sesx

第1步 按 Ctrl + O 组合键，打开本例的项目文件"移除音频片段.sesx"，在【编辑器】面板的轨道1中，选择已编组的音频素材，如图6-43所示。

第2步 在菜单栏中选择【剪辑】→【分组】→【从组中移除焦点剪辑】菜单项，如图6-44所示。

图 6-43

图 6-44

第3步 这样即可从编组中移除轨道1中选择的音频片段,此时该音频片段呈绿色显示,表示已经脱离了编组状态,如图6-45所示。

第4步 按Delete键删除选择的音频片段,然后选择轨道2中的音频片段,此时剩下的已编组的音频片段会被全部选中,如图6-46所示。

图6-45

图6-46

 知识精讲

在Audition 2022工作界面中,对已编组的音频素材可以进行挂起编组操作;挂起编组的音频可以进行单独的移动操作。按Ctrl+Shift+G组合键,可以快速进行挂起编组操作。

6.3.4 课堂范例——将音频片段从编组中解散

使用Adobe Audition软件,用户可以根据需要对已编组的音频片段进行解组操作。本例详细介绍将音频片段从编组中解散的操作方法。

◂◂ 扫码看视频(本节视频课程时间:31秒)

 素材保存路径:配套素材\第6章
素材文件名称:从编组中解散.sesx

第1步 按Ctrl+O组合键,打开本例的项目文件"从编组中解散.sesx",选择轨道中已经编组的音频素材,如图6-47所示。

第2步 在菜单栏中,选择【剪辑】→【分组】→【取消分组所选剪辑】菜单项,如图6-48所示。

第 6 章　混合音频与音效

图 6-47

图 6-48

第3步 这样即可解散选中的音频素材，此时的音频素材可以单独选中，运用移动工具可以将轨道 2 中的音频片段向后进行移动操作，如图 6-49 所示。

图 6-49

知识精讲

如果用户对音频素材不需要进行相同的操作了，此时可以对音频素材进行解组操作。除了通过在菜单栏中选择【剪辑】→【分组】→【挂起组】菜单项，对已编组的音频素材进行挂起编组的操作，用户还可以按 Ctrl+Shift+G 组合键，快速进行"挂起组"的操作。

6.4　合成多个音频文件

在 Audition 2022 工作界面中，用户可以将制作的多轨音乐文件混音为新的文件进行保存。本节将详细介绍合成多个音频文件的相关知识及操作方法。

6.4.1 通过时间选区混音为新文件

在多轨音乐中,用户可以选中音乐中的部分时间选区,然后将这部分的时间混音为新文件进行保存。下面详细介绍通过时间选区混音为新文件的操作方法。

第1步 打开一个多轨项目文件,使用【时间选择工具】 选择需要混音为新文件的时间选区,如图 6-50 所示。

第2步 在菜单栏中选择【多轨】→【将会话混音为新文件】→【时间选区】菜单项,如图 6-51 所示。

图 6-50

图 6-51

第3步 执行操作后,在【编辑器】面板中,可以看到已经将选区内的多轨音频文件混音为一个新的单轨音频文件,如图 6-52 所示。

图 6-52

智慧锦囊

除了使用上述方法可以将时间选区混音为新文件外,还可以在【多轨】菜单下依次按 M 键和 S 键快速执行该命令。

6.4.2 合并多段音频

使用 Adobe Audition 软件，用户可以将已选中的声轨中的所有音频片段混音到新建的声轨中。下面详细介绍合并多条声轨中的多段音频的操作方法。

第1步 打开一个多轨项目文件，选择轨道1，如图6-53所示。

第2步 在菜单栏中选择【多轨】→【回弹到新建音轨】→【所选轨道】菜单项，如图6-54所示。

图 6-53　　　　　　　　　　　　　　图 6-54

第3步 可以看到已经将选中的声轨音频合并到新建的声轨中，这样即可完成合并多段音频为新文件的操作，如图6-55所示。

图 6-55

6.4.3 将多段音乐合为一个音乐文件

当用户需要将整个混音项目中的多轨音乐混音为一个单轨音乐进行编辑时，就需要将整个项目进行混音操作。在 Audition 2022 工作界面中，用户可以将多条音乐轨道中的音乐文件混音为一个新的单轨音乐文件。

第1步 打开一个多轨项目文件，在菜单栏中选择【多轨】→【将会话混音为新文件】→【整个会话】菜单项，如图 6-56 所示。

第2步 即可将多轨中的多段音乐文件合并为一个新的音乐文件，如图 6-57 所示。

图 6-56

图 6-57

> **智慧锦囊**
>
> 除了用上述方法外，在【多轨】菜单下，依次按 M 键和 E 键也可以将整个会话混音为新文件。

6.4.4 合并时间选区中的音频片段

在 Audition 2022 工作界面中，用户可以将时间选区中的音乐片段进行内部混音到新建的声轨。6.4.1 节讲解的是将音乐的时间选区混音为一个新的单轨音频文件，本节讲解的是指将时间选区内的音乐合成到新建的音乐轨道中，两者有本质的区别。

第1步 打开一个多轨项目文件，在【编辑器】面板中，选择需要进行内部混音的时间选区，如图 6-58 所示。

第2步 在菜单栏中选择【多轨】→【回弹到新建音轨】→【时间选区】菜单项，如图 6-59 所示。

第3步 执行操作后，在【编辑器】面板中，可以看到已经将选中的时间选区内的音乐片段混音到新建的音轨中，如图 6-60 所示。

第 6 章　混合音频与音效

图 6-58

图 6-59

图 6-60

智慧锦囊

除了用上述方法外，在【多轨】菜单下，依次按 B 键和 M 键也可以将时间选区内的音乐进行内部混音。

6.4.5　课堂范例——合并多段音乐作为铃声

在 Adobe Audition 软件中，用户可以将时间选区内已选中的素材进行回弹混音，而时间选区内没有选中的素材则不进行回弹混音。本例详细介绍合并多段音乐作为铃声的操作方法。

◂◂ 扫码看视频(本节视频课程时间：28 秒)

素材保存路径：配套素材\第 6 章
素材文件名称：合并多段音乐作为铃声 .sesx

第1步 打开素材项目文件"合并多段音乐作为铃声.sesx",在【编辑器】面板中,使用【时间选择工具】 在多段声轨中选中需要进行回弹混音的时间选区,如图6-61所示。

第2步 在菜单栏中选择【多轨】→【回弹到新建音轨】→【时间选区内的所选剪辑】菜单项,如图6-62所示。

图 6-61

图 6-62

第3步 可以看到已经将选中的时间选区内的多段音频片段混音到新建的声轨中,这样即可完成合并多段音乐作为铃声的操作,如图6-63所示。

图 6-63

6.5 时间伸缩

使用 Adobe Audition 软件,用户对多轨混音中长短不太符合需求的音频片段,可以进行伸缩变调处理。本节将详细介绍时间伸缩的相关知识及操作方法。

6.5.1 启用全局剪辑伸缩

在 Audition 2022 工作界面中,如果用户需要对素材进行伸缩变调处理,就需要启用全局剪辑伸缩功能。

启用全局素材伸缩功能的方法很简单,在菜单栏中选择【剪辑】→【伸缩】→【启用全局剪辑伸缩】菜单项,即可启用全局剪辑伸缩功能,如图 6-64 所示。

图 6-64

智慧锦囊

除了用上述方法外,在【伸缩】菜单下按 E 键,也可以快速执行【启用全局剪辑伸缩】命令。

6.5.2 伸缩处理素材

使用 Adobe Audition 软件,用户通过鼠标拖动就可以将音频的时间调长或调短。下面详细介绍将剪辑时间调长的操作方法。

第1步 打开一个多轨项目文件,在轨道 2 中,将鼠标指针移至音频片段右上方的实心三角形处,此时鼠标指针呈双向箭头状，提示"伸缩"字样,如图 6-65 所示。

第2步 单击并向右拖动至合适位置,释放鼠标左键,即可将剪辑时间调长一点,如图 6-66 所示。

知识精讲

在 Audition 2022 工作界面中,用户还可以实时处理全部伸缩素材。实时处理全部伸缩素材的方法很简单,在菜单栏中选择【剪辑】→【伸缩】→【实时呈现所有伸缩的剪辑】菜单项,即可实时处理全部伸缩素材。

图 6-65

图 6-66

6.5.3 课堂范例——渲染全部伸缩素材

使用 Audition 2022 软件，用户可以对已伸缩处理的素材进行渲染处理。本例详细介绍渲染全部伸缩素材的操作方法。

◀◀ 扫码看视频(本节视频课程时间：21 秒)

 素材保存路径：配套素材\第 6 章
素材文件名称：渲染伸缩素材.sesx

第 1 步 打开素材项目文件"渲染伸缩素材.sesx"，通过鼠标拖动的方式，对轨道 2 中的音频片段进行伸缩处理，如图 6-67 所示。

第 2 步 在菜单栏中选择【剪辑】→【伸缩】→【呈现所有伸缩的剪辑】菜单项，即可完成渲染全部伸缩素材的操作，如图 6-68 所示。

图 6-67　　　　　　　　　　图 6-68

6.5.4 课堂范例——设置素材伸缩模式

在 Audition 2022 工作界面中，素材的伸缩模式包括 3 种，即关闭模式、实时模式和渲染模式。每一种模式下显示的音乐音波都会有相应变化，用户可根据实时需要进行应用。本例详细介绍设置素材伸缩模式的操作方法。

◂◂ 扫码看视频(本节视频课程时间：16 秒)

选择素材伸缩模式的方法很简单，在菜单栏中选择【剪辑】→【伸缩】→【伸缩模式】菜单项，在弹出的子菜单中，有 3 种素材伸缩模式供用户选择，如图 6-69 所示。

图 6-69

6.6 反相、前后反向和静音处理

在音频制作和音效设计过程中，波形的反转和前后反向处理，可以帮助用户实现特殊的音响效果。此外，静音处理也是一种重要的制作手段。本节将详细介绍反相、前后反向和静音处理的相关操作方法。

6.6.1 音频反相

使用【反相】命令，可以改变当前选定音频波形的上下位置，在不改变音量、声相的前提下，使选定的音频波形以中心零位线为基准进行上下的反转。下面详细介绍音频反相的操作方法。

第1步 启动 Adobe Audition 软件，打开一个音频素材，在菜单栏中选择【效果】→【反相】菜单项，如图 6-70 所示。

第2步 即可将音频波形进行反相处理，反转后的效果，如图 6-71 所示。

图 6-70

图 6-71

智慧锦囊

反转音频一般都是应用在反转后效果变化无太大的音频上，或者是为了得到特殊的音频效果，也会使用反转功能。

6.6.2 音频的前后反向

使用【反向】命令可以改变音频素材的前、后位置，将波形的前后顺序反向，实现反向播放的效果，下面详细介绍将声音倒过来播放的操作方法。

第1步 打开一个音频素材，它的音频波形如图 6-72 所示。

第2步 在菜单栏中选择【效果】→【反向】菜单项，如图 6-73 所示。

图 6-72

图 6-73

第 6 章　混合音频与音效

[第 3 步] 可以看到波形文件已被前后反向，如果用户在选择【反向】命令前在波形上创建了选区，将会单独前后反向该选区，如图 6-74 所示。

图 6-74

 智慧锦囊

在音效处理中，为了得到更好的混响效果，常常会将音频波形先前后反向，然后为音频加入效果器，最后再次将音频反向，得到最终的效果。

6.6.3　音频静音

使用【静音】命令，可以将所选择的音频波形的时间区域转换为真正的零信号的静音区，被处理波形文件的时间长度不会发生变化。下面详细介绍将录错的部分声音调为静音的操作方法。

[第 1 步] 打开一个音频素材，使用【时间选择工具】选中录错的部分音频波形，如图 6-75 所示。

[第 2 步] 在菜单栏中选择【效果】→【静音】菜单项，如图 6-76 所示。

图 6-75　　　　　　　　　　图 6-76

第3步 可以看到已经对选中的波形进行静音处理，这样即可完成将录错的部分声音调为静音的操作，如图 6-77 所示。

图 6-77

智慧锦囊

在音频编辑工作中，常常会需要将一个音频中的某一段剔除掉，但又需要这一段音频片段占据一定时间以便配合其他音频的播放，这时，用户就可以进行静音效果处理。

6.7 实践案例与上机指导

通过对本章内容的学习，读者可以掌握混合音频与音效的基本知识以及一些常见的操作方法。下面通过实际操作，以达到巩固学习、拓展提高的目的。

6.7.1 自动修复音乐中的失真部分

使用 Audition 2022 软件中的【爆音降噪器】功能，可以快速修复音乐中的失真部分。本例将详细介绍自动修复音乐中的失真部分的操作方法。

扫码看视频(本节视频课程时间：37 秒)

素材保存路径：配套素材\第 6 章
素材文件名称：失真.mp3

第1步 打开素材文件"失真.mp3"，在菜单栏中选择【效果】→【诊断】→【爆音降噪器(处理)】菜单项，如图 6-78 所示。

第2步 打开【诊断】面板，单击【扫描】按钮，系统会扫描歌曲中的爆音部分，如图 6-79 所示。

第 6 章 混合音频与音效

图 6-78

图 6-79

第 3 步 扫描结束后，提示检测到两个问题，单击【全部修复】按钮，如图 6-80 所示。
第 4 步 提示"两个问题已修复"，即可完成修复扫描到的这两个问题，如图 6-81 所示。

图 6-80

图 6-81

6.7.2 移除人声制作伴奏带

使用 Adobe Audition 软件，用户可以使用【人声移除】的方法来制作伴奏音乐。在现实生活中，这种方法既快捷又实用。下面详细介绍移除人声制作伴奏带的操作方法。

◂◂ 扫码看视频(本节视频课程时间：53 秒)

 素材保存路径：配套素材\第 6 章
素材文件名称：原唱.mp3

第1步 打开本例的素材文件"原唱.mp3",在音频的波形上双击,将波形全部选中,如图6-82所示。

第2步 在菜单栏中选择【效果】→【立体声声像】→【中置声道提取器】菜单项,如图6-83所示。

图6-82

图6-83

第3步 弹出【效果-中置声道提取】对话框,1. 单击【预设】列表框右侧的下拉按钮,2. 在列表框中选择【人声移除】选项,如图6-84所示。

第4步 按空格键进行测试音频,降低"中置频率"的数值,提高"宽度"的数值,然后单击【应用】按钮,如图6-85所示。

图6-84

图6-85

第5步 返回到【编辑器】面板,可以看到正在应用"中置声道提取",用户需要在线等待一段时间,如图6-86所示。

第6步 在菜单栏中选择【文件】→【另存为】菜单项,弹出【另存为】对话框,设置文件名、保存位置以及格式,单击【确定】按钮,即可完成移除人声制作伴奏带的操作,如图6-87所示。

第 6 章 混合音频与音效

图 6-86

图 6-87

6.8 思考与练习

一、填空题

1. 如果用户需要在多轨混音项目中制作两条相同属性的轨道,或者制作两段相同的音乐,那么可以通过_____的方式来制作音乐。

2. 在 Audition 2022 工作界面中,如果多轨编辑器中的音乐音量有些不均衡,那么用户可以对多轨中的音乐素材进行_____的操作,使音量大小达到平均值。

3. 在 Audition 2022 工作界面中,用户可以通过【_____】命令设置素材的增益属性,更改音频的整体振幅。

4. 使用 Adobe Audition 软件,用户可以通过【_____】功能将音频素材锁定在音频轨道上,锁定后的音频素材不能进行移动操作。

5. 使用 Audition 2022 软件,用户可以通过【_____】命令对多轨编辑器中的多段音频进行编组操作。

6. 在 Audition 2022 工作界面中,素材的伸缩模式包括 3 种,即_____、实时模式和_____。每一种模式下显示的音乐音波都会有相应变化,用户可根据需要进行应用。

二、判断题

1. 如果用户需要将视频导入到 Audition 软件中,那么就需要添加视频轨。在视频轨中可以放置视频媒体文件,用户可以一边播放视频一边录制声音,让视频与语音同步录制。
()

2. 在 Audition 2022 工作界面中,用户可以根据实际情况重命名多轨音乐素材的名称,该名称会与音频文件的源名称起冲突。
()

3. 使用 Adobe Audition 软件，对已经编组的音频素材用户可以进行挂起编组的操作，挂起编组的音频可以进行单独的移动操作。（　　）

4. 在 Audition 2022 工作界面中，如果用户需要对素材进行伸缩变调处理，就需要启用全局剪辑伸缩功能。（　　）

5. 使用【反向】命令，可以改变当前选定音频波形的上下位置，在不改变音量、声相的前提下，使选定的音频波形以中心零位线为基准进行上下的反转。（　　）

6. 使用【反向】命令可以改变音频素材的前、后位置，将波形的前后顺序反向，实现反向播放的效果。（　　）

三、思考题

1. 如何添加视频轨并导入视频媒体文件？
2. 如何设置轨道静音或单独播放？

第 7 章

掌握与使用效果组

本章要点

- 效果组的基本操作
- 振幅与压限效果器
- 调制效果器
- 特殊类效果器

本章主要内容

　　本章主要介绍效果组的基本操作、振幅与压限效果器、调制效果器方面的知识与技巧，以及如何应用特殊效果器。在本章的最后还针对实际的工作需求，讲解增大演讲者的声音、将独唱声音制作成合唱的方法。通过对本章内容的学习，读者可以熟练掌握与使用效果组方面的知识，为深入学习 Adobe Audition 2022 音频编辑知识奠定基础。

7.1 效果组的基本操作

使用 Adobe Audition 软件，用户只有掌握好效果组的基本操作，才能更好地运用效果组中的音频特效，从而应用效果器处理音频，制作出丰富的音频效果。并且使用 Audition 软件的【效果组】面板，用户可以对其中的相应效果器进行管理操作。

7.1.1 显示效果组

在 Adobe Audition 工作界面中，默认状态下，【效果组】面板是隐藏起来的，此时用户可以对【效果组】面板进行显示操作。下面详细介绍显示效果组的操作方法。

第 1 步 在菜单栏中选择【效果】→【显示效果组】菜单项，如图 7-1 所示。

第 2 步 可以看到【效果组】面板已经显示出来了，这样即可完成显示效果组的操作，如图 7-2 所示。

图 7-1　　　　　　　　　　　　　　图 7-2

7.1.2 运用效果组处理音频

使用 Adobe Audition 软件的【效果组】面板，用户可以为同一个音频片段添加多个音频特效。下面详细介绍运用效果组处理音频的操作方法。

第 1 步 在【效果组】面板中，1. 选择【剪辑效果】选项卡，2. 单击【预设】右侧的下拉按钮，3. 在弹出的列表框中，选择准备应用的效果选项，如图 7-3 所示。

第 2 步 可以看到显示多个声音特效应用到剪辑中，并且在【编辑器】面板中，可以看到在音波左下角有一个 ⓕ 标志，这样即可完成一次性为素材添加多个声音特效，如图 7-4 所示。

第 7 章 掌握与使用效果组

图 7-3

图 7-4

7.1.3 编辑效果组内的声轨效果

在 Audition 2022 工作界面中，用户还可以编辑效果组中的声轨效果，使制作出的多轨音乐更加符合用户的需求。下面详细介绍在音频中移除与添加多个声效的操作方法。

第 1 步 在【效果组】面板中，**1.** 在准备删除的效果上右击，**2.** 在弹出的快捷菜单中选择【移除所选效果】菜单项，用户也可以选择【移除全部效果】菜单项，从而将效果全部移除，如图 7-5 所示。

第 2 步 可以看到【效果组】面板中的多个效果已被移除，这样即可完成移除多个声效的操作，如图 7-6 所示。

图 7-5

图 7-6

第 3 步 在【效果组】面板中，**1.** 单击效果开关右侧的向右按钮，**2.** 在弹出的菜单命令中用户可以选择准备添加的声音效果，如图 7-7 所示。

第 4 步 可以看到在【效果组】面板中，已经添加了多个声音效果，这样即可完成添加多个声效的操作，如图 7-8 所示。

169

图 7-7

图 7-8

7.1.4 启用与关闭效果器

在【效果组】面板中，用户可以对添加的音频效果进行启用与关闭操作，使制作的音频声音更加流畅。下面详细介绍启用与关闭效果器的操作方法。

第1步 在【效果组】面板中，单击相应效果器前面的【切换开关状态】按钮，此时该按钮呈灰色显示，表示已关闭相应效果器，如图 7-9 所示。

第2步 再次单击灰色的【切换开关状态】按钮，即可开启相应的效果器，此时该按钮呈绿色显示，如图 7-10 所示。

图 7-9

图 7-10

智慧锦囊

在众多的声音特效中，如果用户只想听某一个特效给声音带来的音质变化，那么可以通过【切换开关状态】按钮，对声音特效进行启用与关闭操作。

7.1.5 课堂范例——收藏当前效果组

使用 Audition 2022 软件，对于常用的效果器预设模式，用户可以进行收藏，这样在下一次使用时会更加方便。本例详细介绍收藏当前效果组的操作方法。

◂◂ 扫码看视频(本节视频课程时间：29 秒)

第1步 在【效果组】面板中，单击面板右侧的【将当前效果组保存为一项收藏】按钮★，如图 7-11 所示。

第2步 弹出【保存收藏】对话框，**1.** 在文本框中输入准备收藏的名称，如"前奏音频特效"，**2.** 单击【确定】按钮，如图 7-12 所示。

图 7-11　　　　　　　　　　　图 7-12

第3步 这样即可收藏当前效果组，在【收藏夹】菜单下，可以查看到刚刚收藏的当前效果组，如图 7-13 所示。

图 7-13

智慧锦囊

在 Audition 2022 工作界面的【效果组】面板中,单击面板左下方的【切换所有效果的开关状态】按钮,即可对【效果组】面板中的所有效果器进行统一开关操作。

7.1.6 课堂范例——保存效果组为预设

使用 Audition 2022 软件,用户可以将当前使用的效果组保存为预设效果组,方便以后进行调用。本例详细介绍保存效果组为预设的操作方法。

◀◀ 扫码看视频(本节视频课程时间:36 秒)

第1步 在【效果组】面板中,单击面板右侧的【将效果组保存为一个预设】按钮,如图 7-14 所示。

第2步 弹出【保存效果预设】对话框,1. 在文本框中输入预设的名称,如"延迟回声",2. 单击【确定】按钮,如图 7-15 所示。

图 7-14　　　　　　　　　　　　图 7-15

第3步 在【效果组】面板上方的【预设】列表框右侧,可以看到预设更改为刚保存的名称,如图 7-16 所示。

第4步 单击【预设】列表框的下拉按钮,在弹出的列表框中,用户可以查看刚保存的预设效果组,以后直接选中保存的预设效果选项,即可应用其中的预设声音特效,如图 7-17 所示。

第 7 章 掌握与使用效果组

图 7-16

图 7-17

知识精讲

在【效果组】面板中，如果用户不再准备使用当前预设，可以对当前预设进行删除操作。在【效果组】面板中，单击面板右侧的【删除预设】按钮，弹出 Audition 对话框，提示用户是否确定删除操作，单击【是】按钮，即可删除预设效果组，此时【预设】列表框右侧将显示"自定义"，表示当前效果组的预设已被删除。

7.2 振幅与压限效果器

在 Audition 2022 工作界面中，振幅与压限效果器包括增幅、声道混合器、消除齿音、强制限幅、多频段压缩器、标准化等效果器，仅用于单轨波形编辑器中。本节将详细介绍振幅与压限效果器的相关知识及操作方法。

7.2.1 增幅效果器

在 Audition 2022 软件中，增幅效果器常用于提升或衰减音频素材的信号，可以将音量调大或调小处理。下面详细介绍使用增幅效果器的操作方法。

第 1 步 打开一段音频素材，在菜单栏中选择【效果】→【振幅与压限】→【增幅】菜单项，如图 7-18 所示。

第 2 步 弹出【效果-增幅】对话框，1. 单击【预设】列表框右侧的下拉按钮，2. 在弹出的列表框中选择【+10dB 提升】选项，如图 7-19 所示。

第 3 步 在【增益】选项组中将显示相应的预设参数，表示将音频的音量提升 10dB，单击【应用】按钮，如图 7-20 所示。

图 7-18　　　　　　　　　　　　　　　图 7-19

第4步 这样即可提升音频的音量效果，此时【编辑器】面板中的音频音波将被放大，如图 7-21 所示。

图 7-20　　　　　　　　　　　　　　　图 7-21

7.2.2　声道混合器

声道混合器可以改变立体声或环绕声声道的平衡，同时可以明显改变声音位置、纠正不匹配的音量或解决相位问题。下面详细介绍使用声道混合器对音频的声道进行相关处理的操作方法。

第1步 打开一段音频素材，在菜单栏中选择【效果】→【振幅与压限】→【声道混合器】菜单项，如图 7-22 所示。

第2步 弹出【效果 - 通道混合器】对话框，单击【预设】列表框右侧的下拉按钮 ，如图 7-23 所示。

第3步 在弹出的列表框中选择【互换左右声道】选项，如图 7-24 所示。

第 7 章 掌握与使用效果组

图 7-22　　　　　　　　　　　　　　　图 7-23

第 4 步 单击【应用】按钮，即可交换音频的左右声道，在【编辑器】面板中可以查看音频的音波效果，如图 7-25 所示。

图 7-24

图 7-25

7.2.3　消除齿音效果器

齿音是舌尖音的一种，由于人说话时发声体出现了严重的消波失真，不能让声音正常发出，表现在人声方面指的就是齿音。在 Audition 2022 工作界面中，消除齿音效果器可以删除在语音与演奏上可能听到的扭曲高频的齿音。下面详细介绍消除齿音的操作方法。

第 1 步 打开一段音频素材，在菜单栏中选择【效果】→【振幅与压限】→【消除齿音】菜单项，如图 7-26 所示。

第 2 步 弹出【效果-消除齿音】对话框，1. 单击【预设】列表框右侧的下拉按钮 ⌄，2. 在弹出的列表框中选择【低声 DeEsser】选项，如图 7-27 所示。

图 7-26　　　　　　　　　　　　　图 7-27

第 3 步　1. 向左拖动【阈值】选项右侧的滑块，直至参数显示为-40dB，2. 单击【应用】按钮，如图 7-28 所示。

第 4 步　这样即可消除音频中的齿音，在【编辑器】面板中可以看到音频的音波有所变化，如图 7-29 所示。

图 7-28　　　　　　　　　　　　　图 7-29

7.2.4　动态处理效果器

在 Audition 2022 软件中，动态处理效果器可以用作一种压缩器、限制器或扩展器。下面详细介绍运用动态处理效果器处理音频的操作方法。

第 1 步　打开一段音频素材，在菜单栏中选择【效果】→【振幅与压限】→【动态处理】菜单项，如图 7-30 所示。

第 7 章　掌握与使用效果组

第2步　弹出【效果 - 动态处理】对话框，1. 向上拖曳【动态】窗口中的两个关键帧，调整其位置，2. 设置完成后，单击【应用】按钮，如图 7-31 所示。

图 7-30　　　　　　　　　　　　　　　图 7-31

第3步　即可调整音乐的音波属性，在【编辑器】面板中可以查看音乐的音波效果，如图 7-32 示。

图 7-32

7.2.5　强制限幅效果器

强制限幅效果器可以大幅衰减在指定门限以上增强的音频，通常情况下它与输入提升一起应用限制，是增加整体音量而避免失真的一种技术。下面详细介绍应用强制限幅防止翻唱的声音失真的操作方法。

第1步　打开一段音频素材，在菜单栏中选择【效果】→【振幅与压限】→【强制限幅】菜单项，如图 7-33 所示。

第2步　弹出【效果-强制限幅】对话框，1. 单击【预设】列表框右侧的下拉按钮，2. 在弹出的列表框中选择【限幅-.1dB】选项，如图 7-34 所示。

177

图 7-33　　　　　　　　　　　　　　　　图 7-34

第3步　在对话框下方将显示"限幅-.1dB"预设的相关参数，单击【应用】按钮，如图 7-35 所示。

第4步　这样即可使用强制限幅效果器处理音频素材，在【编辑器】面板中可以查看处理后的音频音波效果，如图 7-36 所示。

图 7-35　　　　　　　　　　　　　　　　图 7-36

7.2.6　多频段压缩效果器

在 Audition 2022 软件中，多频段压缩器可以独立压缩 4 个不同的频段，由于每个频段通常包含独特的动态内容，因而多频段压缩器是音频处理特别强大的工具。下面详细介绍使用多频段压缩效果器的操作方法。

第1步　打开一段音频素材，在菜单栏中选择【效果】→【振幅与压限】→【多频段压缩器】菜单项，如图 7-37 所示。

第2步　弹出【效果 - 多频段压缩器】对话框，在下方拖动左边第 1 个滑块的位置，调整第 1 个声音频段的参数，如图 7-38 所示。

第 7 章 掌握与使用效果组

图 7-37

图 7-38

第3步 运用上面同样的方法，向下拖动其他 3 个滑块的位置，调整各声音频段的参数，然后单击【应用】按钮，如图 7-39 所示。

第4步 这样即可对不同的声音频段进行压缩处理，在【编辑器】面板中可以查看处理后的音频音波效果，如图 7-40 所示。

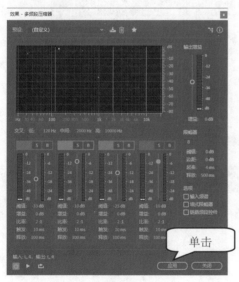

图 7-39

图 7-40

7.2.7 标准化效果器

标准化效果器可以设置文件或选择项的峰值电平。将音频标准化到 100%时，可获得数字音频允许的最大振幅 0dB。下面详细介绍使用标准化效果器的操作方法。

第1步 打开一段音频素材，在菜单栏中选择【效果】→【振幅与压限】→【标准化(处理)】菜单项，如图 7-41 所示。

第2步 弹出【标准化】对话框，**1.** 分别勾选【标准化为：100.0】复选框和【平均标准化全部声道】复选框，**2.** 单击【应用】按钮，如图7-42所示。

图 7-41

图 7-42

第3步 这样即可标准化处理音频的波形，在【编辑器】面板中可以查看音频的音波效果，如图7-43所示。

图 7-43

7.2.8 单频段压缩效果器

在 Audition 2022 软件中，单频段压缩器可以降低动态范围，产生一致的音量水平，增加感知响度。下面详细介绍使用单频段压缩效果器的操作方法。

第1步 打开一段音频素材，在菜单栏中选择【效果】→【振幅与压限】→【单频段压缩器】菜单项，如图7-44所示。

第2步 弹出【效果 - 单频段压缩器】对话框，**1.** 单击【预设】右侧的下三角按钮，**2.** 在弹出的列表框中选择【吉他吸引器】选项，如图7-45所示。

第3步 在对话框的下方将显示【吉他吸引器】预设的相关参数，单击【应用】按钮，如图7-46所示。

第 7 章　掌握与使用效果组

图 7-44　　　　　　　　　　　　图 7-45

第4步 执行操作后，即可单频段压限处理音乐的波形，在【编辑器】面板中可以查看处理后的音乐音波效果，如图 7-47 所示。

图 7-46　　　　　　　　　　　　图 7-47

7.2.9 语音音量级别效果器

在 Audition 2022 软件中，语音音量级别效果器是优化对话、平均音量与消除背景噪音的一种压缩器，常用于处理人声对话声音。下面详细介绍使用语音音量级别效果器的操作方法。

第1步 打开一段音频素材，在菜单栏中选择【效果】→【振幅与压限】→【语音音量级别】菜单项，如图 7-48 所示。

第2步 弹出【效果-语音音量级别】对话框，1. 单击【预设】右侧的下三角按钮，2. 在弹出的列表框中选择【强烈】选项，如图 7-49 所示。

第3步 在对话框的下方将显示【强烈】预设的相关参数，单击【应用】按钮，如图 7-50 所示。

图 7-48　　　　　　　　　　　　图 7-49

第4步　执行操作后，即可运用语音音量级别效果器处理音乐的波形，在【编辑器】面板中可以查看处理后的音乐音波效果，如图7-51所示。

图 7-50　　　　　　　　　　　　图 7-51

7.2.10　课堂范例——淡化包络翻唱的人声

　　在Audition 2022软件中，有的歌曲在开头或结尾的位置处，音量是逐渐由小到大或由大到小的，这种效果就是淡化。用户可以对翻唱的人声进行淡化包络处理。本例详细介绍淡化包络翻唱人声的方法。

◀◀ 扫码看视频(本节视频课程时间：41秒)

　素材保存路径：配套素材\第7章
　素材文件名称：南山南(清唱).mp3

第1步　按Ctrl+O组合键，打开本例的音频素材"南山南(清唱).mp3"，在菜单栏中选择【效果】→【振幅与压限】→【淡化包络(处理)】菜单项，如图7-52所示。

第7章 掌握与使用效果组

第2步 弹出【效果-淡化包络】对话框，1.单击【预设】右侧的下三角按钮，2.在弹出的列表框中选择【脉冲】选项，如图7-53所示。

图 7-52　　　　　　　　　　　　　　图 7-53

第3步 在对话框的下方将显示"脉冲"预设的相关参数，1.勾选【曲线】复选框，2.单击【应用】按钮，如图7-54所示。

第4步 执行操作后，即可运用淡化包络处理音乐的波形，在【编辑器】面板中可以查看处理后的音乐音波效果，如图7-55所示。

图 7-54

图 7-55

智慧锦囊

在【编辑器】面板中，面板顶部代表100%放大（正常），底部代表100%衰减（静音）。

183

7.2.11 课堂范例——手动调整不同时段的音乐音量

在 Audition 2022 软件中，增益包络效果器可以提升或衰减随着时间的推移改变音量。在【波形编辑器】窗口中，只需要拖动黄色的包络曲线，即可调整音频不同时段的音量。本例详细介绍手动调整不同时段的音乐音量的操作方法。

◂◂ 扫码看视频(本节视频课程时间：37 秒)

素材保存路径：配套素材\第 7 章
素材文件名：旅拍 vlog 航拍音乐.mp3

第1步 打开本例的音频素材"旅拍 vlog 航拍音乐.mp3"，在菜单栏中选择【效果】→【振幅与压限】→【增益包络(处理)】菜单项，如图 7-56 所示。

第2步 弹出【效果 - 增益包络】对话框，1. 单击【预设】右侧的下三角按钮，2. 在弹出的列表框中选择【+3dB 软碰撞】选项，如图 7-57 所示。

图 7-56

图 7-57

第3步 在【编辑器】面板中向上拖曳曲线中间的节点，调整包络图形，然后单击【应用】按钮，如图 7-58 所示。

第4步 这样即可运用增益包络效果器处理音乐的波形，在【编辑器】面板中可以查看处理后的音乐音波效果，如图 7-59 所示。

图 7-58

图 7-59

第 7 章　掌握与使用效果组

7.3 调制效果器

在 Adobe Audition 工作界面中，调制类效果器包括和声、和声/镶边、镶边以及移相效果器等。本节将详细介绍调制效果器的相关知识及操作方法。

7.3.1 和声效果器

和声效果器通过增加多个有少量回馈的短小延时模拟多种人声或乐器同时回放，产生丰富的声音特效。下面详细介绍使用和声效果器的操作方法。

第 1 步　打开一段音频素材，在菜单栏中选择【效果】→【调制】→【和声】菜单项，如图 7-60 所示。

第 2 步　弹出【效果 - 和声】对话框，1. 单击【预设】列表框右侧的下拉按钮，2. 在弹出的列表框中选择【10 个声音】选项，如图 7-61 所示。

图 7-60

图 7-61

第 3 步　在对话框下方将显示"10 个声音"预设的相关参数，单击【应用】按钮，如图 7-62 所示。

第 4 步　这样即可使用和声效果器处理音频，在【编辑器】面板中可以查看处理后的音频音波效果，如图 7-63 所示。

智慧锦囊

为了实现单声道文件的最佳结果，在应用和声效果器之前，将其转换为立体声。Audition 使用直接模拟的方法来达到合唱的效果，通过稍微改变时间、语调与颤音，使得每一个声音与原来的声音不同。

图 7-62　　　　　　　　　　　　　　图 7-63

7.3.2　和声/镶边效果器

在 Audition 2022 软件中，和声/镶边效果器结合了和声与镶边两种流行的基于延迟的效果器。下面详细介绍应用和声/镶边效果器的操作方法。

第1步　打开一段音频素材，在菜单栏中选择【效果】→【调制】→【和声/镶边】菜单项，如图 7-64 所示。

第2步　弹出【效果 - 和声/镶边】对话框，**1.** 设置【预设】为"积极镶边"，下方显示相关预设参数，**2.** 设置完成后，单击【应用】按钮，如图 7-65 所示。

图 7-64　　　　　　　　　　　　　　图 7-65

第3步　这样即可运用和声/镶边效果器处理音频，在【编辑器】面板中可以查看处理后的音频音波效果。单击【播放】按钮，试听音乐效果，如图 7-66 所示。

第 7 章 掌握与使用效果组

图 7-66

7.3.3 镶边效果器

在 Audition 2022 软件中，镶边是一种音频效果，通过混合不同的、大致与原始信号相等的比例产生短暂的延迟。下面详细介绍应用镶边效果器的操作方法。

第1步 打开一段音频素材，在菜单栏中选择【效果】→【调制】→【镶边】菜单项，如图 7-67 所示。

第2步 弹出【效果 - 镶边】对话框，1. 设置【预设】为"蜂鸣"，下方显示相关预设参数，2. 设置完成后，单击【应用】按钮，如图 7-68 所示。

图 7-67

图 7-68

第3步 这样即可运用镶边效果器处理音频，在【编辑器】面板中可以查看处理后的音频音波效果。单击【播放】按钮，试听音乐效果，如图 7-69 所示。

图 7-69

7.3.4 移相效果器

类似于镶边，移相效果器用来移动音频信号的相位，并重新与原始信号结合，创建迷幻的声音效果，移相效果器可以显著地改变立体影像，创建超凡脱俗的声音。下面详细介绍使用移相效果器的操作方法。

第1步 打开一段音频素材，在菜单栏中选择【效果】→【调制】→【移相器】菜单项，如图 7-70 所示。

第2步 弹出【效果 – 移相器】对话框，**1.** 根据需要设置相应的预设模式与相位参数，**2.** 设置完成后，单击【应用】按钮，如图 7-71 所示。

图 7-70

图 7-71

第3步 这样即可运用移相效果器处理音频，在【编辑器】面板中可以查看处理后的音频音波效果。单击【播放】按钮，试听音乐效果，如图 7-72 所示。

图 7-72

7.4 特殊类效果器

在 Audition 2022 工作界面中，特殊类效果器主要包括扭曲、多普勒换挡器、吉他套件以及人声增强等效果器。本节将详细介绍特殊类效果器的相关知识及操作方法。

7.4.1 扭曲效果器

扭曲效果器可以模拟汽车喇叭、低沉的麦克风，或过载放大器的效果。下面详细介绍使用扭曲效果器的操作方法。

第1步 打开一段音频素材，在菜单栏中选择【效果】→【特殊效果】→【扭曲】菜单项，如图 7-73 所示。

第2步 弹出【效果 - 扭曲】对话框，在左侧窗格中，添加一个关键帧，并调整关键帧的位置，如图 7-74 所示。

图 7-73　　　　　　　　　　　　　　　图 7-74

第3步 使用相同的方法，添加第 2 个关键帧，并调整其位置，单击【应用】按钮，

如图 7-75 所示。

第 4 步 这样即可使用扭曲效果器处理音频，在【编辑器】面板中可以查看处理后的音频音波效果，如图 7-76 所示。

图 7-75

图 7-76

7.4.2 多普勒换挡器效果器

多普勒换挡器可以模拟火车呼啸声、高度失真声，以及由于电池不足导致音量低沉的声音。下面详细介绍使用多普勒换挡器效果器的操作方法。

第 1 步 打开一段音频素材，在菜单栏中选择【效果】→【特殊效果】→【多普勒换挡器(处理)】菜单项，如图 7-77 所示。

第 2 步 弹出【效果 - 多普勒换挡器】对话框，1. 单击【预设】右侧的下三角按钮，2. 在弹出的列表框中选择【大道】选项，如图 7-78 所示。

图 7-77　　　　　　　　　　　图 7-78

第 3 步 在对话框下方将显示"大道"预设的相关参数，单击【应用】按钮，如图 7-79 所示。

第 7 章　掌握与使用效果组

第 4 步　这样即可使用多普勒换挡器处理音频，在【编辑器】面板中可以查看处理后的音频音波效果，如图 7-80 所示。

图 7-79　　　　　　　　　　　　　　　图 7-80

7.4.3　吉他套件效果器

在 Audition 2022 软件中，吉他套件效果器可以应用一系列的处理优化与改变吉他的声音，模拟吉他手用于创建艺术表现的效果。下面详细介绍使用吉他套件效果器的操作方法。

第 1 步　打开一段音频素材，在菜单栏中选择【效果】→【特殊效果】→【吉他套件】菜单项，如图 7-81 所示。

第 2 步　弹出【效果 - 吉他套件】对话框，1. 单击【预设】右侧的下三角按钮，2. 在弹出的列表框中选择【大而且哑】选项，如图 7-82 所示。

图 7-81　　　　　　　　　　　　　　　图 7-82

第 3 步　在对话框下方将显示"大而且哑"预设的相关参数，单击【应用】按钮，如图 7-83 所示。

第4步 这样即可运用吉他套件效果器处理音频，在【编辑器】面板中可以查看处理后的音频音波效果，单击【播放】按钮，试听音乐效果，如图7-84所示。

图 7-83　　　　　　　　　　　　　　图 7-84

7.4.4 人声增强效果器

人声增强效果器可以迅速提升语音录音的质量，自动降低嘶嘶声和爆破音，以及麦克风噪音，如低隆隆声等。下面详细介绍使用人声增强效果器的操作方法。

第1步 打开一段音频素材，在菜单栏中选择【效果】→【特殊效果】→【人声增强】菜单项，如图7-85所示。

第2步 弹出【效果 - 人声增强】对话框，1.选中【高音】单选项，2.单击【应用】按钮，如图7-86所示。

图 7-85　　　　　　　　　　　　　　图 7-86

第3步 这样即可使用人声增强效果器处理音频，在【编辑器】面板中可以查看处理后的音频音波效果，单击【播放】按钮，试听音乐效果，如图7-87所示。

第 7 章 掌握与使用效果组

图 7-87

7.4.5 课堂范例——调整音频中的吉他声

在音频中使用吉他非常普遍，但是由于录制的原因，有时吉他声音会过于高亢或者低沉，因而影响整个音频的整体感觉。本例详细介绍调整音频中的吉他声，使得吉他声完全融入整个音频中。

◂◂ 扫码看视频(本节视频课程时间：53 秒)

素材保存路径：配套素材\第 7 章
素材文件名称：吉他.mp3

第1步 按 Ctrl + O 组合键，打开本例的音频素材"吉他.mp3"，在音频的波形上双击，将波形全部选中，如图 7-88 所示。

第2步 在菜单栏中选择【效果】→【特殊效果】→【吉他套件】菜单项，如图 7-89 所示。

图 7-88　　　　　　　　图 7-89

193

第3步　弹出【效果 - 吉他套件】对话框，1. 单击【预设】右侧的下三角按钮，2. 在列表框中选择【锡罐电话】选项，如图 7-90 所示。

第4步　按空格键测试音频，并调整音频中的各项参数，然后单击【应用】按钮，如图 7-91 所示。

图 7-90　　　　　　　　　　　　　　图 7-91

第5步　返回到【编辑器】面板中，可以查看处理后的音频音波效果，如图 7-92 所示。

第6步　在菜单栏中选择【文件】→【另存为】菜单项，如图 7-93 所示。

图 7-92　　　　　　　　　　　　　　图 7-93

第7步　弹出【另存为】对话框，设置文件名、保存位置以及格式，单击【确定】按钮，即可完成调整音频中的吉他声的操作，如图 7-94 所示。

智慧锦囊

吉他套件效果器主要是针对音频中的吉他声作用的，使用时，应尽量针对单独的吉他音频使用，然后再将吉他声混合到其他音频中，不要对已经混音完成的音频使用该效果器。

第 7 章 掌握与使用效果组

图 7-94

7.5 实践案例与上机指导

通过对本章内容的学习，读者可以熟练掌握与使用效果组的基本知识以及一些常见的操作方法。下面通过实际操作，以达到巩固学习、拓展提高的目的。

7.5.1 增大演讲者的声音

用户因为日常需要在录制演讲者的声音时，由于受环境的限制，录制的声音音量往往不大，并且有杂音，使用本章学习的效果器可以非常方便地增大演讲者的声音，同时还可以降低环境噪音。本例详细介绍增大演讲者声音的操作方法。

◂◂ 扫码看视频(本节视频课程时间：1 分 07 秒)

 素材保存路径：配套素材\第 7 章
素材文件名称：演讲.wav

第 1 步　打开素材文件"演讲.wav"，按空格键播放音频，使用【时间选择工具】，将音量较低的波形选中，如图 7-95 所示。

第 2 步　在菜单栏中选择【效果】→【振幅与压限】→【标准化(处理)】菜单项，如图 7-96 所示。

第 3 步　弹出【标准化】对话框，1. 勾选【标准化】复选框，并设置参数为 100%，2. 单击【应用】按钮，如图 7-97 所示。

第 4 步　接着运用相同的方法，对音频中音量较小的位置进行"标准化"处理，如图 7-98 所示。

图 7-95

图 7-96

图 7-97

图 7-98

第5步 在【编辑器】面板中的波形上双击，选中所有音频，在菜单栏中选择【效果】→【振幅与压限】→【语音音量级别】菜单项，如图 7-99 所示。

第6步 弹出【效果 - 语音音量级别】对话框，设置【目标音量级别】和【电平值】为最大值，并按空格键试听，如图 7-100 所示。

第7步 单击【高级】选项组，**1.** 设置【压限器】和【噪声门】选项组参数，**2.** 单击【应用】按钮，如图 7-101 所示。

第8步 这样即可增大语音的音量，观察波形的变化，通过以上步骤即可完成增大演讲者的声音，如图 7-102 所示。

第 7 章　掌握与使用效果组

图 7-99

图 7-100

图 7-101

图 7-102

7.5.2　将独唱声音制作成合唱

Adobe Audition 提供的和声效果器可以对人声进行润色，并且可以将一个单独声音处理成好像很多人在一起合唱的效果。本例详细介绍将独唱声音制作成合唱的方法。

◂◂ 扫码看视频(本节视频课程时间：1 分 07 秒)

 素材保存路径：配套素材\第 7 章
　素材文件名称：清唱.mp3

197

第1步 打开素材文件"清唱.mp3",按空格键播放音频,使用【时间选择工具】，将音频的后半段波形选中,如图 7-103 所示。

第2步 在菜单栏中选择【效果】→【调制】→【和声】菜单项,如图 7-104 所示。

图 7-103　　　　　　　　　　　图 7-104

第3步 弹出【效果 - 和声】对话框,**1.** 设置【预设】为"10 个声音",**2.** 设置【延迟时间】参数,并测试设置后的声音效果,如图 7-105 所示。

第4步 继续设置【延迟率】和【反馈】参数,测试设置后的声音效果,如图 7-106 所示。

图 7-105　　　　　　　　　　　图 7-106

第5步 根据需求设置其他参数,并设置【声音】数量为 5 个,如图 7-107 所示。

第6步 **1.** 勾选【立体声宽度】选项下的【平均左右声道输入】复选框,**2.** 单击【应用】按钮,如图 7-108 所示。

第7步 音频正在处理的计算过程中,用户需要在线等待一段时间,待处理完成后,即可看到进行效果处理后的音波波形变化,如图 7-109 所示。

第 7 章 掌握与使用效果组

图 7-107

图 7-108

第 8 步 在菜单栏中选择【文件】→【另存为】菜单项，弹出【另存为】对话框，设置文件名、保存位置以及格式，单击【确定】按钮，即可完成将独唱声音制作成合唱的操作，如图 7-110 所示。

图 7-109

图 7-110

7.6 思考与练习

一、填空题

1. 使用 Audition 2022 软件，对于常用的效果器预设模式，用户可以进行_____，这样在下一次使用时会更加方便。

2. 在 Audition 2022 工作界面中，振幅与压限效果器包括有增幅、声道混合器、消除齿音、强制限幅、多频段压缩器、标准化等效果器，仅用于_____波形编辑器中。

3. 在 Audition 2022 软件中，_____常用于提升或衰减音频素材的信号，可以将音量调大或调小处理。

4. _____可以改变立体声或环绕声声道的平衡，可以明显改变声音位置、纠正不匹

配的音量或解决相位问题。

5. 在 Audition 2022 工作界面中，_____效果器可以删除在语音与演奏上可能听到的扭曲高频的齿音。

6. _____可以大幅衰减在指定门限以上增强的音频，通常情况下它与输入提升一起应用限制，是增加整体音量而避免失真的一种技术。

7. 在 Audition 2022 软件中，_____可以独立压缩4个不同的频段，由于每个频段通常包含独特的动态内容，因而多频段压缩器是音频处理特别强大的工具。

8. 在 Audition 2022 软件中，_____可以降低动态范围，产生一致的音量水平，增加感知响度。

9. 在 Audition 2022 软件中，_____效果器是优化对话、平均音量与消除背景噪音的一种压缩器，常用于处理人声对话声音。

10. _____通过增加多个有少量回馈的短小延时模拟多种人声或乐器同时回放，产生丰富的声音特效。

11. _____效果器可以模拟汽车喇叭、低沉的麦克风，或过载放大器的效果。

二、判断题

1. 在 Adobe Audition 工作界面中，默认状态下，【效果组】面板是隐藏起来的，此时用户可以对【效果组】面板进行显示操作。 （ ）

2. 使用 Adobe Audition 软件的【效果组】面板，用户不可以为同一个音频片段添加多个音频特效。 （ ）

3. 使用 Audition 2022 软件，用户可以将当前使用的效果组保存为预设效果组，方便以后进行调用。 （ ）

4. 标准化效果可以设置文件或选择项的峰值电平。将音频标准化到100%时，可获得数字音频允许的最大振幅100dB。 （ ）

5. 单频段压缩画外音特别有效，因为它有助于在配乐和背景音乐中突出语音。（ ）

6. 在 Audition 2022 软件中，和声/镶边效果器结合了和声与镶边两种流行的基于延迟的效果器。 （ ）

7. 在 Audition 2022 软件中，和声是一种音频效果，通过混合不同的、大致与原始信号相等的比例产生短暂的延迟。 （ ）

8. 类似于镶边，相位效果器用来移动音频信号的相位，并重新与原始信号结合，创建迷幻的声音效果，相位效果器可以显著地改变立体影像，创建超凡脱俗的声音。（ ）

9. 多普勒换挡器可以模拟火车呼啸声、高度失真声，以及由于电池不足导致音量低沉的声音。 （ ）

10. 在 Audition 2022 软件中，吉他套件效果器可以应用一系列的处理优化与改变吉他的声音，模拟吉他手用于创建艺术表现的效果。 （ ）

三、思考题

1. 如何运用效果组处理音频？
2. 如何启用与关闭效果器？
3. 如何使用扭曲效果器？

第 8 章

混音与音频特效

本章要点

- 混音概念
- 声音的平衡
- 混缩的操作步骤
- 滤波与均衡效果器
- 动态处理与混响
- 延迟与回声效果

本章主要内容

本章主要介绍混音概念、声音的平衡、混缩的操作步骤、滤波与均衡效果器、动态处理与混响方面的知识与技巧,以及如何应用延迟与回声效果。在本章的最后还针对实际的工作需求,讲解制作山谷回声效果、发送效果器制作大厅声音的方法。通过对本章内容的学习,读者可以掌握混音与音频特效方面的知识,为深入学习 Adobe Audition 2022 音频编辑知识奠定基础。

8.1 混音概念

混音(MIX)也就是混缩，通常是指对音频中的各个声部、各个乐器或人声进行调整、加工、修饰，最终导出一个完整的音频文件。混音操作可以使得音频的整体效果更好，听起来更舒服，更符合编曲作者所要表达的感觉。

混音工作是所有前期录音都已经完成后的步骤。混音师必须将每一个音轨中录好的声音进行最恰当的分配，包括声音的位置、音质、效果、大小，有时候还有表情。混音的好与坏对于音乐品质有很重要的影响，因为它既可以表现音乐的起伏，也可以带动听众的情绪，因此，好的混音能让每一个声音都清清楚楚地表现。不过有时候，为了让歌曲表现出另一种效果，也会故意让某些声音产生浑浊、突兀、变调等。

8.2 声音的平衡

在混音中，对于听众来说最直接的影响是对音量的反应。所以音量的大小、噪声的大小和音乐中各元素的音量大小比例是用户在开始混缩操作前首先要考虑的问题。本节将详细介绍有关声音平衡的相关知识。

8.2.1 判断与调整音量大小

一般情况下，进行数字音频混音有两种基本方法：第一种是先将音频做简单的预混缩，然后在此基础上再进行下一步操作；第二种是用制作好的初期预混缩作为参照对象，对原有的轨道进行重新混缩。

无论使用哪一种方法进行混缩，在混合过程中都需要时刻对各音轨的音量进行调整，突出主要的声音(如人声等)，将音量过大的音轨进行衰减，将音量过小的音轨进行增益等操作。

不同的人制作出来的混缩效果也不一样，但是在基本的音量和声像平衡方面不能有太大的差异，都需要能清楚地听到每一个声音元素，同时使这些元素听起来必须是融合在一起的，此时的音乐听起来才清晰、有层次。

启动 Audition 2022 软件，确定处于"多轨合成"编辑状态，在菜单栏中选择【窗口】→【混音器】菜单项，如图 8-1 所示，即可打开【混音器】面板，如图 8-2 所示。

各音轨的电平表在【混音器】面板的最下端，从左到右依次排开，最右边的是总线电平表。每个电平表都标有刻度，能够快速准确地指示当前音轨的声压级。电平线所显示的声压级越大，也就表示该音轨的音量越大。

在调整音轨音量之前，首先需要知道判断音频音量大小的方法。音量的大小是由声波的振幅决定的。声波在空气中的传播，实际上是振动物体能量的转移。物体某一点在振动过程中，偏离平衡位置的值被称为振幅。声波的振幅表示了物体振动的强度。

第 8 章 混音与音频特效

图 8-1

图 8-2

判断音频音量的大小，可以通过听和看两种方法判断。第一种方法是，在【传输】面板中单击【循环播放】按钮，反复播放多轨项目，仔细分辨哪一个音轨的音量过高，哪一个音轨的音量过低。根据判断调整相应音轨的音量，从而达到调整整体音量的效果。第二种方法就是查看【混音器】面板中的每一个音轨的电平表，以了解各音轨的实际音量情况，如图 8-3 所示。在 Audition 2022 中的电平表带有峰值保持功能，可以显示该音轨曾经达到过的最大电平。

图 8-3

了解了判断音量大小的方法，接下来就可以在制作音频的过程中结合这两种方法来判断各音轨的音量情况，并且对需要调整的音轨进行相应的调整。调整音量的方法也有两种：一种是在【轨道属性】面板中进行调整，另一种是在【混音器】面板中进行调整。

8.2.2 在轨道属性面板调整

在【编辑器】面板中，选择需要调整的音轨，单击并拖动【音量】按钮，调整音量的大小，如图 8-4 所示。除此之外，也可以在其后面的参数栏中直接输入参数值，输入的范围可以从负无穷到+15dB，如图 8-5 所示。

图 8-4　　　　　　　　　　　图 8-5

8.2.3　在混音器面板中调整

在【混音器】面板中，单击并上下拖动【音量】滑块，可以很好地完成音轨的音量调整。【音量】滑块位于每一个音轨的电平表的左侧，如图 8-6 所示。

图 8-6

智慧锦囊

想要将音量恢复到默认状态，按 Alt 键的同时单击【音量】按钮即可。

8.2.4 轨道间的平衡

一般来讲，混缩是整个音频制作的倒数第二个步骤，最后一个步骤是制作母带。

在双声道立体声混缩中，混缩就是将所包含的各个分轨最终合成两轨。用这些合并起来的音轨更好地表现音频所要表达的内容。

在日常生活中，人们可以听到来自四面八方、各种各样的声音。例如，商贩的叫卖声、超市的嘈杂声等，不管这些声音是远还是近，是大还是小，都是自然声学环境中听到的声音的一部分。在完成音频混缩时，通过调整音量、相位等属性，获得效果更为丰富的音频效果。

8.3 混缩的操作步骤

一般的混缩操作都有一定的步骤，按照这些步骤操作，可以轻松地完成混音的操作。这些操作步骤只是作为参考，在实际操作中，可以根据音频的实际情况适当调整。本节将详细介绍混缩的操作步骤的相关知识。

一般情况下，混缩的操作步骤如下。

- 步骤1：首先将多个音频素材插入不同的音轨中，使用【剪切】【粘贴】【合并】等命令进行处理音轨。
- 步骤2：设置音频的起始音量和相位。
- 步骤3：设置音频均衡，加入如压缩、限幅等动态处理器。
- 步骤4：加入如混响、延迟或合唱等影响距离感和特殊效果的处理器。
- 步骤5：设置最终的音量大小，为音轨加入参数自动化。
- 步骤6：混音输出，并将文件保存为.sesx文件。
- 步骤7：在汽车音响等不同的扬声器上播放，测试混音效果。
- 步骤8：根据测试结果修改音频中的错误，勤测试勤修改，直至达到满意效果。

8.3.1 调整立体声平衡

在Audition 2022软件的多轨编辑模式下的波形显示区中，自上而下列出了每一个音轨，找到准备进行相位调整的【轨道属性】面板，如图8-7所示。在【混音器】面板上有一个【相位调整】按钮，如图8-8所示。该按钮在【音量】滑块上方，同样在右侧也有相位参数的显示，方便查看。

在【相位调整】按钮上单击并拖动，即可完成对音频的立体声平衡调整，右侧的数值显示了当前轨道的立体声平衡参数。通过拖动调整按钮，该数值也会发生变化。

图 8-7　　　　　　　　　图 8-8

8.3.2　插入效果器

为音频添加效果器是进行多轨混音工作中非常重要的操作之一。在"单轨波形编辑"模式下使用效果器对音频进行处理后，新的音频将会替换原音频。插入效果器就能做到在不破坏原轨道的前提下，将各种效果加入到音频中。如果感觉添加的效果不合适，只需要单击就可以随时修改。

选择需要添加效果器的轨道，打开【效果组】面板，为音频插入效果器，如图 8-9 所示。如果需要修改效果器参数，只需双击该效果，在弹出的【组合效果】对话框中进行修改即可，如图 8-10 所示。

图 8-9　　　　　　　　　图 8-10

8.3.3　在多轨合成模式下插入效果器

使用 Audition 2022 软件，用户可以在"多轨合成"模式下插入效果器，从而方便多轨合成效果。下面详细介绍在多轨合成模式下插入效果器的操作方法。

第1步　在"多轨合成"模式下，单击【效果】按钮 fx，如图 8-11 所示。

第2步　此时【轨道属性】面板变为【插入效果器】面板，如图 8-12 所示。

第 8 章 混音与音频特效

图 8-11

图 8-12

第 3 步 单击右侧的【向右三角】按钮▶，可以打开【效果器】列表，选择需要添加的效果，如图 8-13 所示。

第 4 步 效果器会自动把选中的效果添加到【效果器】列表栏中，这样即可完成在"多轨合成"模式下插入效果器的操作，如图 8-14 所示。

图 8-13　　　　　　　图 8-14

8.3.4 课堂范例——使用混音器插入效果器

在 Audition 2022 软件中，混音器是用来管理与编辑多轨音乐的，用户可以使用混音器插入效果器。本例详细介绍使用混音器插入效果器的操作方法。

◂◂ 扫码看视频(本节视频课程时间：28 秒)

　素材保存路径：配套素材\第 8 章
　　　素材文件名称：插入效果器.sesx

207

第1步 打开本例的素材项目文件"插入效果器.sesx",在菜单栏中选择【窗口】→【混音器】菜单项,如图 8-15 所示。

第2步 打开【混音器】面板,单击【效果】按钮,如图 8-16 所示。

图 8-15

图 8-16

第3步 展开【效果器】列表栏,单击【效果器】列表右侧的【向右三角】按钮,可以选择需要添加的效果,如图 8-17 所示。

第4步 选择需要添加的效果后,即可完成使用"混音器"插入效果器的操作,如图 8-18 所示。

图 8-17

图 8-18

8.4 滤波与均衡效果器

在滤波与均衡效果器中,包括 FFT 滤波、图形均衡器以及参数均衡效果器等。本节将详细介绍滤波与均衡效果器的相关知识及操作方法。

8.4.1 FFT 滤波效果器

FFT 滤波效果器可以产生宽的高通或低通滤波器(保持高频或低频)、窄的带通滤波器(模拟一个电话的声音)或陷波滤波器(消除小的、精确的频段)。下面详细介绍使用 FFT 滤波效果器的操作方法。

第1步 打开一段音频素材,在菜单栏中选择【效果】→【滤波与均衡】→【FFT 滤波器】菜单项,如图 8-19 所示。

第2步 弹出【效果 - FFT 滤波器】对话框,1. 在中间的图形区域,添加两个关键帧,并调整关键帧的位置,绘制凹凸线型,2. 单击【应用】按钮,如图 8-20 所示。

图 8-19

图 8-20

第3步 这样即可使用 FFT 滤波效果器处理音频,在【编辑器】面板中可以查看处理后的音频音波效果,如图 8-21 所示。

图 8-21

8.4.2 EQ 均衡处理——提升音频中 10 段之间的音频频段

使用图形均衡器(10 段)效果器可以提升或削减音频中 10 段之间的音频频段,下面详细介绍提升音频中 10 段之间的音频频段的操作方法。

第1步 打开一段音频素材,在菜单栏中选择【效果】→【滤波与均衡】→【图形均衡器(10 段)】菜单项,如图 8-22 所示。

第2步 弹出【效果 - 图形均衡器(10 段)】对话框,1. 单击【预设】列表框右侧的下拉按钮,2. 在弹出的列表框中选择【1965-第 2 部分】选项,如图 8-23 所示。

图 8-22　　　　　　　　　　图 8-23

第3步 在对话框下方将显示"1965 - 第 2 部分"预设的相关参数,单击【应用】按钮,如图 8-24 所示。

第4步 这样即可使用图形均衡器(10 段)效果器处理音频,在【编辑器】面板中可以查看处理后的音频音波效果,如图 8-25 所示。

图 8-24　　　　　　　　　　图 8-25

 智慧锦囊

在【效果 - 图形均衡器(10 段)】对话框中,均衡非常低的频率,设置精度为 500~5000Hz。

8.4.3 EQ 均衡处理——削减音频中 20 段之间的音频频段

使用图形均衡器(20 段)效果器可以提升或削减音频中 20 段之间的音频频段。下面详细介绍削减音频中 20 段之间的音频频段的操作方法。

第 1 步 打开一段音频素材,在菜单栏中选择【效果】→【滤波与均衡】→【图形均衡器(20 段)】菜单项,如图 8-26 所示。

第 2 步 弹出【效果 - 图示均衡器(20 段)】对话框,**1.** 单击【预设】列表框右侧的下拉按钮,**2.** 在弹出的列表框中选择【适度的低音】选项,如图 8-27 所示。

图 8-26

图 8-27

第 3 步 在对话框下方将显示"适度的低音"预设的相关参数,单击【应用】按钮,如图 8-28 所示。

第 4 步 这样即可使用图形均衡器(20 段)效果器处理音频,在【编辑器】面板中可以查看处理后的音频音波效果,如图 8-29 所示。

图 8-28

图 8-29

8.4.4 参数均衡器

参数均衡效果器提供一个固定的频率和带宽，可以对频率、Q 值和增益提供全部的控制。下面详细介绍使用参数均衡器的操作方法。

第1步 打开一段音频素材，在菜单栏中选择【效果】→【滤波与均衡】→【参数均衡器】菜单项，如图 8-30 所示。

第2步 弹出【效果 - 参数均衡器】对话框，1.单击【预设】列表框右侧的下拉按钮，2.在弹出的列表框中选择【雄壮小军鼓】选项，如图 8-31 所示。

图 8-30　　　　　　　　　　　　　　图 8-31

第3步 在对话框下方将显示"雄壮小军鼓"预设的相关参数，单击【应用】按钮，如图 8-32 所示。

第4步 这样即可使用参数均衡器处理音频，在【编辑器】面板中可以查看处理后的音频音波效果，如图 8-33 所示。

图 8-32　　　　　　　　　　　　　　图 8-33

8.4.5 课堂范例——制作对讲机声音效果

用户可以通过对均衡器参数进行设定,从而得到丰富的声音效果,例如制作日常生活中经常听到的对讲机声音效果。本例详细介绍制作对讲机声音效果的操作方法。

◀◀ 扫码看视频(本节视频课程时间:1 分 07 秒)

 素材保存路径:配套素材\第 8 章
素材文件名称:清唱.wav

第 1 步 在"波形编辑"模式下,打开素材文件"清唱.wav",在【编辑器】面板的波形中双击,将整个波形全部选中,如图 8-34 所示。

第 2 步 在菜单栏中选择【效果】→【滤波与均衡】→【参数均衡器】菜单项,如图 8-35 所示。

图 8-34

图 8-35

第 3 步 弹出【效果 - 参数均衡器】对话框,将下方的控制点关闭,只保留 1 和 2,如图 8-36 所示。

第 4 步 设置 1 号控制点的【频率】为 336Hz,【增益】为-22dB,【Q/宽度】为 2,如图 8-37 所示。

第 5 步 设置 2 号控制点的【频率】为 2400Hz,【增益】为 44dB,【Q/宽广度】为 4,如图 8-38 所示。

第 6 步 拖动对话框左侧的【增益】滑块,调整主增益值为-15dB,单击【应用】按钮,如图 8-39 所示。

图 8-36

图 8-37

图 8-38

图 8-39

第7步 稍等片刻,在【编辑器】面板中可以查看处理后的波形,如图 8-40 所示。

第8步 在菜单栏中选择【文件】→【另存为】菜单项,如图 8-41 所示。

第9步 弹出【另存为】对话框,设置文件名、保存位置以及格式,单击【确定】按钮,即可完成制作对讲机声音效果的操作,如图 8-42 所示。

智慧锦囊

音频的均衡处理是一个需要耐心的操作过程,无论多么熟练的工作人员,都不可能一步就得到满意的音频效果,所以对于初学者需要不断地进行调整,了解并理解不同参数的作用。

第 8 章 混音与音频特效

图 8-40

图 8-41

图 8-42

8.5 动态处理与混响

在使用 Audition 2022 软件的过程中，使用动态处理器是混音中不可缺少的必要步骤之一。混响效果是在音频处理过程中非常重要的效果，如果能合理利用混响效果，就能为自己的作品增色很多。本节将详细介绍动态处理与混响的相关知识及操作方法。

8.5.1 动态处理器

只是单纯地通过音量的高低来体现音乐中不同层次的乐器的区别是不够的。也就是说，要处理轨道之间音量平衡的问题，必须要借助一些工具。动态范围就是处于最低电平点和最高电平点之间的数字音频工作站所能达到的最安静点和失真点之间的声音范围。

动态处理器大致分为压缩器、限制器、扩展器等，用于解决素材信号本身动态范围过大的问题。例如，在语音素材中，绝大多数都会形成一个峰值，加上音节本身的物理特点

及对自己嗓音音量的控制问题，这些峰值经常会出现明显的大小不一，甚至悬殊很大，如图 8-43 所示。

图 8-43

在处理音频时，尽量让每个峰值的音量保持一致，这样不仅可以更清晰地展现每个细节，同时还能为多轨项目提供方便。

8.5.2 卷积混响

使用卷积混响效果器后的效果，就好像在一个封闭的空间内演奏，能给人立体感和空间感，使用该效果器可以轻松实现日常生活中难以得到的特殊的卷积混响效果。下面详细介绍使用卷积混响效果器处理音频的操作方法。

第1步 打开一段音频素材，在菜单栏中选择【效果】→【混响】→【卷积混响】菜单项，如图 8-44 所示。

第2步 弹出【效果 - 卷积混响】对话框，**1.** 单击【预设】列表框右侧的下拉按钮，**2.** 在弹出的列表框中选择【冷藏室】选项，如图 8-45 所示。

图 8-44　　　　　　　　　　　　　　　图 8-45

第 8 章 混音与音频特效

第3步 在对话框下方将显示"冷藏室"预设的相关参数,单击【应用】按钮,如图 8-46 所示。

第4步 这样即可使用卷积混响效果器处理音频,在【编辑器】面板中可以查看处理后的音频音波效果,如图 8-47 所示。

图 8-46　　　　　　　　　　　　　　　图 8-47

8.5.3 完全混响

完全混响效果器是以卷积为基础,避免铃声、金属声与其他人为声音痕迹的效果。下面详细介绍使用完全混响效果器处理音频的操作方法。

第1步 打开一段音频素材,在菜单栏中选择【效果】→【混响】→【完全混响】菜单项,如图 8-48 所示。

第2步 弹出【效果 - 完全混响】对话框,1. 单击【预设】列表框右侧的下拉按钮,2. 在弹出的列表框中选择【中型音乐厅(热烈)】选项,如图 8-49 所示。

图 8-48　　　　　　　　　　　　　　　图 8-49

第3步 在对话框下方将显示"中型音乐厅(热烈)"预设的相关参数,单击【应用】

按钮,如图 8-50 所示。

第4步 这样即可使用完全混响效果器处理音频,在【编辑器】面板中,用户可以单击【播放】按钮 ▶ ,试听音乐效果,如图 8-51 所示。

图 8-50

图 8-51

8.5.4 室内混响

室内混响效果器像其他混响效果器一样,模拟声学空间。此外,它比其他混响效果器更快、更少消耗处理器。下面详细介绍使用室内混响处理音乐的操作方法。

第1步 打开一段音频素材,在菜单栏中选择【效果】→【混响】→【室内混响】菜单项,如图 8-52 所示。

第2步 弹出【效果 - 室内混响】对话框,**1.** 单击【预设】列表框右侧的下拉按钮 ﹀,**2.** 在弹出的列表框中选择【人声混响(大)】选项,如图 8-53 所示。

图 8-52

图 8-53

第3步 在对话框下方将显示"人声混响(大)"预设的相关参数,单击【应用】按钮,如图 8-54 所示。

第 8 章　混音与音频特效

第 4 步　这样即可使用室内混响效果器处理音频，在【编辑器】面板中，用户可以单击【播放】按钮▶，试听音乐效果，如图 8-55 所示。

图 8-54

图 8-55

8.5.5　环绕声混响

在 Audition 2022 软件中，环绕声混响效果器主要用于 5.1 声道，此外，也可以提供单声道或立体声环境氛围。下面详细介绍使用环绕声混响效果器处理音频的操作方法。

第 1 步　打开一段音频素材，在菜单栏中选择【效果】→【混响】→【环绕声混响】菜单项，如图 8-56 所示。

图 8-56

第 2 步　弹出【效果 - 环绕声混响】对话框，**1.** 单击【预设】列表框右侧的下拉按钮，**2.** 在弹出的列表框中选择【在教堂中】选项，如图 8-57 所示。

第 3 步　在对话框下方将显示"在教堂中"预设的相关参数，单击【应用】按钮，如图 8-58 所示。

第 4 步　这样即可使用环绕声混响效果器处理音频，在【编辑器】面板中，用户可以单击【播放】按钮▶，试听音乐效果，如图 8-59 所示。

图 8-57

图 8-58

图 8-59

8.5.6 课堂范例——模拟各种环境制作混响音效

在 Audition 2022 软件中，混响效果器可以再现的房间范围为大衣壁橱到音乐厅的各种空间，基于混响使用脉冲文件来模拟声学空间，结果是令人难以置信的逼真。如果用户需要在音频文件中添加各种混响音效、模拟真实的空间环境，就可以使用混响效果器对声音进行后期处理。本例详细介绍模拟各种环境制作混响音效的操作方法。

◀◀ 扫码看视频(本节视频课程时间：42 秒)

第 8 章　混音与音频特效

素材保存路径：配套素材\第 8 章
素材文件名称：幻想音乐.mp3

第 1 步　在"波形编辑"模式下，打开本例的素材文件"幻想音乐.mp3"，在菜单栏中选择【效果】→【混响】→【混响】菜单项，如图 8-60 所示。

第 2 步　弹出【效果 - 混响】对话框，1. 单击【预设】列表框右侧的下拉按钮，2. 在弹出的列表框中选择【打击乐教室】选项，如图 8-61 所示。

图 8-60

图 8-61

第 3 步　执行操作后，在下方显示"打击乐教室"预设的相关参数，用户还可以在下方手动拖曳各滑块来设置相应参数，单击【应用】按钮，如图 8-62 所示。

第 4 步　这样即可运用混响效果器处理音频，模拟各种环境制作混响音效，在【编辑器】面板中，用户可以单击【播放】按钮，试听音乐效果，如图 8-63 所示。

图 8-62

图 8-63

> **知识精讲**
>
> 脉冲文件的来源包括录制的环境空间的音频或网上提供的脉冲集。最好的结果是，脉冲文件应该是 16 位或 32 位未压缩的文件，与当前音频文件采样率匹配。脉冲长度应不超过 30 秒。对于音响设计，尝试各种产生独特的基于卷积效果的音频源。

8.6 延迟与回声效果

在 Adobe Audition 软件中，延迟是原始信号的复制，以毫秒间隔再次出现。回声与原始音频的间隔比较长，因此可以清楚地分辨出原始信号与回声信号。在音频中加入延迟与回声是增加环境气氛的一种方法，本节将详细介绍声音延迟与回声效果的相关知识及其制作方法。

8.6.1 模拟延迟

在 Adobe Audition 软件中，模拟延迟效果器可以模拟老式的硬件延迟效果器的声音，其独特的选项适用于特性失真和调整立体声扩展。下面详细介绍使用模拟延迟制作出峡谷回声音效的操作方法。

第1步 打开一段音频素材，在菜单栏中选择【效果】→【延迟与回声】→【模拟延迟】菜单项，如图 8-64 所示。

第2步 弹出【效果 - 模拟延迟】对话框，**1.** 单击【预设】列表框右侧的下拉按钮，**2.** 在弹出的列表框中选择【峡谷回声】选项，如图 8-65 所示。

图 8-64

图 8-65

第3步 在对话框下方将显示"峡谷回声"预设的相关参数，单击【应用】按钮，如图 8-66 所示。

第 8 章 混音与音频特效

第 4 步 这样即可使模拟延迟制作出峡谷回声音效,在【编辑器】面板中,用户可以单击【播放】按钮,试听音乐效果,如图 8-67 所示。

图 8-66

图 8-67

8.6.2 延迟效果

延迟效果器可以对各类乐器,尤其是对人声、吉他等可以起到润色和丰富的作用。延迟效果器是通过对原始声音的重复播放,产生回声感或声场感。下面详细介绍使用延迟效果制作磁带回响声效的操作方法。

第 1 步 打开一段音频素材,在菜单栏中选择【效果】→【延迟与回声】→【延迟】菜单项,如图 8-68 所示。

第 2 步 弹出【效果 - 延迟】对话框,1. 单击【预设】列表框右侧的下拉按钮,2. 在弹出的下拉列表框中选择【磁带回响】选项,如图 8-69 所示。

图 8-68　　　　　　　　　　图 8-69

第 3 步 在对话框下方将显示 "磁带回响" 预设的相关参数,单击【应用】按钮,如图 8-70 所示。

223

第4步　这样即可使用延迟效果器处理音频，在【编辑器】面板中，用户可以单击【播放】按钮，试听音乐效果，如图8-71所示。

图8-70

图8-71

8.6.3　回声效果

回声效果器可以添加一系列重复的、衰减的回声到声音中。下面详细介绍使用回声效果器处理音频的操作方法。

第1步　打开一段音频素材，在菜单栏中选择【效果】→【延迟与回声】→【回声】菜单项，如图8-72所示。

第2步　弹出【效果 - 回声】对话框，1. 单击【预设】列表框右侧的下拉按钮，2. 在弹出的下拉列表框中选择【左侧回声加强】选项，如图8-73所示。

图8-72

图8-73

第3步　在对话框下方将显示"左侧回声加强"预设的相关参数，单击【应用】按钮，如图8-74所示。

第4步　这样即可使用回声效果器处理音频，在【编辑器】面板中，用户可以单击【播

放】按钮 ，试听音乐效果，如图 8-75 所示。

图 8-74

图 8-75

智慧锦囊

除了用上述方法可以执行【回声】命令外，用户还可以依次按 Alt 键、S 键、L 键和 E 键，快速执行该命令。

8.7 实践案例与上机指导

通过对本章内容的学习，读者可以掌握混音与音频特效的基本知识以及一些常见的操作方法。下面通过实际操作，以达到巩固学习、拓展提高的目的。

8.7.1 制作山谷回声效果

本例将使用延迟效果器制作人声的山谷回声效果，以增加声音的立体感，同时还使用了完全混响效果器制作出山谷空旷的感觉。

◀◀ 扫码看视频(本节视频课程时间：1 分 17 秒)

 素材保存路径：配套素材\第 8 章
素材文件名称：嬉笑声.wav

第1步 在"波形编辑"模式下，打开素材文件"嬉笑声.wav"，在【编辑器】面板的波形中双击，将整个波形全部选中，如图 8-76 所示。

第2步 在菜单栏中选择【效果】→【延迟与回声】→【延迟】菜单项，如图 8-77 所示。

图 8-76　　　　　　　　　　　　图 8-77

第 3 步　弹出【效果 - 延迟】对话框，设置左声道的【延迟时间】和【混合】参数，如图 8-78 所示。

第 4 步　使用相同的方法设置右声道的【延迟时间】和【混合】参数，并单击【应用】按钮完成音频素材延迟效果的添加，如图 8-79 所示。

图 8-78　　　　　　　　　　　　图 8-79

第 5 步　在菜单栏中选择【效果】→【混响】→【完全混响】菜单项，如图 8-80 所示。

第 6 步　弹出【效果 - 完全混响】对话框，设置【混响】选项组中的参数，如图 8-81 所示。

图 8-80　　　　　　　　　　　　图 8-81

第 8 章 混音与音频特效

第7步 使用相同的方法，设置【早反射】选项组中的参数，如图 8-82 所示。
第8步 使用相同的方法，设置【输出电平】选项组中的参数，并单击【应用】按钮完成音频素材混响效果的添加，如图 8-83 所示。

图 8-82

图 8-83

第9步 稍等片刻，在【编辑器】面板中可以查看处理后的波形，如图 8-84 所示。
第10步 在菜单栏中选择【文件】→【另存为】菜单项，如图 8-85 所示。

图 8-84

图 8-85

第11步 弹出【另存为】对话框，设置文件名、保存位置以及格式，单击【确定】按钮，即可完成制作山谷回声效果的操作，如图 8-86 所示。

图 8-86

8.7.2 发送效果器制作大厅声音

使用插入效果器可以方便地对各轨道添加效果器，但是过多地插入效果器会增加 CPU 的负荷，过多地占用大量的系统资源，甚至会使整个音频系统瘫痪，而发送效果器则可以很好地解决这个问题。本例详细介绍使用发送效果器制作大厅声音的方法。

◀◀ 扫码看视频(本节视频课程时间：1 分 40 秒)

 素材保存路径：配套素材\第 8 章
素材文件名称：制作大厅声音.sesx

第 1 步 打开本例的素材项目文件"制作大厅声音.sesx"，在菜单栏中选择【多轨】→【轨道】→【添加立体声总音轨】菜单项，如图 8-87 所示。

第 2 步 此时在【编辑器】面板中插入了一个"总音轨 A"，即发送轨道，如图 8-88 所示。

图 8-87　　　　　　　　　　　图 8-88

第 3 步 打开【混音器】面板，也可以看到增加了一个新的轨道，如图 8-89 所示。

第 4 步 切换到【编辑器】面板，在【总音轨 A】的位置单击，更改其轨道名称为"混响效果"，从而方便管理，如图 8-90 所示。

第 5 步 切换到【混音器】面板，单击【效果】按钮 ，可以展开【效果器】列表栏，如图 8-91 所示。

第 6 步 单击【效果器】列表右侧的【向右三角】按钮 ，在展开的菜单中选择【混响】→【完全混响】菜单项，如图 8-92 所示。

第 7 步 弹出 Audition 提示框，单击【确定】按钮，如图 8-93 所示。

第 8 步 弹出【组合效果 - 完全混响】对话框，1. 单击【预设】列表框右侧的下拉按钮 ，2. 在弹出的列表框中选择【演讲厅(阶梯教室)】选项，如图 8-94 所示。

第 9 步 在【混响设置】选项卡中进一步调整相应的参数，按空格键试听声音，如图 8-95 所示。

第 8 章 混音与音频特效

图 8-89

图 8-90

图 8-91

图 8-92

图 8-93

第 10 步 关闭对话框，返回【编辑器】面板，单击【发送】按钮，如图 8-96 所示。

第 11 步 在【轨道 1】属性面板中单击右侧的三角形按钮，在弹出的列表框中选择【混响效果】选项，如图 8-97 所示。

229

图 8-94

图 8-95

图 8-96

图 8-97

第12步 按空格键，试听音频效果。用户还可以根据情况进行多次调整。完成调整后，在菜单栏中选择【文件】→【导出】→【多轨混音】→【整个会话】菜单项，如图 8-98 所示。

第13步 弹出【导出多轨混音】对话框，设置文件名、保存位置以及格式，单击【确定】按钮，即可完成发送效果器制作大厅声音的操作，如图 8-99 所示。

 知识精讲

在 Audition 中有一种轨道，它们并不装载任何音频波形，但可以接受其他轨道发送来的音频信号，并将其发送入总线进行输出，这就是总音轨。

利用发送控制器可以将需要进行处理的音频信号发送到总音轨，并在该轨道上添加插入效果器，即可达到为音频添加效果器的目的。这样，就可以使用一组插入效果器为多个轨道进行效果处理。

第 8 章　混音与音频特效

图 8-98　　　　　　　　　　图 8-99

8.8　思考与练习

一、填空题

1. ＿＿＿＿＿＿可以产生宽的高通或低通滤波器(保持高频或低频)、窄的带通滤波器(模拟一个电话的声音)或陷波滤波器(消除小的、精确的频段)。

2. 使用图形均衡器(10 段)效果器可以提升或削减音频中＿＿＿＿段之间的音频频段。

3. 使用图形均衡器(20 段)效果器可以提升或削减音频中＿＿＿＿段之间的音频频段。

4. ＿＿＿＿＿＿提供一个固定的频率和带宽，可以对频率、Q 值和增益提供全部的控制。

5. ＿＿＿＿＿＿大致分为压缩器、限制器、扩展器等，用于解决素材信号本身动态范围过大的问题。例如，在语音素材中，绝大多数都会形成一个峰值，加上音节本身的物理特点及对自己噪音音量的控制问题，这些峰值经常会出现明显的大小不一，甚至悬殊很大。

6. 使用＿＿＿＿＿＿效果器后的效果，就好像在一个封闭的空间内演奏，能给人立体感和空间感，使用该效果器可以轻松实现日常生活中难以得到的特殊的卷积混响效果。

7. 在 Audition 2022 软件中，＿＿＿＿＿＿效果器主要用于 5.1 声道，此外，也可以提供单声道或立体声环境氛围。

8. ＿＿＿＿＿＿效果器可以对各类乐器，尤其是对人声、吉他等可以起到润色和丰富的作用。延迟效果器是通过对原始声音的重复播放，产生回声感或声场感。

二、判断题

1. 混音(MIX)也就是混缩，通常是指对音频中的各个声部、各个乐器或人声进行调整、加工、修饰，最终导出一个完整的音频文件。混音操作可以使得音频的整体效果更好，听起来更舒服，更符合编曲作者所要表达的感觉。　　　　　　　　　　　　　　　　　　(　　)

2. 各音轨的电平表在【混音器】面板的最下端，从左到右依次排开，最右边的是总线电平表。每个电平表都标有刻度，能够快速准确地指示当前音轨的声压级。电平线所显示

的声压级越大,也就表示该音轨的音量越小。(　　)

3. 完全混响效果器是以混响为基础,避免铃声、金属声与其他人为声音痕迹的效果。
(　　)

4. 室内混响效果器像其他混响效果器一样,模拟声学空间,此外,它比其他混响效果器更快、更少消耗处理器。(　　)

5. 在 Adobe Audition 软件中,模拟延迟效果器可以模拟老式的硬件延迟效果器的声音,其独特的选项适用于特性失真和调整立体声扩展。(　　)

6. 延迟效果器可以添加一系列重复的、衰减的回声到声音中。(　　)

三、思考题

1. 如何在多轨合成模式下插入效果器?
2. 如何使用完全混响效果器处理音频?

第 9 章

输出与分享音乐文件

本章要点

- 输出音频文件
- 设置输出区间
- 设置输出类型
- 分享音乐至新媒体平台

本章主要内容

本章主要介绍输出音频文件、设置输出区间与类型方面的知识与技巧,以及如何分享音乐至新媒体平台的方法。在本章的最后还针对实际的工作需求,讲解制作 LOOP 素材音频、改变增益调整两段音频的效果、批量处理多个音频文件为淡入效果的方法。通过对本章内容的学习,读者可以掌握输出与分享音乐文件方面的知识,为深入学习 Adobe Audition 2022 音频编辑知识奠定基础。

9.1 输出音频文件

经过一系列的录制与编辑，用户便可将编辑完成的单轨或多轨音频输出成音频文件。通过 Adobe Audition 提供的输出功能，用户可以将编辑完成的音频输出成各种格式的音频文件。本节将详细介绍输出音频文件的相关知识及操作方法。

9.1.1 输出 MP3 音频

MP3 格式的音频在网络中是最常用的格式，MP3 能够以高音质、低采样率对数字音频文件进行压缩。下面详细介绍输出 MP3 音频的操作方法。

第 1 步 打开一段音频素材，在菜单栏中选择【文件】→【导出】→【文件】菜单项，如图 9-1 所示。

第 2 步 弹出【导出文件】对话框，单击【位置】右侧的【浏览】按钮，如图 9-2 所示。

图 9-1

图 9-2

第 3 步 弹出【另存为】对话框，1.设置文件的导出文件名和导出位置，2.单击【保存】按钮，如图 9-3 所示。

第 4 步 返回【导出文件】对话框，在【位置】右侧的文本框中显示了刚刚设置的文件保存位置，1.单击【格式】右侧的下三角形按钮，2.在弹出的列表框中选择【MP3 音频】选项，如图 9-4 所示。

第 5 步 此时显示音频的格式为 MP3 格式，单击【确定】按钮，即可将音频文件输出为 MP3 格式，如图 9-5 所示。

第 9 章 输出与分享音乐文件

图 9-3

图 9-4

图 9-5

智慧锦囊

除了用上述方法可以弹出【导出文件】对话框外，用户还可以按 Ctrl+Shift+E 组合键，快速弹出该对话框。

9.1.2 输出 WAV 音频

WAV 的音质与 CD 相差无几，由于 WAV 文件的本身容量比较大，因此 WAV 格式对存储空间需求比较大。下面详细介绍输出 WAV 音频的操作方法。

第 1 步 打开一段音频素材，在菜单栏中选择【文件】→【导出】→【文件】菜单项，如图 9-6 所示。

第 2 步 弹出【导出文件】对话框，1. 设置音频文件的文件名和输出位置，2. 单击【格式】右侧的下三角形按钮，如图 9-7 所示。

第 3 步 在弹出的下拉列表框中选择 Wave PCM 选项，如图 9-8 所示。

第 4 步 单击【确定】按钮，即可将音频文件输出为 WAV 格式，如图 9-9 所示。

图 9-6

图 9-7

图 9-8

图 9-9

9.1.3 输出 AIFF 音频

AIFF 是音频交换文件格式(Audio Interchange File Format)的英文缩写，是一种文件格式存储的数字音频(波形)的数据，AIFF 应用于个人计算机及其他电子音响设备以存储音频数据。下面详细介绍输出 AIFF 音频的操作方法。

第 1 步 打开一段音频素材，在菜单栏中选择【文件】→【导出】→【文件】菜单项，弹出【导出文件】对话框，1. 设置音频文件的文件名和输出位置，2. 单击【格式】右侧的下三角形按钮，3. 在弹出的下拉列表框中选择 AIFF 选项，如图 9-10 所示。

第 2 步 单击【确定】按钮，即可将音频文件输出为 AIFF 格式，如图 9-11 所示。

第 9 章 输出与分享音乐文件

图 9-10

图 9-11

9.1.4 课堂范例——重设音频输出采样类型

使用 Adobe Audition 软件输出音频文件时，用户还可以转换音频文件的采样类型，使制作的音频更加符合用户的需求。本例详细介绍重设音频输出采样类型的操作方法。

◂◂ 扫码看视频(本节视频课程时间：39 秒)

 素材保存路径：配套素材\第 9 章
素材文件名称：新春佳节.wav

第 1 步 打开本例的素材音频文件"新春佳节.wav"，在菜单栏中选择【文件】→【导出】→【文件】菜单项，弹出【导出文件】对话框，单击【采样类型】右侧的【更改】按钮，如图 9-12 所示。

第 2 步 弹出【变换采样类型】对话框，1. 单击【采样率】右侧的下三角形按钮 ，2. 在弹出的列表框中选择 48000 选项，如图 9-13 所示。

图 9-12

图 9-13

第3步 单击【确定】按钮后，返回到【导出文件】对话框中，其中显示了刚刚设置的音频采样类型，如图9-14所示。

第4步 设置音频导出的格式为MP3格式，单击【确定】按钮即可开始转换音频的采样类型，并导出音频文件，如图9-15所示。

图9-14

图9-15

智慧锦囊

在【导出文件】对话框中，若取消勾选【包含标记与其他元数据】复选框，则导出的音频中不包括添加的各类标记数据。

9.1.5 课堂范例——重设音频输出的格式

使用 Adobe Audition 软件，如果音频输出的现有格式无法满足用户的需求，那么用户可以针对音频的输出格式进行修改。本例详细介绍重设音频输出格式的操作方法。

◀◀ 扫码看视频(本节视频课程时间：37秒)

素材保存路径：配套素材\第9章
素材文件名称：背景前奏.mp3

第1步 打开本例的素材音频文件"背景前奏.mp3"，在菜单栏中选择【文件】→【导出】→【文件】菜单项，如图9-16所示。

第2步 弹出【导出文件】对话框，单击【格式设置】右侧的【更改】按钮，如图9-17所示。

第3步 弹出【MP3设置】对话框，1. 单击【比特率】右侧的下三角形按钮，2. 在弹出的列表框中选择320 Kbps(44100Hz)选项，3. 单击【确定】按钮，如图9-18所示。

第 9 章 输出与分享音乐文件

图 9-16

图 9-17

第 4 步 返回【导出文件】对话框，其中显示了刚刚设置的音频格式，单击【确定】按钮，即可开始转换并导出音频文件，如图 9-19 所示。

图 9-18

图 9-19

9.2 设置输出区间

使用 Audition 2022 软件进行音频输出时，用户可以输出多轨编辑器中的音频混缩文件，还可以将音频文件作为项目进行输出。本节将详细介绍设置输出区间的相关知识及操作方法。

9.2.1 输出规定时间选区音频

在多轨编辑器中，如果用户对某一小段音频比较喜欢，希望单独输出，那么可以使用 Audition 软件提供的"输出时间选区音频"功能，来输出多轨混音文件。

第 1 步 打开一个多轨项目文件，在多轨编辑器中选择准备输出的音频选区，在菜单栏中选择【文件】→【导出】→【多轨混音】→【时间选区】菜单项，如图 9-20 所示。

第 2 步 弹出【导出多轨混音】对话框，单击【位置】右侧的【浏览】按钮，如图 9-21

所示。

图 9-20

图 9-21

第3步 弹出【导出多轨混音】对话框，**1.** 设置文件的名称和导出位置，**2.** 单击【保存】按钮，如图 9-22 所示。

第4步 返回【导出多轨混音】对话框，单击【确定】按钮即可开始导出时间选区内的多轨混音文件，如图 9-23 所示。

图 9-22

图 9-23

9.2.2 合成输出整个项目的音频

使用 Adobe Audition 软件，用户还可以输出多轨编辑器中的整个项目文件。下面详细介绍输出整个项目文件的操作方法。

第1步 打开一个多轨项目文件，在菜单栏中选择【文件】→【导出】→【多轨混音】→【整个会话】菜单项，如图 9-24 所示。

第2步 弹出【导出多轨混音】对话框，**1.** 在其中设置文件的名称与导出位置，**2.** 单击【确定】按钮即可导出整个项目文件中的音频片段，如图 9-25 所示。

第 9 章　输出与分享音乐文件

图 9-24

图 9-25

9.3　设置输出类型

在 Audition 2022 工作界面中，用户可以将音频文件作为项目进行输出。本节将详细介绍输出项目文件的相关操作方法。

9.3.1　输出项目文件

在 Audition 2022 工作界面中，用户可以将音频文件输出为 .sesx 格式的项目文件。下面详细介绍输出项目文件的操作方法。

第 1 步　打开一个多轨项目文件，在菜单栏中选择【文件】→【导出】→【会话】菜单项，如图 9-26 所示。

第 2 步　弹出【导出混音项目】对话框，**1.** 在其中设置文件的名称与导出位置，**2.** 单击【确定】按钮即可导出为 .sesx 格式的项目文件，如图 9-27 所示。

图 9-26　　　　　　　　　　　　　图 9-27

9.3.2 输出项目为模板

在 Audition 2022 工作界面中，用户可以将项目文件作为模板进行输出操作，方便以后调用该项目模板制作混音文件。下面详细介绍输出项目为模板的操作方法。

第1步 打开一个多轨项目文件，在菜单栏中选择【文件】→【导出】→【会话作为模板】菜单项，如图 9-28 所示。

第2步 弹出【将会话导出为模板】对话框，1. 在其中重新设置项目文件导出的位置以及模板名称，2. 单击【确定】按钮即可将项目作为模板导出，如图 9-29 所示。

图 9-28　　　　　　　　　　　　　　图 9-29

9.4　分享音乐至新媒体平台

在这个移动互联网时代，使用 Adobe Audition 软件输出文件后，用户可以将自己制作的音乐分享至一些新媒体平台上，与网友一起分享制作的成品音乐。本节将详细介绍分享音乐至新媒体平台的相关知识及操作方法。

9.4.1 将音乐分享至音乐网站

中国原创音乐基地是一个数字音乐网站，汇集了大量的网络歌手的原创音乐歌曲及翻唱歌曲，提供大量歌曲的伴奏以及歌词免费下载，用户也可以将自己创作的音乐或者歌曲上传到该网站中。下面详细介绍将音乐分享至音乐网站的操作方法。

第1步 打开"中国原创音乐基地"网页，注册并登录账号，用户可以查看登录的详细信息，如图 9-30 所示。

第2步 在页面的右上角，单击【上传】按钮，在弹出的下拉列表框中选择【上传原创】选项，如图 9-31 所示，然后根据页面的具体提示进行操作，即可上传用户制作的原创音乐文件。

第 9 章　输出与分享音乐文件

图 9-30

图 9-31

9.4.2　将音乐上传至微信公众平台

微信公众平台是腾讯公司在微信的基础上新增的新媒体平台。微信公众平台实现了信息通知、用户连接和用户管理的功能，可以与用户互动起来。下面详细介绍将音乐上传至微信公众平台的操作方法。

第 1 步　打开并登录微信公众平台，在页面左侧选择【内容与互动】→【素材库】→【音频】项，进入到微信公众平台的【音频】管理页面，单击【上传音频】按钮，如图 9-32 所示。

图 9-32

第2步 弹出【上传音频】对话框,单击【上传文件】按钮,如图9-33所示。

第3步 弹出【打开】对话框,1.选择准备上传的音频素材,2.单击右下角的【打开】按钮,如图9-34所示。

图 9-33

图 9-34

第4步 返回【上传音频】对话框,1.设置音频素材的标题,2.设置音频素材的分类,3.单击【保存】按钮,如图9-35所示。

图 9-35

第5步 返回【音频】管理页面,可以看到刚刚选择的音频素材已被添加到音频素材库中,这样即可完成将音乐上传至微信公众平台的操作,如图9-36所示。

图 9-36

第 9 章 输出与分享音乐文件

9.4.3 课堂范例——在微信公众平台中发布音频

微信公众号后台可以上传计算机中的音频和音乐，用户可以使用 Adobe Audition 软件制作好的音频保存到计算机中，然后将其上传发布到微信公众平台，让自己的文章看起来更加的生动吸引人。本例详细介绍在微信公众平台中发布音频的操作方法。

◂◂ 扫码看视频(本节视频课程时间：58 秒)

第 1 步 进入微信公众平台首页后，在【新的创作】区域下方，单击【图文消息】按钮，进入微信公众号的图文编辑界面，定位好插入音频的位置后，单击上方的【音频】按钮，如图 9-37 所示。

图 9-37

第 2 步 弹出【选择音频】对话框，在这里可以看到有两种选择音频的方式，选择【素材库】选项卡后，用户可以直接选择素材库中已有的音频进行发布，也可以单击右上角处的【上传音频】按钮，上传本地的视频文件，最后单击【确定】按钮，如图 9-38 所示。

图 9-38

第3步　返回到图文编辑界面,可以看到已经将选择的音频添加到文件中,单击下方的【群发】→【发布】按钮,即可进行发布,如图9-39所示。

图 9-39

如果要使用的音频格式不是微信公众平台要求的格式,那么就需要对格式进行转换,也可以使用格式工厂进行转换音频格式,如图9-40所示。

图 9-40

9.5　实践案例与上机指导

通过对本章内容的学习,读者可以掌握输出与分享音乐文件的基本知识以及一些常见的操作方法。下面通过实际操作,以达到巩固学习、拓展提高的目的。

9.5.1 制作 LOOP 素材音频

LOOP 是指很短的音乐片段，一般为 1~2 字节长，制作 LOOP 的时候为了让它们可以不断重复使用而又衔接自然，每一个小的 LOOP 都被制作为一个相对完整的节奏型。本例详细介绍制作 LOOP 素材音频的操作方法。

◂◂ 扫码看视频(本节视频课程时间：59 秒)

 素材保存路径：配套素材\第 9 章
素材文件名称：循环素材.wav

第 1 步 单击【多轨】按钮 多轨，新建一个多轨合成项目，如图 9-41 所示。
第 2 步 将素材文件"循环素材.wav"导入到【文件】面板中，如图 9-42 所示。

图 9-41

图 9-42

第 3 步 进入"多轨编辑"模式下，将"循环素材.wav"拖入轨道 1 中，如图 9-43 所示。
第 4 步 1. 在轨道 1 音频上右击，2. 在弹出的快捷菜单中选择【循环】菜单项，如图 9-44 所示。
第 5 步 此时，在音频波形的左下角可以看到一个循环的小图标 ⟲，如图 9-45 所示。
第 6 步 将鼠标指针移至音频右侧，当鼠标指针变为 ⇹ 形状时，拖动音频边界，得到一段重复的音频，用户可以根据编辑的需要，拖动音频的循环数量，得到相应的音频效果，如图 9-46 所示。
第 7 步 在菜单栏中选择【文件】→【导出】→【多轨混音】→【整个会话】菜单项，如图 9-47 所示。
第 8 步 弹出【导出多轨混音】对话框，设置文件名、保存位置以及格式，单击【确定】按钮，即可完成制作 LOOP 素材音频的操作，如图 9-48 所示。

图 9-43

图 9-44

图 9-45

图 9-46

图 9-47

图 9-48

9.5.2 改变增益调整两段音频的效果

在处理音频时，可能会遇到两段音频素材的振幅不同，导致制作的音频效果也随之降低，此时用户就可以通过调整两段音频的增益进行音频振幅的平均化，使其达到一致的效果。本例详细介绍改变增益调整两段音频效果的操作方法。

◀◀ 扫码看视频(本节视频课程时间：1 分 13 秒)

素材保存路径：配套素材\第 9 章
素材文件名称：增益效果 1.wav、增益效果 2.wav

第 1 步 单击【多轨】按钮 ，设置项目名称为"改变增益调整两段音频的效果"，如图 9-49 所示。

第 2 步 单击【确定】按钮，即可新建一个空白的多轨合成项目，如图 9-50 所示。

图 9-49　　　　　　　　　　　　　　图 9-50

第 3 步 按 Ctrl+O 组合键，弹出【打开文件】对话框，**1.** 选择素材文件"增益效果 1.wav 和增益效果 2.wav"，**2.** 单击【打开】按钮，如图 9-51 所示。

第 4 步 将两段音频插入到多轨合成项目的轨道 1 中，可以明显地看出两段音频的振幅不同，如图 9-52 所示。

第 5 步 单击轨道 1 中的"增益效果 1"音频，打开【属性】面板，将面板中的【基本设置】选项下的【剪辑增益】调整为-6，如图 9-53 所示。

第 6 步 选中轨道 1 中的"增益效果 2"，在【属性】面板中将【剪辑增益】调整为+3，如图 9-54 所示。

第 7 步 完成设置后，在音频的左下角将会显示刚刚设置的增益数值，单击【播放】按钮▶进行试听，可以明显听出两段的效果已经一致了，如图 9-55 所示。

第 8 步 在菜单栏中选择【文件】→【保存】菜单项，将编辑完成的多轨合成项目进行保存，即可完成改变增益调整两段音频效果的操作，如图 9-56 所示。

Adobe Audition 2022 音频编辑基础教程(微课版)

图 9-51

图 9-52

图 9-53

图 9-54

图 9-55

图 9-56

第9章 输出与分享音乐文件

9.5.3 批量处理多个音频文件为淡入效果

在日常的工作中，常常需要对大批量的音频进行相同的处理，如果一个一个地处理就会浪费大量的时间，使用 Audition 2022 软件提供的"批处理"功能，就可以很方便地对多个音频文件进行相同的操作。本例详细介绍批量处理多个音频文件为淡入效果的操作方法。

◂◂ 扫码看视频(本节视频课程时间：58 秒)

 素材保存路径：配套素材\第 9 章
素材文件名称：【批量处理】文件夹

第1步 在菜单栏中选择【窗口】→【批处理】菜单项，如图 9-57 所示。
第2步 打开【批处理】面板，单击【添加文件】按钮，如图 9-58 所示。

图 9-57

图 9-58

第3步 弹出【导入文件】对话框，1. 选择准备进行批量处理的多个素材文件，2. 单击【打开】按钮，如图 9-59 所示。
第4步 返回【批处理】面板，可以看到选择的多个素材文件已被导入到面板中，如图 9-60 所示。

图 9-59

图 9-60

第5步 1. 单击【收藏夹】右侧的下拉按钮，2. 在弹出的列表框中选择【淡入】选项，如图9-61所示。

第6步 在【批处理】面板下方，单击【导出设置】按钮，如图9-62所示。

图 9-61

图 9-62

第7步 弹出【导出设置】对话框，1. 设置文件名的前缀和后缀，以及文件的保存位置，2. 单击【确定】按钮，如图9-63所示。

第8步 返回【批处理】面板，单击面板右下角的【运行】按钮，如图9-64所示。

图 9-63

图 9-64

第9步 此时在【批处理】面板中可以看到文件批处理的过程，结束后会显示"完成"信息，这样即可完成批量处理多个音频文件为淡入效果的操作，如图9-65所示。

图 9-65

智慧锦囊

【批处理】面板中的文件名前缀用来定义不同的文件名，后缀一般用数字标识，便于排列和查找。处理完的音频可以选择覆盖源文件，也可以选择重新保存到新的文件夹中。

9.6 思考与练习

一、填空题

1. _____ 应用于个人计算机及其他电子音响设备以存储音频数据。

2. 在多轨编辑器中，如果用户对某一小段音频比较喜欢，希望单独输出，那么可以使用 Audition 软件提供的 "_____" 功能，来输出多轨混音文件。

3. 在处理音频时，可能会遇到两段音频素材的振幅不同，导致制作的音频效果也随之降低，此时用户就可以通过调整两段音频的 _____ 进行音频振幅的平均化，使其达到一致的效果。

4. 在日常的工作中，常常需要对大批量的音频进行相同的处理，如果一个一个地处理就会浪费大量的时间，使用 Audition 2022 软件提供的 "_____" 功能，就可以很方便地对多个音频文件进行相同的操作。

二、判断题

1. MP3 格式的音频在网络中是最常用的格式，MP3 能够以高音质、低采样率对数字音频文件进行压缩。（ ）

2. WAV 的音质与 CD 相差无几，但 WAV 格式对存储空间需求比较大，因为 WAV 文件的本身容量比较小。（ ）

3. LOOP 是指很短的音乐片段，一般为 1~2 字节长，制作 LOOP 的时候为了让它们可以不断重复使用而又衔接自然，每一个小的 LOOP 都被制作为一个相对完整的节奏型。

（　　）

三、思考题

1. 如何输出 MP3 音频？
2. 如何输出规定时间选区音频？
3. 如何输出项目为模板？

第 10 章

录制专属个人单曲

本章要点

- 录制个人单曲流程
- 输出与分享歌曲文件

本章主要内容

学习完前面几章的知识后，接下来用户可以试着录制自己的个人歌曲了。歌曲录制完成后，可以通过相关特效对歌曲文件进行后期处理，使歌曲的音质更加动听。本章主要向读者介绍录制个人歌曲的操作方法，通过对本章内容的学习，读者可以深入学习 Adobe Audition 2022 软件的精髓，帮助读者快速成为音乐制作达人。

10.1 录制个人单曲流程

录制专属个人单曲，首先需要新建一个音频文件，录制清唱歌曲。本节主要介绍录制歌曲的操作过程，包括新建空白单轨文件、录制清唱的歌曲、去除噪声优化歌曲声音、调整歌曲的声音振幅大小、创建多轨合成文件、为录制的歌曲添加伴奏效果等内容。

10.1.1 新建一个空白单轨文件

如果要录制个人单曲，首先需要使用 Audition 2022 软件新建一个空白的单轨音频文件，从而进行下一步的录制流程。本例详细介绍新建一个空白单轨文件的操作方法。

◀◀ 扫码看视频(本节视频课程时间：26 秒)

第 1 步 启动 Audition 2022 软件，在菜单栏中选择【文件】→【新建】→【音频文件】菜单项，如图 10-1 所示，新建一个单轨文件。

第 2 步 打开【新建音频文件】对话框，1. 在其中设置文件名、采样率、声道等信息，2. 单击【确定】按钮，如图 10-2 所示。

图 10-1　　　　　　　　　　　　　　图 10-2

第 3 步 执行操作后，即可创建一个空白的单轨音频文件，如图 10-3 所示。

第 10 章　录制专属个人单曲

图 10-3

10.1.2　录制清唱的歌曲

当用户在 Audition 2022 工作界面中创建单轨文件后，接下来将输入和输出设备与计算机正确连接，然后通过下面的操作步骤开始录制清唱的歌曲文件。

◀◀ 扫码看视频(本节视频课程时间：1 分 01 秒)

第 1 步　在【编辑器】的下方，单击【录制】按钮 ，如图 10-4 所示。

第 2 步　开始录制清唱的歌曲文件，并显示歌曲录制进度和音波，如图 10-5 所示。在录制歌曲的过程中，由于一首歌的时间比较长，用户可以对音频进行中途暂停操作，准备好了再单击【录制】按钮 录制下一段音频。

图 10-4

图 10-5

第 3 步　在【电平】面板中，显示了歌曲的电平信息，如图 10-6 所示。

图 10-6

第 4 步 待歌曲录制完成后，单击【编辑器】面板下方的【停止】按钮，完成一整首歌曲的录制操作，如图 10-7 所示。

第 5 步 歌曲录制完成后，用户要即时保存，以免文件丢失。在菜单栏中选择【文件】→【保存】菜单项，如图 10-8 所示。

图 10-7 图 10-8

第 6 步 执行操作后，弹出【另存为】对话框，1.设置音频文件的文件名与保存位置，2.单击【确定】按钮，如图 10-9 所示。

第 7 步 即可保存录制的歌曲文件，此时编辑器右侧显示了文件的名称与格式信息，如图 10-10 所示。

图 10-9 图 10-10

第 10 章 录制专属个人单曲

10.1.3 去除噪声优化歌曲声音

用户在录制歌曲的过程中，会连同外部的杂音一起录进声音中，此时需要对歌曲文件进行降噪特效处理，消除歌曲中的噪声。本例详细介绍去除噪声优化歌曲声音的操作方法。

◂◂ 扫码看视频(本节视频课程时间：1 分 02 秒)

第 1 步 选择【时间选择工具】，在歌曲文件中选择出现的噪声区间，如图 10-11 所示。

第 2 步 在菜单栏中，选择【效果】→【降噪/恢复】→【捕捉噪声样本】菜单项，如图 10-12 所示。

图 10-11

图 10-12

第 3 步 按 Ctrl + A 组合键，全选整段歌曲文件，表示需要对整段录制的歌曲进行处理操作，如图 10-13 所示。

第 4 步 在菜单栏中选择【效果】→【降噪/恢复】→【降噪(处理)】菜单项，如图 10-14 所示。

图 10-13

图 10-14

259

第5步 执行操作后，弹出【效果－降噪】对话框，各选项为默认设置，以开始捕捉的噪声样本为前提，单击【应用】按钮，如图10-15所示。

第6步 执行操作后，即可开始处理录制的歌曲文件，自动去除歌曲中的噪声部分，并显示处理进度，稍等片刻，即可完成歌曲文件的降噪特效处理，提高了声音的音质，使播放效果更佳，单击【播放】按钮，试听处理后的歌曲文件，如图10-16所示。

图 10-15

图 10-16

10.1.4 调整歌曲的声音振幅大小

在 Audition 2022 工作界面中，用户还可以调整歌曲的声音振幅，将音量调至合适的大小。本例详细介绍调整歌曲声音振幅大小的操作方法。

◀◀ 扫码看视频(本节视频课程时间：19 秒)

第1步 按 Ctrl + A 组合键，全选整段歌曲文件，如图10-17所示。

第2步 在【编辑器】面板的【调节振幅】数值框中输入 3，如图10-18所示。

图 10-17　　　　　　　　　图 10-18

第3步 按 Enter 键确认，即可调整声音的音量振幅，在编辑器中可以查看修改后的

歌曲音波大小，如图 10-19 所示。

图 10-19

10.1.5 创建多轨合成文件

在 Audition 2022 工作界面中，如果用户需要创建多段音频文件，就需要在多轨编辑器中对歌曲文件进行编辑。下面介绍创建多轨合成文件的操作方法。

◂◂ 扫码看视频(本节视频课程时间：40 秒)

第1步 在菜单栏中，选择【文件】→【新建】→【多轨会话】菜单项，如图 10-20 所示。

第2步 执行操作后，弹出【新建多轨会话】对话框，**1.** 在对话框中设置会话名称，**2.** 单击【文件夹位置】右侧的【浏览】按钮，如图 10-21 所示。

图 10-20

图 10-21

第3步 弹出【选择目标文件夹】对话框，**1.** 在其中设置多轨文件的保存位置，**2.** 单击【选择文件夹】按钮，如图 10-22 所示。

第4步 返回【新建多轨会话】对话框，**1.** 在其中设置采样率、位深度、混合等选项，**2.** 单击【确定】按钮，如图10-23所示。

图10-22

图10-23

第5步 执行操作后，即可新建一个多轨会话文件窗口，如图10-24所示。

图10-24

10.1.6 为录制的歌曲添加伴奏效果

当用户录制并处理完清唱的歌曲文件后，接下来可以为清唱的歌曲添加背景伴奏，使歌曲更具活力。本例详细介绍为清唱的歌曲添加伴奏音乐的操作方法。

◂◂ 扫码看视频(本节视频课程时间：1分01秒)

 素材保存路径：配套素材\第10章
素材文件名称：今天伴奏.mp3

第1步 在【文件】面板中，选择前面录制完成的歌曲文件，如图10-25所示。

第 10 章　录制专属个人单曲

第2步 在该歌曲文件上单击并拖曳至右侧的轨道 1 中，添加清唱歌曲文件，如图 10-26 所示。

图 10-25　　　　　　　　　　　　　　图 10-26

第3步 在【文件】面板中，单击【导入文件】按钮，如图 10-27 所示。
第4步 弹出【导入文件】对话框，**1.** 在其中选择本例的素材伴奏音乐文件"今天伴奏.mp3"，**2.** 单击【打开】按钮，如图 10-28 所示。

图 10-27　　　　　　　　　　　　　　图 10-28

第5步 将伴奏音乐导入【文件】面板中，如图 10-29 所示。
第6步 在伴奏音乐文件上，单击并拖曳至右侧的轨道 2 中，添加背景伴奏文件，如图 10-30 所示。
第7步 使用【切断所选剪辑工具】以及【移动工具】剪辑伴奏音频片段，使其与轨道 1 中的清唱歌曲相匹配。在【编辑器】面板的下方，单击【播放】按钮，试听最终录制并编辑完成的个人歌曲文件，如图 10-31 所示。

图 10-29

图 10-30

图 10-31

智慧锦囊

用户在调整歌曲音量大小时，一定要与背景伴奏歌曲的音量协调，过大或过小都不合适。

10.2　输出与分享歌曲文件

当用户录制并编辑完歌曲文件后，接下来需要对歌曲文件进行输出操作，以便将其分享至其他媒体文件或媒体网站中，与网友一起分享。本节将详细介绍输出与分享歌曲文件的相关知识及操作方法。

10.2.1 将多轨音频输出为 MP3 音频

MP3 音频格式能够以高音质、低采样率对数字音频文件进行压缩，是目前网络媒体中常用的一种音频格式。本例详细介绍将多轨歌曲输出为 MP3 音频文件的操作方法。

◀◀ 扫码看视频(本节视频课程时间：55 秒)

第1步 编辑完歌曲文件后，在菜单栏中，选择【文件】→【导出】→【多轨混音】→【整个会话】菜单项，如图 10-32 所示。

第2步 弹出【导出多轨混音】对话框，**1.** 在其中设置文件名，**2.** 单击【格式】右侧的下拉按钮，**3.** 在弹出的列表框中选择【MP3 音频】选项，如图 10-33 所示。

图 10-32

图 10-33

第3步 在【导出多轨混音】对话框中，单击【位置】右侧的【浏览】按钮，如图 10-34 所示。

第4步 弹出【导出多轨混音】对话框，**1.** 在其中设置文件保存的位置，**2.** 单击【保存】按钮，如图 10-35 所示。

图 10-34

图 10-35

第5步 返回【导出多轨混音】对话框，单击【确定】按钮，如图 10-36 所示。

第6步 即可导出多轨歌曲文件，待文件导出完成后，打开刚刚设置的文件保存位置，可以查看到输出的 MP3 音频，如图 10-37 所示。

图 10-36　　　　　　　　　　　　　　图 10-37

10.2.2　将歌曲上传至媒体网站

输出音频文件后，用户还可以将歌曲上传至媒体网站进行分享。今日头条是一个通用信息平台，致力于连接人与信息，让优质丰富的信息得到高效精准的分发，促使信息创造价值。本例以将歌曲上传至"今日头条"网站为例，介绍将歌曲上传至媒体网站的操作方法。

◀◀ 扫码看视频(本节视频课程时间：57 秒)

第1步 打开并登录今日头条账号后，**1.** 在右上方单击【发布作品】按钮，**2.** 在弹出的列表框中选择【写文章】选项，如图 10-38 所示。

图 10-38

第2步 进入【发布文章】界面，**1.** 将鼠标指针移至工具栏中的 … 按钮上，**2.** 在弹

出的列表框中选择【添加音频】选项，如图 10-39 所示。

图 10-39

第3步 弹出【添加音频】对话框，单击【选择音频】按钮，如图 10-40 所示。

图 10-40

第4步 弹出【打开】对话框，**1.** 在其中选择之前录制好的歌曲文件，**2.** 单击【打开】按钮，如图 10-41 所示。

图 10-41

第5步　开始上传歌曲文件，并显示上传进度，待歌曲上传完成后，会提示"你有一个音频已经上传完成"信息，如图10-42所示。

图 10-42

第6步　将歌曲添加到正文中，然后输入相应的标题、正文等内容，在页面的下方，单击【预览并发布】按钮，即可发表文章，这样即可完成将歌曲上传至媒体网站，如图10-43所示。

图 10-43

智慧锦囊

发表文章后，系统会提示文章正在审核中，文章中已经包含了用户录制的歌曲文件，打开文章即可试听歌曲的声音。待平台审核通过后，即可与其他网友一起分享录制的个人歌曲文件。

第 11 章

为小视频电影录制语音旁白

本章要点

- 录制视频旁白
- 旁白录制的后期合成

本章主要内容

　　小视频是指能够通过互联网新媒体平台传播的时长在 30 分钟之内的影片,适合在短时休闲状态下观看,特别符合现在年轻人的口味。当用户制作好小视频后,还需要进行后期的配音,这样制作的小视频才是完整的。通过对本章内容的学习,读者可以掌握录制语音旁白方面的知识,从而深入学习 Adobe Audition 2022 软件的精髓,帮助读者快速成为音乐制作达人。

11.1 录制视频旁白

本节主要介绍为小视频录制语音旁白并配音的操作方法，包括新建多轨旁白配音文件、导入小视频电影画面、录制短视频画面旁白声音、对旁白声音进行处理、为视频画面添加背景音乐等内容，希望读者能熟练掌握本节内容。

11.1.1 新建多轨旁白配音文件

为小视频录制语音旁白之前，需要新建多轨会话文件。本例详细介绍新建多轨旁白配音文件的操作方法。

◀◀ 扫码看视频(本节视频课程时间：43 秒)

第1步 在菜单栏中，选择【文件】→【新建】→【多轨会话】菜单项，如图 11-1 所示。

第2步 弹出【新建多轨会话】对话框，1. 设置会话的名称，2. 单击【文件夹位置】右侧的【浏览】按钮，如图 11-2 所示。

图 11-1　　　　　　　　　　　　图 11-2

第3步 弹出【选择目标文件夹】对话框，1. 在其中设置文件的保存位置，2. 单击【选择文件夹】按钮，如图 11-3 所示。

第4步 返回【新建多轨会话】对话框，其中显示了刚设置的文件保存位置，单击【确定】按钮，如图 11-4 所示。

第5步 执行操作后，即可新建一个空白的多轨会话文件，在其中用户可以插入视频、录制语音旁白、添加背景声音文件等，如图 11-5 所示。

第 11 章　为小视频电影录制语音旁白

图 11-3

图 11-4

图 11-5

11.1.2　将视频素材导入操作面板

为小视频配音之前，需要将小视频的视频文件导入到多轨项目中。本例详细介绍导入小视频电影画面的操作方法。

◂◂ 扫码看视频(本节视频课程时间：41 秒)

 素材保存路径：配套素材\第 11 章
素材文件名称：绝美的电影镜头.mp4

第1步　在【文件】面板中，单击【导入文件】按钮 ，如图 11-6 所示。
第2步　弹出【导入文件】对话框，1. 选择本例的素材视频文件"绝美的电影镜头.mp4"，2. 单击【打开】按钮，如图 11-7 所示。
第3步　即可将小视频文件导入【文件】面板中，如图 11-8 所示。
第4步　选择导入的小视频文件，单击并拖曳至界面右侧的【编辑器】面板中，添加视频文件，如图 11-9 所示。

271

图 11-6

图 11-7

图 11-8

图 11-9

第5步 在菜单栏中,选择【窗口】→【视频】菜单项,打开【视频】面板,在【编辑器】面板下方单击【播放】按钮,即可开始播放小视频电影,在【视频】面板中可以查看小视频电影的画面效果,如图 11-10 所示。

图 11-10

11.1.3 录制短视频画面旁白声音

将小视频电影添加至【编辑器】面板后,接下来详细介绍录制小视频电影画面旁白声音的操作方法。

◀◀ 扫码看视频(本节视频课程时间:59秒)

第1步 单击【轨道1】右侧的【录制准备】按钮 R ,使该按钮呈红色显示,表示开启多轨录音功能,如图11-11所示。

第2步 将时间线移至轨道的最开始位置,单击下方的【播放】按钮,如图11-12所示,开始播放小视频电影,在【视频】面板中可以查看小视频电影的画面。

图 11-11　　　　　　　　　　　　　图 11-12

第3步 单击【编辑器】面板下方的【录制】按钮 ,开始同步录制语音旁白,并显示录制的语音音波,如图11-13所示。

第4步 待语音旁白录制完成后,单击下方的【停止】按钮 ,停止录制声音,此时录制完成的语音旁白显示在轨道1中,如图11-14所示。

图 11-13　　　　　　　　　　　　　图 11-14

第5步　再次单击轨道1右侧的【录制准备】按钮 R，使该按钮呈灰色显示，然后单击下方的【播放】按钮 ▶，试听录制的语音旁白声音效果，在【电平】面板中显示了语音旁白的电平信息，如图11-15所示。

图 11-15

11.1.4　处理语音旁白声效

用户在录制语音旁白时，如果遇到旁白声音录多了，或者录错了的情况，就需要对旁白声音进行调整、剪辑，使录制的语音旁白更加符合用户的要求。本例详细介绍处理语音旁白声效的方法。

◀◀ 扫码看视频(本节视频课程时间：32秒)

第1步　在轨道1中，选择刚录制的语音旁白，在菜单栏中，选择【剪辑】→【编辑源文件】菜单项，如图11-16所示。

第2步　打开语音旁白源文件窗口，使用时间选择工具选择需要处理的音频区间，如图11-17所示。

图 11-16　　　　　　　　　　　　图 11-17

第 11 章 为小视频电影录制语音旁白

第3步 在菜单栏中，选择【效果】→【静音】菜单项，如图 11-18 所示。
第4步 执行操作后，即可将选择的音频片段调整为静音，此时被处理后的音频没有任何音波，如图 11-19 所示。

图 11-18

图 11-19

11.1.5 消除语音旁白文件的噪声

用户录制语音旁白的过程中，多多少少会有噪声，此时用户需要消除语音旁白的噪声，提高语音旁白的音质效果。本例介绍消除语音旁白噪声的操作方法。

◂◂ 扫码看视频(本节视频课程时间：56 秒)

第1步 使用时间选择工具选择语音旁白中的噪声样本，如图 11-20 所示。
第2步 在菜单栏中选择【效果】→【降噪/恢复】→【捕捉噪声样本】菜单项，如图 11-21 所示。

图 11-20　　　　　　　　　　　图 11-21

275

第3步 捕捉语音中的噪声样本，按 Ctrl + A 组合键选择整段语音，如图 11-22 所示。

第4步 在菜单栏中选择【效果】→【降噪/恢复】→【降噪(处理)】菜单项，如图 11-23 所示。

图 11-22

图 11-23

第5步 弹出【效果－降噪】对话框，各参数为默认设置，单击【应用】按钮，如图 11-24 所示。

第6步 即可处理整段旁白中的噪声，编辑器中的音频音波有所变化，如图 11-25 所示。

图 11-24

图 11-25

第7步 在【编辑器】面板中，调大整段语音旁白的声音为 4dB，如图 11-26 所示。

第8步 在【文件】面板中，双击"那些绝美的电影镜头.sesx"文件，返回多轨编辑器窗口，在其中可以查看处理完成的语音旁白文件，如图 11-27 所示。

第 11 章 为小视频电影录制语音旁白

图 11-26

图 11-27

11.1.6 为视频画面添加背景音乐

当用户为小视频添加语音旁白后，接下来可以选择一首与小视频匹配的背景音乐，为小视频电影添加配音后，可以使小视频电影画面更具吸引力。本例详细介绍为视频画面添加背景音乐的操作方法。

◀◀ 扫码看视频(本节视频课程时间：42 秒)

素材保存路径：配套素材\第 11 章
素材文件名称：A New Day.mp3

第1步 在【文件】面板中，单击【导入文件】按钮 ，如图 11-28 所示。
第2步 弹出【导入文件】对话框，1. 在其中选择本例的素材音频文件"A New Day.mp3"，2. 单击【打开】按钮，如图 11-29 所示。

图 11-28

图 11-29

277

第3步　即可将背景音乐导入到【文件】面板中，选择刚导入的背景音乐，单击并拖曳至多轨编辑器的【轨道2】中，添加背景音乐，如图11-30所示。

第4步　将【音量】设置为-20，使其更加符合背景音乐。将时间线移至轨道中的开始位置，单击【播放】按钮，试听语音旁白与背景音乐文件的声效，如图11-31所示。

图 11-30　　　　　　　　　　　图 11-31

11.2　旁白录制的后期合成

当用户为小视频电影录制好语音旁白，并添加了背景音乐后，接下来就需要将多轨音频进行输出操作，与小视频进行合成，这样才算最终完成。本节详细介绍旁白录制后期合成的相关操作方法。

11.2.1　将多轨音频文件进行合成输出

下面详细介绍将语音旁白和背景音乐进行输出的具体操作方法，从而将其合成为一个音频文件。

◀◀ 扫码看视频(本节视频课程时间：35秒)

第1步　在菜单栏中，选择【文件】→【导出】→【多轨混音】→【整个会话】菜单项，如图11-32所示。

第2步　弹出【导出多轨混音】对话框，1.在其中设置文件输出名称与格式，2.单击【位置】右侧的【浏览】按钮，如图11-33所示。

第3步　弹出【导出多轨混音】对话框，1.在其中设置输出的位置，2.单击【保存】按钮，如图11-34所示。

第4步　返回【导出多轨混音】对话框，单击【确定】按钮，如图11-35所示。

第 11 章 为小视频电影录制语音旁白

图 11-32

图 11-33

图 11-34

图 11-35

第 5 步 即可输出多轨音频文件，在文件夹中可以查看输出的文件，如图 11-36 所示。

图 11-36

11.2.2 将短视频与音频合成导出

当用户为短视频录制好语音旁白，并添加了背景音乐后，最后需要将多轨音频进行输出操作，并且与短视频画面进行合成。本例以 Premiere Pro 2020 软件为例，详细介绍其操作方法。

◄◄ 扫码看视频(本节视频课程时间：1 分 50 秒)

素材保存路径：配套素材\第 11 章
素材文件名称：绝美的电影镜头.mp4、那些绝美的电影镜头_合成.mp3

第 1 步 启动 Adobe Premiere Pro 2020 软件，新建一个名为"为小视频电影录制语音旁白"的项目文件，并选择【文件】→【新建】→【序列】菜单项，新建一个序列。然后选择【文件】→【导入】菜单项，弹出【导入】对话框，**1.** 选择本例的素材"绝美的电影镜头.mp4""那些绝美的电影镜头_合成.mp3"，**2.** 单击【打开】按钮，如图 11-37 所示。

第 2 步 即可将选中的素材文件导入【项目】面板中，将文件"绝美的电影镜头.mp4"拖曳到【时间轴】面板中的 V1 轨道中，右击，在弹出的快捷菜单中选择【取消链接】菜单项，如图 11-38 所示。

图 11-37　　　　　　　　　　　图 11-38

第 3 步 使用【选择工具】▶选中 A1 轨道上的音频文件，按 Delete 键，将其删除，如图 11-39 所示。

第 4 步 将【项目】面板中的"那些绝美的电影镜头_合成.mp3"文件拖曳到 A1 轨道中，如图 11-40 所示。

第 5 步 在【节目】监视器面板中，单击【播放】按钮，即可预览视频效果，如图 11-41 所示。

第 6 步 在菜单栏中选择【文件】→【导出】→【媒体】菜单项，如图 11-42 所示。

第 7 步 弹出【导出设置】对话框，在【导出设置】选项区中设置【格式】为 H.264，【预设】为"匹配源-高比特率"，单击【输出名称】右侧的"序列 01.avi"超链接，如图 11-43 所示。

第 11 章　为小视频电影录制语音旁白

图 11-39

图 11-40

图 11-41

图 11-42

第 8 步 弹出【另存为】对话框,在其中设置视频文件的保存位置和文件名,单击【保存】按钮,如图 11-44 所示。

图 11-43

图 11-44

第9步 返回【导出设置】对话框，单击对话框右下角处的【导出】按钮，如图11-45所示。

第10步 弹出【编码 序列 01】对话框，开始导出编码文件，并显示导出进度，等待一段时间后即可导出短视频，如图11-46所示。

图 11-45

图 11-46

附录 A　Adobe Audition 快捷键索引

项目名称	快捷键
新建多轨合成项目	Ctrl + N
新建音频文件	Ctrl + Shift + N
打开文件	Ctrl + O
关闭文件	Ctrl + W
保存文件	Ctrl + S
另存为文件	Ctrl + Shift + S
将选区保存为	Ctrl + Alt + S
全部保存	Ctrl + Alt + Shift + S
导入文件	Ctrl + I
导出文件	Ctrl + Shift + E
刻录音频到 CD	Ctrl + B
退出	Ctrl + Q
移动工具	V
切断所选剪辑工具	R
滑动工具	Y
时间选择工具	T
框选工具	E
套索选择工具	D
污点修复画笔工具	B
撤销	Ctrl + Z
重做	Ctrl + Shift + Z
重复执行上一个命令	Ctrl + R
启用所有声道	Ctrl + Shift + B
启用左声道	Ctrl + Shift + L
启用右声道	Ctrl + Shift + R
剪切	Ctrl + X
复制	Ctrl + C
复制到新文件	Ctrl + Alt + C
粘贴	Ctrl + V
粘贴到新文件	Ctrl + Alt + V
混合粘贴	Ctrl + Shift + V

续表

项目名称	快捷键
删除	Delete
裁剪	Ctrl + T
全选	Ctrl + A
振幅统计	Ctrl + Alt + A
选择已选中声轨内的下一个素材	Alt + →
取消全选	Ctrl + Shift + A
清除时间选区	G
变换采样类型	Shift + T
添加标记	M
添加 CD 轨道标记	Shift + M
删除选中标记	Ctrl + 0
删除所有标记	Ctrl + Alt + 0
移动指示器到下一处	Ctrl + →
移动指示器到前一处	Ctrl + ←
编辑原始资源	Ctrl + E
键盘快捷键	Alt + K
向内调整选区	Shift + I
向外调整选区	Shift + O
将左端向左调整	Shift + H
将左端向右调整	Shift + J
将右端向左调整	Shift + K
将右端向右调整	Shift + L
启用吸附	S
添加立体声音轨	Alt + A
添加立体声总音轨	Alt + B
删除所选轨道	Ctrl + Alt + Backspace
拆分	Ctrl + K
剪辑增益	Shift + G
将剪辑分组	Ctrl + G
挂起组	Ctrl + Shift + G
修剪到时间选区	Alt + T
向左微移	Alt + ,
向右微移	Alt + .
自动修复选区	Ctrl + U
采集噪声样本	Shift + P
降噪	Ctrl + Shift + P

附录A Adobe Audition 快捷键索引

续表

项目名称	快捷键
进入多轨编辑器	0
进入波形编辑器	9
进入 CD 编辑器	8
显示频谱频率显示器	Shift + D
放大(时间)	=
缩小(时间)	—
重置缩放(时间)	\
全部缩小(所有坐标)	Ctrl + \
显示 HUD	Shift + U
信号输入表	Alt + I
最小化	Ctrl + M
显示与隐藏编辑器	Alt + 1
显示与隐藏效果组	Alt + 0
显示与隐藏文件面板	Alt + 9
显示与隐藏频率分析面板	Alt + Z
显示与隐藏电平表面板	Alt + 7
显示与隐藏标记面板	Alt + 8
显示与隐藏匹配响度面板	Alt + 5
显示与隐藏元数据面板	Ctrl + P
显示与隐藏混音器面板	Alt + 2
显示与隐藏相位表面板	Alt + X
显示与隐藏属性面板	Alt + 3
显示与隐藏选区/视图控制	Alt + 6